高等院校艺术设计系列教材

数字媒体艺术

张晓波　刘　峰　编著

清华大学出版社
北京

内 容 简 介

数字媒体艺术主要研究利用信息技术手段进行艺术处理和创作的方法和技巧，是一门实践性强、交叉性强的专业基础课程。全书共分为 7 章，从数字媒体艺术科学背景、学习目标入手，全方位地介绍了数字媒体艺术的发展简史、基本概念、设计环境、视觉原理、应用范畴、基本要素、未来憧憬。本书理论和实际案例相结合，不仅介绍了数字媒体艺术本身的内容和特征，还清楚地阐述了它与艺术设计专业的关系。

本书可以作为高等院校数字媒体艺术专业本科或专科的学习教材，也适合广大数字媒体艺术爱好者阅读和参考。

图书在版编目(CIP)数据

数字媒体艺术/张晓波，刘峰编著. —北京：清华大学出版社，2024.3（2025.1重印）
高等院校艺术设计系列教材
ISBN 978-7-302-65695-1

Ⅰ. ①数…　Ⅱ. ①张…　②刘…　Ⅲ. ①数字技术—应用—艺术—设计—高等学校—教材　Ⅳ. ①J06-39

中国国家版本馆 CIP 数据核字(2024)第 051100 号

责任编辑：陈冬梅　刘秀青
装帧设计：刘孝琼
责任校对：周剑云
责任印制：刘　菲
出版发行：清华大学出版社
　　　　　网　　　址：https://www.tup.com.cn, https://www.wqxuetang.com
　　　　　地　　　址：北京清华大学学研大厦 A 座　　　　邮　　　编：100084
　　　　　社 总 机：010-83470000　　　　　　　　　邮　　　购：010-62786544
　　　　　投稿与读者服务：010-62776969, c-service@tup.tsinghua.edu.cn
　　　　　质量反馈：010-62772015, zhiliang@tup.tsinghua.edu.cn
　　　　　课件下载：https://www.tup.com.cn, 010-62791865
印 装 者：大厂回族自治县彩虹印刷有限公司
经　　销：全国新华书店
开　　本：190mm×260mm　　印　张：10.25　　字　数：249 千字
版　　次：2024 年 5 月第 1 版　　　　　印　次：2025 年 1 月第 2 次印刷
定　　价：32.00 元

产品编号：094215-01

　　数字媒体艺术是指以数字科技和现代传媒技术为基础，将人的理性思维和艺术的感性思维融为一体的新艺术形式，具有大众文化和社会服务的属性。数字媒体艺术的发展历程和计算机产业、通信产业、大众传播业的发展密切相关。随着科学技术的发展，数字媒体艺术被越来越多的人认识和了解，目前在艺术设计领域中具有很大的发展潜力。

　　全书共 7 章，包括以下内容。

　　第 1 章为数字媒体艺术的发展简史，阐述了数字媒体艺术与计算机发展的密切联系，以及数字媒体艺术的各个发展时期，介绍了光效应艺术、动力艺术、偶发艺术三大热点问题。

　　第 2 章为数字媒体艺术的基本概念，对数字媒体艺术的概念和基本构成进行了详细的介绍，说明了数字媒体艺术对计算机技术的依赖，阐述了数字媒体艺术的三个功能(娱乐性、大众性和社会服务)，介绍了数字媒体艺术的分类。

　　第 3 章为数字媒体艺术的设计环境，阐述了知识经济对数字媒体艺术的影响和流通、可持续发展与数字媒体艺术的关系和艺术评估、全球性的历史进程和艺术影响，这也是当代世界关注的三大热点问题。

　　第 4 章为数字媒体艺术的视觉原理，清晰地梳理了其美学思想来源，能从中了解各种原理，如数字媒体艺术的美学原理、认知原理、注意原理、记忆原理、思维和想象原理。

　　第 5 章为数字媒体艺术的应用范畴，有助于了解广告设计、数字化展示设计、虚拟现实设计、计算机界面设计和多媒体艺术设计的相关知识，认识设计的应用及重要性。

　　第 6 章为数字媒体艺术的基本要素，有助于我们更好地了解数字媒体的文字、图形、色彩，同时理解基本要素的重要性。本章还对现代色彩设计进行了剖析，介绍了好的设计作品是如何形成的，如何给观者留下深刻的视觉印象。

　　第 7 章为数字媒体艺术的未来，对数字媒体艺术未来进行了憧憬和展望，通过对现在发展的阐述，引述了数字媒体艺术的未来，新媒体将通往一个崭新的艺术大众化时代。数字媒体设计人才和网络创意群正是未来文化创意事业的希望。

　　在现代化社会中，加强对数字媒体艺术的传播有助于将中国传统文化与社会营销相结合，为实现文化产业振兴打下良好的基础。

　　本书由山东建筑大学的张晓波、刘峰老师编写。由于编者水平有限，书中难免存在一些不足和疏漏之处，敬请广大读者批评指正。

<div align="right">编　者</div>

目录 Contents

数字媒体艺术

第1章

数字媒体艺术的发展简史

 学习目标

- 了解计算机与艺术联姻的历史
- 追溯"数字媒体艺术"的渊源

1.1 计算机技术发展回顾

计算机强大的图像处理能力，正深深地改变着信息传播的历史和艺术创作的方法。人类的信息传播经历了多次革命，每次革命都是以新的传播手段的发明与应用为标志。传播革命的标志先后有语言、文字、印刷术、电磁波、计算机等。数码艺术之所以出现，在很大程度上依赖于计算机技术的发展。在历史上，有若干关键技术对数码艺术的兴起与繁荣起到了巨大的推动作用，其中包括计算机硬件、编程语言、算法与编码、网络技术等。而计算机硬件性能的不断提高、价格的不断降低，则是数字艺术腾飞的物质前提。从历史上看，普通的具有强大功能的计算机出现的时间相对还是比较短的。现代计算机的历史开始于 20 世纪 40 年代后半期。一般认为，第一台真正意义上的电子计算机是 1946 年在美国宾夕法尼亚大学诞生的名为 ENIAC (Electronic Numerical Integrator And Computer，爱尼亚克)的计算机。承担开发任务的"莫尔小组"由 4 位科学家和工程师埃克特、莫克利、戈尔斯坦、博克斯组成，总工程师埃克特当时年仅 24 岁。ENIAC 长 30.48 米，宽 1 米，占地面积 170 平方米，有 30 个操作台，相当于 10 间普通房间的大小，重达 30 吨，耗电量 150 千瓦，造价 48 万美元。它使用 18 000 个电子管，70 000 个电阻，10 000 个电容，1500 个继电器，6000 多个开关，每秒执行 5000 次加法或 400 次乘法，计算速度是继电器计算机的 1000 倍、手工计算的 20 万倍，如图 1-1 所示。

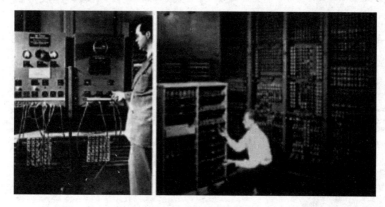

图 1-1　世界上第一台通用数字电子计算机——ENIAC

计算机的诞生并不是一个孤立事件，它是人类文明史发展的必然产物，是长期发展的客观需求和技术准备的结果。计算机的开发最初源于第二次世界大战期间的军事需求。1943 年，英国科学家研制成功第一台"巨人"计算机，专门用于破译德军密码。"巨人"算不上真正的数字电子计算机，但在继电器计算机与现代电子计算机之间起到了桥梁作用。第一台"巨人"有 1500 个电子管，5 个处理器并行工作，每个处理器每秒处理 5000 个字母。第二次世界大战期间，共有 10 台"巨人"在英军服役，平均每小时破译 11 份德军情报。同样，ENIAC 的诞生也是美国军方为了进行弹道研究和计算。

对计算机科学发展作出杰出贡献的科学家还有德国工程师朱斯(Konrad Zuse)、美籍匈牙利

科学家冯·诺伊曼(John Von Neumann)、英国数学家图灵(Alan Mathison Turing)、理论物理学家阿塔诺索夫(John Vincent Atanasoff)、信息论的创始人(美国科学家)仙农(Claude Elwood Shannon)等人。

(1) 1938 年，当时在德国柏林一家飞机制造厂工作的朱斯利用业余时间造出了可编程机械式计算机 Z-1，次年又造出电磁式计算机 Z-2。图 1-2 为德国工程师朱斯于 1941 年设计的 Z-3 电子计算机。该计算机在第二次世界大战时被盟军摧毁，1960 年重建，这是世界上最早的可编程计算机。他的贡献到 1962 年被确认，世人因此将朱斯尊称为"数字计算机之父"。

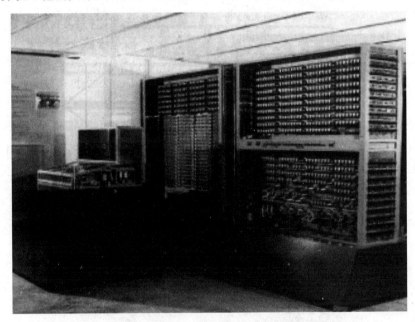

图 1-2　德国工程师朱斯于 1941 年设计的 Z-3 电子计算机

(2) 1939 年，英国数学家图灵设计出世界上首台专用数字计算机，即以继电器为开关元件的密码破译机 BOMBE。1936 年，24 岁的图灵发表著名论文《论可计算数及其在密码问题的应用》，提出了"理想计算机"，后人称之为"图灵机"。图灵通过数学证明得出理论上存在"通用图灵机"，这为可计算性的概念提供了严格的数学定义，"图灵机"成为现代通用数字计算机的数学模型，它证明通用数字计算机是可以制造出来的。图灵发表于 1940 年的另一篇著名论文《计算机能思考吗?》，对计算机的人工智能进行了探索，并设计了著名的"图灵测验"。图灵因其对计算机与智能关系研究的杰出贡献而享有"人工智能之父"的美誉。

(3) 大约与此同时，美国爱荷华州立大学理论物理学家阿塔诺索夫研制出以二进制逻辑运算为核心、以电子管为主要元件的电子数字计算机雏形(1939 年)。阿塔诺索夫首先提出计算机三原则：即采用二进制进行运算，采用电子技术来实现控制和运算，采用计算功能和存储功能相分离的结构。阿塔诺索夫关于电子计算机的设计方案启发了 ENIAC 开发小组的莫克利，并直接影响到 ENIAC 的诞生。1972 年美国法院判决 ENIAC 的专利权无效，阿塔诺索夫拥有作为第一个电子计算机方案提出者的优先权。

(4) 1944—1945 年，美籍匈牙利科学家冯·诺伊曼在第一台现代计算机 ENIAC 尚未问世时注意到其弱点，并提出一个新机型 EDVAC 的设计方案，其中提到了两个设想，即采用二进制和"存储程序"。这两个设想对于现代计算机至关重要，也使冯·诺伊曼成为"现代电子计算机之父"，冯·诺伊曼计算机体系延续至今。

第二次世界大战后，美国军方试图通过雷达与计算机技术的结合来创建强大的防空体系，麻省理工学院(MIT)于 1949 年开发出了"旋风"计算机。连在这台计算机上的是一个雷达显示屏(即 CRT 显示器的雏形)，还有一个光笔用于直接指点显示在屏幕上的信息。从这项技术出发，在 1953 年开发了 SAGE(半自动地面防空警备)系统，如图 1-3 所示。它以屏幕显示方式提供信息，十分易于理解，这是人机交互系统上的一个突破，该技术进而引导了所有计算机图形技术的发展。在 20 世纪 50 年代中后期，美国空军的 SAGE 防空系统使用命令来控制CRT 显示器。在显示器上，操作人员能够看到在美国大陆上空飞行的飞行器。通过使用光笔指向屏幕上的飞行器图标，SAGE 操作员能够获得有关飞行器的信息。此时，计算机图形技术开发的目的是使人眼看不见的东西变为可见，但实际上，这些早期的计算机图形系统没有一个是为艺术工作开发的，它们大多数与军事、制造或应用科学(如医学造影技术)相联系，如飞行模拟器、计算机辅助设计和制造(CAD、CAM)系统、计算机辅助层面 X 射线照相术(CAT)扫描仪等。

图 1-3　美国空军的 SAGE 防空系统使用命令来控制 CRT 显示器

早期的计算机模型称为 Mainframe，因为这些庞大部件安装在大钢架内。20 世纪 60 年代，计算机技术还是主要集中于大型机和小型机领域的发展。从 1959 年到 1964 年，晶体管技术的发展造就了第二代计算机，特别是小型计算机(比大型机的体积小，而且价格更便宜，但功能差不多)的开发，让更多的人使用了计算机，使计算机具有更大的应用范围。图 1-4 为"蓝色巨人"——IBM 于 1964 年研制的计算机历史上最成功的机型之一——IBM S/ 360。IBM S/ 360极强的通用性适用于各方面的用户。而超级计算机(比大型机体积更大，价格更昂贵)的开发，目的是解决那些不考虑造价、强调速度和性能的最繁重的计算工程。在 20 世纪 60 年代，计算机编程语言和软件开发也取得了重大进展。1956 年，IBM 公司的巴克斯研制成功第一个高级程序语言 FORTRAN，它被广泛用于科学计算。1964 年，卡茨(Thomas E. Kurtz)和凯梅尼(John Kemeny)完成了 BASIC 语言的开发，它特别适合计算机教育和初学者使用，得到了广泛的推广，如图 1-5 所示。

图 1-4　IBM 于 1964 年研制出计算机历史上最成功的机型之一 —— IBM S/ 360

```
COLORREF CCrystalTextView::GetColor(int nColorIndex)
{
    switch (nColorIndex)
    {
    case COLORINDEX_WHITESPACE:
    case COLORINDEX_BKGND:
        //return ::GetSysColor(COLOR_WINDOW);
        //return RGB(132, 199, 204);//自己用关键字着色
        return RGB(255,255,255);//幻灯片演示用
    case COLORINDEX_NORMALTEXT:
        //return ::GetSysColor(COLOR_WINDOWTEXT);
        //return RGB(245, 222, 179);
        return RGB(0, 0, 0);
    case COLORINDEX_SELMARGIN:
        //return ::GetSysColor(COLOR_SCROLLBAR);
        return RGB(82, 128, 254);
        //return RGB(0, 0, 0);
    case COLORINDEX_PREPROCESSOR:
        //return RGB(176, 196, 222);
        return RGB(0, 0, 0);
    case COLORINDEX_COMMENT:
        //return RGB(0, 128, 0);
        //return RGB(32, 44, 255);
        return RGB(0, 0, 0);
    //  [JRT]: Enabled Support For Numbers...
```

图 1-5　早期的计算机通用高级编程语言—— BASIC 语言

以今天的标准来看，20 世纪 50 年代和 60 年代是计算机图形技术发展的早期，产生图像的计算机系统和技术是基础的、非常有限的。在那个时期，很少有艺术家和设计人员了解计算机能够用于生成图像。随着大规模集成电路的使用，70 年代中期开发出了新一代微型计算机。在此之前，大多数艺术家认为计算机没有什么用途。他们认为计算机太昂贵，操作太烦琐，即使最简单的任务也要求大量的程序设计。而且，大多数型号的计算机缺少监视器、打印机、鼠标或图形板，这些缺陷对于大多数视觉艺术家来说是无法忍受的。

20 世纪 70 年代中期，随着超大规模集成电路和微处理器技术的进步，计算机进入寻常百姓家的技术障碍逐渐被突破。特别是在 Intel 公司发布了其面向个人用户的微处理器 8080 之后，这一浪潮终于汹涌澎湃起来，同时也催生出了一大批信息时代的弄潮儿，如史蒂芬·乔布斯(Stephen Jobs)、比尔·盖茨(Bill Gates)等，至今，他们对整个计算机产业的发展还起着举足轻重的作用。在 70 年代和 80 年代，计算机技术变得更实际、更有用了，计算机真正开始改变我们的生活。因此，相当数量的视像创作人员和视觉艺术家改变了态度，开始对使用计算机感兴趣。

1976 年，史蒂芬·沃兹尼亚克(Stephen Wozniak)和史蒂芬·乔布斯创办苹果计算机公司，并推出 Apple I 计算机。

Apple 计算机公司迅速成为微型机时代的骄子，写下了计算机史上的一段神话。1977 年，Apple 推出经典机型 Apple Ⅱ(图 1-6)。Apple Ⅱ是第一个带有彩色图形的个人计算机，售价为 1300 美元。Apple Ⅱ及其系列改进机型风靡一时，这使 Apple 成为微型机时代最成功的计算机公司。微机由此开始步入其发展史上的第一个黄金时代，并形成了可观的产业规模。IBM 公司于 1981 年 8 月 12 日推出了 IBM PC。第一台 IBM PC 采用了主频为 4.77MHz 的 Intel 8088，操作系统是 Microsoft 提供的 MS DOS。IBM 将其命名为"个人电脑(Personal Computer)"(见图 1-7)。不久之后，"个人电脑"的缩写"PC"成为所有个人电脑的代名词。1982 年是 IBM PC 展示其巨大魅力的"演出"时间，这一年 IBM PC 共生产了 25 万台，以每月 2 万台的速度迅速接近 Apple Ⅱ的产量。采用开放的系统，是 PC 迅速称雄的关键。第一台 PC 采用了总线技术和零散的部件(即"开放标准")，IBM 还公开了 PC 除 BIOS 之外的全部技术资料，并通过分销商传递给最终用户。这一系列开放措施极大地促进了个人电脑的发展，同时也给兼容机制造商开辟了巨大的空间。

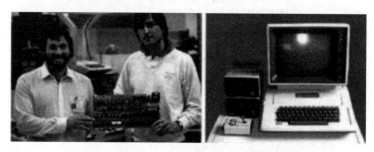

图 1-6　史蒂芬·沃兹尼亚克和史蒂芬·乔布斯(左)与他们推出的经典苹果计算机 Apple Ⅱ(右)

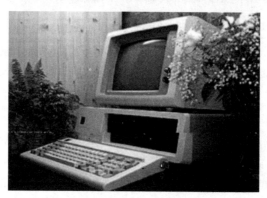

图 1-7　IBM 于 1981 年推出的型号为 5150 的 IBM PC(个人电脑)

在 20 世纪 80 年代，一些型号的微型机，如苹果公司的 Macintosh 和 IBM PC 兼容机被图形图像设计师广泛接受(见图 1-8)。80 年代开发了超级微型机和并行计算机，这些计算机对视觉艺术家使用计算机的方法有很大影响。超级微型机(也称为工作站)是围绕功能强大的 CPU 设计的微型机，这些 CPU 对特定任务有优异的性能(如三维计算机动画)。大规模并行

计算机通过在大量的微处理器之间分配任务，能处理非常复杂的工作，一些这样的计算机有十几个到数千个处理器。1983 年 1 月 3 日出版的《时代》周刊破天荒地将 PC 列为"年度风云人物"，《时代》周刊写道："有时候，在一年中最有影响力的不是一个人而是一个过程，而且整个社会都普遍认定，这一过程将改变所有其他的进程……因此，《时代》周刊将 PC 选定为 1982 年的年度人物。" 1984 年苹果公司的 Macintosh 名噪一时，Macintosh 的运算速度超过了 IBM PC，并创造了多项第一，其中包括第一个大众性的图形用户平台，第一台具备多媒体功能的计算机。Macintosh 计算机的出现标志桌面出版和计算机图形设计时代的来临。

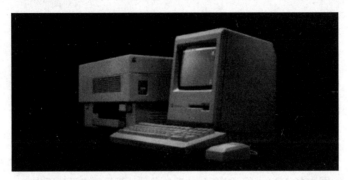

图 1-8　20 世纪 80 年代末由苹果公司推出的 Macintosh Plus 多媒体计算机

在 20 世纪 90 年代，计算机价格大幅度下降鼓励了许多视像专业人员购买技术，并把这些技术用于每天的专业实践中。所有图形图像的专业人员接受了计算机技术，因为计算机已经变得更强大、更实际，而且价格更低。如图 1-9 所示为 90 年代初期推出的带有视窗界面的个人电脑。从 20 世纪 50 年代第一个产生三维图像和动画的系统开发出来以后，到现在已有了极大的发展。在几十年内，产生三维图像的计算机硬件、软件的表达能力已从简单走向复杂，以高科技电影数字特技为代表的数字艺术已经开始在社会中逐渐流行。

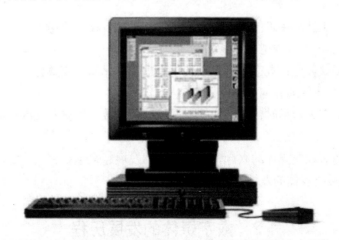

图 1-9　20 世纪 90 年代初期推出的带有视窗界面的个人电脑

1990 年 5 月 22 日，Microsoft 公司推出 Windows 3.0 并开始发售，标志着采用图形用户界面(GUI)的操作系统开始了真正的普及。到 1990 年 7 月，Microsoft 公司的销售额达到

10 亿美元，这是取得如此出色业绩的第一家个人电脑软件公司，Microsoft 公司成了名副其实的大公司。1995 年微软推出了 Windows 95，它标志着 Microsoft 公司彻底占据了 PC 操作系统的垄断地位。在这一时期，网络技术开始崛起，PC 的竞争焦点不再局限于 CPU 的速度之争，而逐渐分化并向网络应用靠拢。90 年代的数字艺术工作室已经开始初具雏形，如图 1-10 所示是一个 90 年代中期的典型计算机艺术设计工作室。

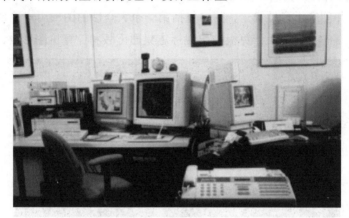

图 1-10 20 世纪 90 年代中期的典型计算机艺术设计工作室

20 世纪 90 年代初期，随着计算机工业产品批量进入消费市场，产品的人机界面更为人性化，由此吸引了大量的艺术工作者。不论是商业桌面设计、电子出版、三维计算机动画图像，还是多媒体开发，均涉及数字媒体艺术的表现。计算机图形技术的成熟和成本下降预示着计算机图像时代的到来。此时期的数字艺术的性质无疑是复杂的、丰富多彩的、充满创造性和个性的。

进入 21 世纪，计算机技术的发展趋势朝着移动化、智能化、多媒体化、大数据化、社交化方向发展。

(1) 移动化：由于智能手机的普及，数字媒体的发展以移动应用为核心，使得智能手机变成一个重要媒体平台，各种类型应用蓬勃发展。

(2) 智能化、多媒体化：数字媒体在发展中更加智能化和多媒体化，如虚拟现实技术、增强现实技术等，让媒体更加有趣、真实。

(3) 大数据化：在大数据时代，数据的挖掘和分析是数字媒体发展的核心，大数据将成为数字媒体的基础。

(4) 社交化：随着社交媒体的兴起，数字媒体的发展越来越社交化，如新闻互动、社交网络等，这将会改变传统媒体的发展模式。

1.2 数字媒体的发展历程

"数字媒体"技术的发展历程是与计算机产业、通信产业和大众传播业的发展密切相关的。图 1-11 说明了自 20 世纪 50 年代开始，随着一系列关键技术的攻破，计算机技术逐步解决

了文本编码、图形编码、音频转换和数字编码、视频编码等一系列核心技术问题。1984 年，Apple 公司推出 Macintosh 多媒体计算机，引入了 Bitmap 概念，使用窗口(window)、图标(icon)、鼠标(mouse)等 GUI 技术，并具有音频处理和合成能力。随后 Macintosh 计算机又进一步实现了局域网联合，这一切宣告了多媒体技术和数字媒体技术开始走上历史舞台。1986 年前后，计算机作为视听设备进入千家万户，多媒体概念出现，多媒体项目进入大型研究课题中。与此同时，由 Philips 和 Sony 公司联合推出 CDI(Compact Disk Interactive)光盘多媒体技术并发表规范标准——绿皮书。1989 年，Sony 公司推出高清晰数字视频光盘 DVI(Digital Video Interactive)及其产品，这标志着离线媒体技术的成熟。几乎与此同时，通信产业也开始了从模拟信号向数字信号转变的历史进程，并最终和计算机产业结合形成数字宽带"信息高速公路"网络。而以报纸、广播、电视为主导的传统大众传播媒体则通过与计算机和网络技术相结合，形成以数字媒体形式(数字广播、数字电影、数字电视、数字电子出版物等)和内容(在线网络媒体、移动网络媒体)的新一代大众传媒系统，由此数字多媒体时代终于开启了大门。

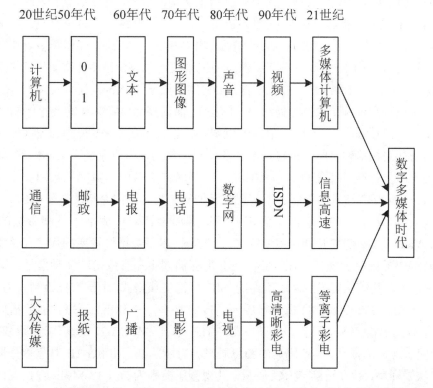

图 1-11　与计算机产业、通信产业和大众传播业相关的"数字媒体"技术发展历程

1989 年，英国科学家伯纳斯·李(Tim Berners-Lee)在欧洲粒子物理实验室(CERN)工作时提议用超文本技术建立一个全球范围内的多媒体信息网，并在次年成功开发出世界上第一个 Web 服务器和 Web 客户端。1993 年 2 月，美国国家超级计算应用中心开发出了第一个图形 Web 浏览器——Mosaic，发明人为马克·安德森(Marc Andreessen)，即大名鼎鼎的 Netscape (网景)公司的创建人之一。1997 年，Internet 上的 Web 站点已经超过 5000 万个。从 1996 年

到 2000 年，多媒体计算机和因特网因 20 世纪末期最令人瞩目的技术成就而被载入史册，至此，世界逐步进入"数字媒体"时代。

通常所说的"数字媒体"主要指的是计算机网络，其形式至少有以下 3 种：一是主机与多个终端的互联，1952 年美国所建设的半自动地面环境防空系统已开先河，1961 年美国麻省理工学院开发出的分时系统 CTSS 是其早期代表；二是主机与主机经过电信线路(或专用线路)异地连接，1965 年美国科学家罗伯茨(Larry Roberts)等人尝试建立的广域网是其发端，1968 年美国国防部沿着同一思路着手建设阿帕网；三是多部计算机连接成局域网，1973 年哈佛大学博士生梅特卡尔夫(Metcalf)在施乐公司帕洛阿尔托研究中心实习期间发明了以太网(Ethernet，以太是人们猜想的传递电磁波的太空介质)。从 20 世纪 90 年代中期开始，数字媒体进入了新的发展时期，因特网的升级、数码电视的应用、移动通信网的数字化都是值得注意的重大事件。

我国著名计算机专家、中国科学院院士李国杰先生指出："电脑发展到今天，能有如此广泛而神奇的应用，除了半导体集成电路芯片制造工艺提高以外，主要靠软件，而软件的核心是算法(不是编程技巧)""算法设计是人类智能的结晶，计算机科学中的知识创新，主要就是算法的创新，创建一种新算法的意义不亚于建造一种新机器。"与数字媒体和多媒体技术有关的算法是相当复杂的。例如，数码视频和图像压缩编码技术就包含诸多标准算法，如用于二值图像的 JBIG、用于连续灰度和彩色静止图像的 JPEG、用于 64Kbps 视频传输的 H.261、面向 1.5Mbps 数码视频和音频传输及存储的 MPEG-21、面向高品质音频传输及存储的 MPEG-22，以及适于低码率视频编码的 H.263 等。20 世纪 90 年代中期以来，视频和图像编码的目标已从传统的面向存储技术朝着面向传输技术转变，新一代的视听对象编码国际标准 MPEG-24、静止图像编码国际标准 JPEG2000 等都体现了上述特点。其中，数码视频和音频传输及存储的关键技术——MPEG 技术的发展对于实现今天的数字媒体网络是至关重要的。

MPEG-21 制定于 1992 年，是为工业级标准而设计，可适用于不同带宽的设备，如 CD-ROM、Video-CD、CD2 R 等，主要针对 1.5Mbps 以下数据传输率的数字存储媒质运动图像及其伴音编码的国际标准。它在 CD-ROM 上存储同步和彩色运动视频信号，可以优化为中等分辨率，并在其优化模式下采用所谓的 SIF 标准交换格式(对于 NTSC 制式为 352×240，对于 PAL 制式为 352×288)的图像进行压缩，传输速率为 1.5Mbps，每秒能够播放 30 帧，具有 CD(指激光唱盘)音质，质量级别基本与 VHS 相当。MPEG-21 的编码速率最高可达 4～5Mbps，但随着速率的提高，其解码后的图像质量会有所降低。MPEG-21 对色差分量采用 4：1：1 的二次采样率，旨在达到 VRC 质量，其视频压缩率为 26：1。MPEG-21 现已成为常规视频标准的一个子集，该子集称为 CPB 流。同时它也被用于数字电话网络上的视频传输，如非对称数字用户线路(ADSL)、视频点播(VOD)，以及教育网络等，因此 MPEG-21 可用于记录媒体或是在 Internet 上传输音频。

MPEG-22 标准制定于 1994 年，设计目标是高级工业标准的图像质量以及更高的传输率，它追求的是 CCIR601 建议的图像质量 DVB、HDTV 和 DVD 等制定的 3～10Mbps 的运动图像及其伴音的编码标准。该标准最初的目的是在与 MPEG-21 兼容的基础上实现低码率和

多声道扩展,后来为了适应广播电视的要求开始致力于定义一个可以获得更高质量的多声道音频标准。这个标准和 MPEG-21 不兼容,定名为 MPEG-22。MPEG-22 也可提供广播级的视像和 CD 级的音质。MPEG-22 的音频编码可提供左右中及两个环绕声道,以及一个加重低音声道和多达 7 个伴音声道(所以 DVD 可有 8 种语言配音)。由于 MPEG-22 在设计时的巧妙处理,使得大多数 MPEG-22 解码器也可播放 MPEG-21 格式的数据(如 VCD 等)。因为 MPEG-22 可以提供一个较广的压缩比范围,以适应不同画面质量、存储容量以及带宽的要求,所以除了作为 VCD 和 DVD 的指定标准外,MPEG-22 还可为广播、有线电视网、电缆网络以及直播卫星(direct broadcast satellite)提供广播级的数字视频。但是对于最终用户来说,由于现在电视机分辨率的限制,MPEG-22 所带来的高清晰度画面质量(如 DVD 画面)在电视上效果并不明显,反倒是其音频特性(如加重低音、多伴音声道等)更加引人注目。

当前主要使用的是 MPEG-22 标准和 MPEG-24 标准,其中 MPEG-24 标准主要应用于视频电话(video phone)、视频邮件(video E-mail)和电子新闻(electronic news)等。与 MPEG-21 和 MPEG-22 相比,它对于传输速率要求较低,在 4800～64 000bps 之间,分辨率为 176×144。MPEG-24 利用很窄的带宽,通过帧重建技术来压缩和传输数据,以求利用最少的数据获得最佳的图像质量。MPEG-24 的一个特点是更适于交互 AV 服务以及远程监控,这是第一个使用户由被动变为主动(不再只是观看,允许用户加入其中,即有交互性)的动态图像标准。它的另一个特点是其综合性,从根源上说,MPEG-24 试图将视觉效果意义上的自然物体与人造物体相融合,所以它的设计目标还有更广的适应性和可扩展性。与前两者不同,MPEG-24 不仅是针对一定比特率下的视频、音频编码,更加注重多媒体系统的交互性和灵活性。MPEG-24 的优越之处在于,它不但支持自然声音,而且支持合成声音。MPEG-24 的音频部分将音频的合成编码和自然声音的编码相结合,并支持音频的对象特征。视频编码与音频编码类似,MPEG-24 也支持对自然和合成的视觉对象的编码。合成的视觉对象包括 2D、3D 动画和人面部表情动画等。此外,MPEG-24 引入了 AVO(audio visual objects)的概念,使得更多的交互操作成为可能。AVO 的基本单位是原始"AVO",它可能是一个没有背景的说话的人,也可能是这个人的语音或一段背景音乐等。它具有高效编码、高效存储与传播及可交互操作的特性。在 MPEG-24 中 AVO 有着重要的地位,因为 MPEG-24 采用 AVO 来表示听觉、视觉或者视听组合内容,允许组合已有的 AVO 来生成复合的 AVO,由此生成 AV 场景,并采用 SNHC 的方法来组织这些 AVO。对于 AVO 的数据还能灵活地多路合成与同步,以便选择合适的网络来传输这些 AVO 数据,并允许接收端的用户在 AV 场景中对 AVO 进行交互操作。

MPEG-24 的应用前景非常广阔,它的出现将对以下各方面产生较大的推动作用:数字电视、动态图像、因特网(Internet)、实时多媒体监控、低比特率下的移动多媒体通信、内容存储和检索多媒体系统、Internet/Intranet 上的视频流与可视游戏、基于面部表情模拟的虚拟会议、DVD 上的交互多媒体应用、基于计算机网络的可视化合作实验室场景应用、演播电视等,对于计算机爱好者来说,表现最为直接的一点就是让媒体播放机可以播放 MPEG-24 格式的超清晰视频文件。

今后网络应用最重要的目标之一就是进行多媒体通信,多媒体信息主要包括图像、声音和

文本 3 大类，其中视频、音频等信号的信息量是非常大的。而且这些信息的表达方式、输入、输出的要求也各不相同，因此在多媒体通信中，对这些数据进行有效的表达和适当处理是非常重要的。其中，多媒体信息的压缩技术是多媒体通信领域的关键技术之一，所以继 MPEG-24 之后，要解决的矛盾就是对日渐庞大的图像、声音信息的管理和迅速搜索。针对这个矛盾，人们进一步提出了解决方案 MPEG-27，以便能够快速且有效地搜索出用户所需的不同类型的多媒体。

MPEG-27 将对各种不同类型的多媒体信息进行标准化的描述，并将该描述与所描述的内容相联系，以实现快速有效的搜索。这个标准不包括对描述特征的自动提取，它也没有规定利用描述进行搜索的工具或任何程序，它正式的称谓是"多媒体内容描述接口"。MPEG-27 可独立于其他 MPEG 标准使用，但 MPEG-24 中所定义的音频、视频对象的描述适用于 MPEG-27，因此可以利用 MPEG-27 的描述来增强其他 MPEG 标准的功能。

MPEG-27 的应用范围很广泛，既可应用于存储(在线或离线)，也可用于流式应用(如广播、将模型加入 Internet 等)，还可以在实时或非实时环境下应用，如数字图书馆(图像目录、音乐字典等)、多媒体名录服务(如黄页)、广播媒体选择(无线电信道、TV 信道等)、多媒体编辑(个人电子新闻业务、媒体写作)等。另外 MPEG-27 在教育、新闻、导游信息、娱乐、地理信息系统、医学、购物、建筑等各方面均有较深的应用潜力。与同样是音频压缩标准的杜比公司的 AC 系列标准相比，MPEG 标准系列由于不存在专利权的问题，所以更适合于我国国情。MPEG-21 使得 VCD 取代了传统的录像带，MPEG-22 使数字电视最终完全取代了模拟电视，而高画质和音质的 DVD 也取代了原来的 VCD。随着 MPEG-24 和 MPEG-27 等新标准的不断推出，数据压缩和传输技术必将趋向更加规范化。

1.2.1　数字媒体艺术的各个发展时期

1. 1956—1986 年，数字艺术的启蒙和探索时期

这一阶段为数字艺术(此时还不能称之为"数字媒体")的启蒙和探索时期，该阶段对计算机图形图像的研究极大地推进了数字艺术实现的技术可行性。计算机编程对于该时期的大部分计算机艺术创作至关重要。早期用计算机产生的大多数动画和图像不是在艺术制作室进行的，而是在研究实验室进行的。此外，创作这些作品的第一批人中的许多人具有科学和工程背景，他们缺少艺术方面的正规训练。尽管如此，他们中的许多人显示了强烈的艺术抱负和相当程度的美感。

20 世纪五六十年代是数字艺术的启蒙期，该时期的计算机产生的动画和图像仍在开发阶段的技术水平。这一时期作品的风格受到计算机设备本身的限制，缺少能用各种方法展示复杂图像的计算机程序，经常是用复杂的方法和数据结构却不能产生相应复杂的图像。即便如此，出于对科学和艺术的热情，仍有一大批先驱者奋不顾身地投入到研究和创作实践中，正是他们开启了数字艺术的大门。在这些数字媒体艺术先锋中，不应该忘记 Ben F. Laposky、Herbert W. Franke、A. M. Noll、John Whitney Sr.、Charles Csuri、Edward Zajec、Kenneth Knowlton 和 Frieder Nake 等著名科学家和艺术家的杰出贡献。

20 世纪 70 年代是开发计算机图像和三维计算机动画很有意义的时期，今天仍在使用的许多基本的图像和透视技术都是在 70 年代形成的。在 70 年代已经开始出现了计算机绘画软件，表达图像和三维环境的技术更加成熟，因此吸引了越来越多的专业艺术家开始使用计算机。数字媒体艺术发生了全面性变化。此时计算机动画和图像系统虽仍然不易使用，但比 60 年代具有更好的交互性，许多计算机动画和电影特技开始出现在娱乐商业电影市场。

2．1986—1996 年，数字媒体艺术的普及和兴旺时期

在这一时期，数字媒体艺术软件从无到有，其功能也日趋复杂。因此吸引了许多具有非编程背景的艺术家参与进来，创作出了大量的更具艺术美感的作品。在这一时期软件的主要进展是绘画软件如 Photoshop，三维动画和虚拟环境设计能力也大大增强。在该时期也出现了如美国皮克斯(Pixar)公司出品的经典三维动画和日本艺术家河野洋一郎(Yoichiro Kawaguchi)创作的一系列半抽象的水下生物的图像。这一时期的计算机周边设备(如扫描仪、数字绘图笔、彩色喷墨打印机和胶片记录仪等设备)也被陆续研制和开发出来，这些技术进步有力地促进了数字媒体艺术的进步。

福克斯(Twentieth Century Fox)公司于 1989 年推出由詹姆斯·卡梅隆(James Cameron)导演的《深渊》(The Abyss)代表了 20 世纪 80 年代计算机三维动画的最高水平。《深渊》(The Abyss)的出现标志着以计算机图形特技为代表的数字电影时代的开始。1991 年由詹姆斯·卡梅隆导演的《魔鬼终结者Ⅱ》(Terminator 2)继续发展了这种数字电影特技。影片中 T21000 的液体金属机器人令人产生了耳目一新的巨大视觉震撼力，也使得数字媒体艺术的魅力得以完美体现出来，由此在世界上产生了巨大的影响。20 世纪 90 年代以来，计算机成像技术在电影制作中大显身手，数码影片渐渐成为主流。大导演斯皮尔伯格(Spielberg)的《侏罗纪公园》及其续集(Jurassic Park，1993 年、1997 年)利用三维动画技术塑造了活灵活现的恐龙形象。1994 年摄制的《阿甘正传》(Forr est Gump)将主人公阿甘的镜头纳入历史音像资料之中，并塑造了断腿中尉的形象。该片获得当年 67 届奥斯卡包括最佳影片在内的 6 项大奖。1995 年由詹姆斯·卡梅隆执导的耗资空前、诸多数码镜头的《泰坦尼克号》(Titanic)夺取了当年 67 届奥斯卡最佳影片奖。这一系列商业成功促使更多的科学家、艺术家和计算机工程技术专家投身到数字媒体艺术领域的开发和创作中，这使得 1986—1996 年成为数字媒体艺术的普及和兴旺时期。

3．1996 年至今，数字媒体艺术的多媒体和深入发展时期

20 世纪 90 年代计算机技术最令人难忘的成就是互联网的出现和多媒体技术的成熟。这一时期的数字媒体艺术不仅形式多样，其内容和表现力也达到了和传统艺术相媲美的程度。数字媒体艺术的普及和深入，以及在社会公众中产生的巨大影响力使得"多媒体""电脑三维动画"等名词成为家喻户晓的概念。同时，技术和艺术人才的匮乏与市场的需求也使得最传统的艺术院校也纷纷开设数字媒体艺术等专业。该时期的互联网和交互技术的普及也使得在线媒体艺术和虚拟现实艺术开始出现，互联网和日益普及的数字媒体艺术软件打破了传统艺术的学科屏障，也降低了社会公众从事艺术创作的"技术门槛"，这些也预示着一个新的艺术平民化和民主化时代的到来。

20 世纪 90 年代中后期是数码艺术的商业化时期。在 20 世纪七八十年代，数字媒体艺术还远未达到可以应用于广告、商业插图和工业外观设计的实际要求，因此，除了少数先锋艺术家和先锋导演外，数字媒体艺术并未在社会工业和商业领域产生重大影响。20 世纪 80 年代末期的"桌面出版"浪潮使得在印刷、设计、出版领域率先实现了计算机辅助设计和半自动的流程控制。90 年代数字媒体艺术开始全面介入设计、绘图、展览展示、广告、包装印刷等服务行业。同时，该时期计算机三维技术的成熟，也使得在工业造型外观设计、环境设计、建筑设计、房地产广告制作和装潢设计中应用计算机设计成为必要的手段。90 年代末网络游戏和电子游戏工业的繁荣导致了计算机动画设计师、计算机交互编程工程师和游戏编导人员的需求量大增。20 世纪 90 年代中后期也是数码艺术和传统艺术互相渗透的时期。在这一时期，传统的流行艺术(主要是指写实主义绘画、超现实主义绘画、表现主义绘画和抽象主义绘画等)和计算机并未发生联系。90 年代以后，计算机合成和拼贴艺术开始流行，90 年代中后期出现了大量的计算机超现实主义绘画、表现主义绘画和抽象主义绘画。随着数码摄影、数字视频和计算机处理技术的完善和普及，传统的绘画、摄影、动画和录像艺术通过计算机这个纽带完整地联系在一起，大量的传统艺术家的介入使得数字艺术的表现力和影响力不断扩大，而数字艺术也为传统艺术的表现增添了新的活力。特别是该时期随着互联网和交互技术的普及，在线媒体艺术和虚拟现实艺术开始出现，数字媒体艺术的表现形式和艺术语言也日趋丰富多彩。今天的数字媒体艺术已经开始全面渗入到各种媒体和各种信息服务行业中，这些媒体包括摄影、摄像、动画、电影、电视、书籍、报刊和互联网等。而信息服务行业及娱乐业则包括传统绘画、广告、展览展示、平面设计、咨询业、旅游业、电子游戏、远程教育甚至整个社会的公共媒介系统。一种跨媒体的、具有独特的艺术形式和语言的新艺术——数码艺术正在被越来越多的人所认识和了解。

就目前社会上各种艺术形式对于数字媒体艺术的使用状况而言，影视艺术方面的成就尤为突出，数字媒体艺术为人们呈现出了诸多的影视盛宴。从 2012 年 4 月份的 3D 版《泰坦尼克号》，到 2020 年超级视觉盛宴的《阿凡达：水之道》(*Avatar: The Way of Water*)，数字媒体艺术在影视制作中的应用极为成功。3D 数字媒体艺术的使用，不仅帮助人们在更近的距离上实现了与电影场景画面的接触，还为人们提供了多角度观察演员逼真表演的途径。3D 艺术为人们构建了一种真实的感触氛围，使人们如身临其境般享受一场超级震撼的视觉审美。

数字媒体艺术在当今已经渗入到在线影音、网络游戏、电子出版、网络广告以及表演展示等各个方面，成为制作人员极为有效的工具。在将来数字信息技术更为完善的环境中，定将为艺术工作人员提供更为全面的工作便利，而且还会形成更加有力的经济增长点。

1.2.2　科技成果的转换：光效应艺术和动力艺术

除了波普艺术家们对科学技术的热情外，20 世纪 60 年代纽约的艺术界对使用新技术的兴趣，直接促成了由劳申伯格(Rauschenberg)任董事长的"艺术与技术实验协会"(Experiment of Art and Technology，EAT)的成立。在 1966 年 11 月的成立大会上，有 200 多位艺术家出席，并积极寻求与科学家、工程师们的合作。EAT 开办的艺术与科学沙龙邀请科学家与艺术

家参加会见，并由科学家举办从激光到计算机制图、光谱理论等知识讲座。在 3 年中 EAT 从全美招募 2000 多位科学家和工程技术人员，为艺术家提供广泛的技术支持。从 1968 年开始，来自日本和美国的 63 位工程师、艺术家及科学家共同参与了 1970 年日本大阪国际博览会大厅的设计。按照原方案：大厅的内外空间是永远变化的，它鼓励参观者探索和创造自己的空间，同时获得个人体验。同时大厅也是表演空间，在 6 个月的博览会期间，不断有艺术家被邀请来做表演。在 20 世纪六七十年代，EAT 组织了大量一对一或群体性的艺术家与工程师之间的合作，建立了艺术与科学技术相结合的社会氛围，该协会不仅培养了艺术家，也为科学家的技术创新带来灵感。在这种科学和技术相互融合的背景下，艺术思潮和流派层出不穷，其中的光效应艺术(optical art)和动力艺术(kinetic art)流派对后来的新媒体艺术和数字媒体艺术的产生有重大影响。光效艺术绘画的奠基人之一维克托·瓦萨雷利(Victor Vasareley)，从 20 世纪 40 年代起便开始对蒙德里安、康定斯基的作品和理论以及色彩理论、知觉和幻觉的发展历史进行严肃认真的思考，并逐步形成了自己的看法。他认为在外部世界的表象下潜藏着一个内部的几何世界，它如同整个自然界的精神语言，将内与外紧紧相连。不仅如此，每一个基本的几何形还是色彩的基础，而每一种色彩又概括出不同形状的特征。因此他抛弃画中的个人姿态，直截了当地选取标准色彩，单纯依靠几何形在二维平面的延展，建立起炫目而又迷惑知觉的奇妙空间，如图 1-12 所示。

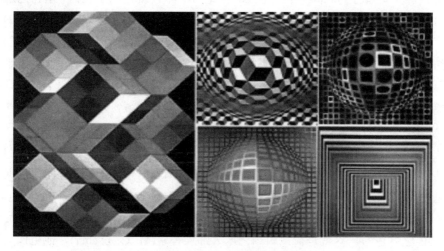

图 1-12　维克托·瓦萨雷利的绘画

光效应艺术又译作视觉派艺术，是从 Optical Art 简化而来(意为"光学的艺术"或"视觉的艺术"，也称为 OP 艺术)，是 20 世纪 60 年代流行于欧美的一种主要的非具象派艺术运动。其特点是利用几何图形或几何形象制造各种光、色彩效果。运用色度和色彩排列及运用形式与线条之间的张力，产生各种运动幻觉的抽象派艺术。光效应艺术的较系统的理论始创于 1919 年德国魏玛的包豪斯(Bauhaus)学校。光效应艺术也是继波普艺术后又一轮新的实验性艺术。虽然 OP 艺术作为一种风格流派早已进入了历史，但那些奇幻的造型与色彩效果至今依然成功地令人头晕目眩。光效应艺术主要以人的知觉、幻觉以及透视色彩的物理性反应所产生的心理效应，对人的视网膜进行的光的试验并创造一个错觉的世界。光效艺术家们利用光学、物理学、

心理学等科学原理，通过补色、透视、对比等艺术处理，巧妙地以不同色彩的几何图形，创造出引起立体、波动等错觉效果的图案，从而带领观众进入一个变幻莫测的幻觉世界。

波纹图案是光效应画家创造幻觉时常用的传统素材和方法，这种方法其实在中国的传统图案中常见，与法国的工艺美术品也有渊源，较为典型的是波纹绸上的图案。印制两个完全相同的波纹图案，把它们的位置相互稍稍错开，当波纹绸处于实际的运动状态时，就会出现一种永恒的运动感和变化感。在 OP 艺术另一位代表人物莱利(Bridget Riley)的作品中，这种波纹绘画原理得到了十分美丽的体现(见图 1-13)。

图 1-13　莱利的波纹图案作品

虽然光效应绘画盛行的时间不长，至 20 世纪 70 年代就走向了衰落，但它创造了一种幻景，这种幻景又与当代社会发生着密切的联系。它以变幻无穷的视觉印象，以强烈的刺激性和新奇感，广泛渗透于欧美和日本的建筑装饰、都市规划、家具设计、娱乐玩具、橱窗布置、广告宣传、纺织品印染、服装设计等多领域，潜移默化地出现在我们的生活里。经过半个多世纪的不断发展，尤其是进入 70 年代后，被广泛地应用于工业设计、建筑设计、纺织印染、时装艺术、书籍装饰、影视屏幕、舞台美术以及商业美术设计等领域，之后又随着社会生活、科学技术以及人们审美能力的提高而不断发展。随着 80 年代数字媒体艺术的广泛流行，计算机帮助艺术家设计出了种类更加丰富多彩的抽象图案和视幻效果图案，也由此使人们看到了计算机在商业艺术设计领域的巨大发展潜力。因此，可以说，光效应艺术与计算机美术的产生和发展有着密切的联系和历史的渊源。

还有一位更为独特的画家，虽然很难将他完全归入 OP 艺术的范畴，但其作品仍表现出了浓厚的 OP 艺术色彩，这就是荷兰版画艺术大师埃舍尔(M. C. Escher)。他更像一名逻辑缜密的数学家，运用黑白两种色彩，构筑起属于自己的图形迷宫。不同于纯粹的 OP 画家，他的画里并不常出现极端抽象的几何图案，而是采用自然形态的巧妙变换，更在其中注入了他对人生与命运的思考。

动力艺术又可以称之为"动与光的艺术"(motion and light art)，是一种将时间观念带入作品里的艺术，可以说得上是"未来主义"艺术的延伸发展。动力艺术家通常以光线、影子、形状、色彩等的律动作为表现主题，借助人工或自然的动力使作品本身产生运动，进而在视觉上产生不同的变化。动力艺术家们认为：新媒体时代的来临除了改变我们的日常生活之外，也改变了艺术的面貌，光、电、机械动力或是大众媒体，无一不影响着我们的生活与价值观，而这些工具的革命，不仅改变了我们对世界的重新认识，也对人类的处境重新下了一个定义。现代

人的生活无时无刻不被媒体信息填满，而电器制品也无所不在，若失去了电力等相关能源的供给，人类的生活将是一片黑暗。如此看来，这种与人类生活息息相关的各种能量，是否有可能被人们拿来当作创作的元素之一呢？20 世纪 60 年代，一些先锋艺术家们就开始了利用工业技术进行艺术创作的尝试。比较著名的动力艺术家有：丁格利(Jean Tinguely，1925—1991)和考尔德(Alexander Calder，1898—1976)等。20 世纪 70 年代以后，借助电子工业的科技成果，这种艺术形式逐渐向录像(video art)艺术、电子装置艺术方面过渡，并和今天的新媒体艺术有着历史上的亲缘关系，如图 1-14 所示。

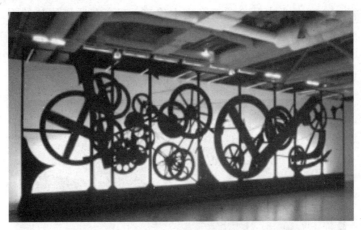

图 1-14 丁格利 1959 年 "作品第 3 号"

注释：丁格利运用机械动力，将原本机械雕塑的概念转换成动态的展示，借由物体的运动来传达作者对于时间的概念，形成一种动态的艺术表现。

综上所述，OP 艺术和动力艺术结合，使创造的手段更加丰富和多样，它们都是 20 世纪中后期科技大发展的产物。利用现代科技的成果来促进艺术创作的更新与丰富是这些艺术家的初衷。

1.2.3 偶发艺术和新媒体

新媒体艺术的先驱，英国艺术家罗伊·阿斯科特(Roy Ascott)指出：新媒体艺术的源头包括：受杜尚(Duchamp)影响的 20 世纪 60 年代的观念艺术、早期未来主义宣言和达达式行为、偶发艺术(happening art)脱胎转变而成的 70 年代的表演艺术、50—60 年代的前卫艺术实验中结合机械技术的动力艺术(kinetic art)和最早的电子艺术。阿斯科特提及的偶发艺术活跃于 20 世纪五六十年代的西方。1959 年在纽约的鲁本艺术馆举办了一个名叫 "6 个部分的 18 个偶发" 的展览，标志着偶发艺术的诞生。偶发艺术的代表人物艾伦·卡普罗(Allan Kaprow，1927—？) 说偶发艺术 "是更接近生活的艺术"。偶发艺术想整合不同领域的艺术，并把艺术和生活结合成一体。偶发艺术把观众的行为作为作品环境的一部分，从而扩大了艺术的感性力度。把从环境及物体中所感受到的声音、气味、知觉、时间的延续以及动作等都纳入艺术之中是这一流派的最大特点。用卡普罗的话说："偶发艺术，简言之，就是事情的发生。然而，最好的偶发艺

术有一种决定性的强烈感染力，那就是，人们感觉到了这儿发生了一些重要的事——它们不知走向何处，也没有特别的文字观点。和以往的艺术相比，它们没有结构的开端、中间过程和结尾。它们的形式是开放的、流动的，不寻求什么，也不得到什么，除了一些引起人的特别注意的事件，它们仅表演一次，或是几次，然后就永远消失了，而新的作品将取而代之。"

随着科技的进步，特别是计算机和互联网技术的进步，到 20 世纪末，偶发艺术所蕴含的艺术生活化的观点和"交互艺术"的观点在新媒体艺术中被进一步发扬光大。互动技术和视频 (video)装置结合的代表作品是 Jeffrey 于 1990 年与 Oirk Groeneveld 合作的《堡城》(*The Legible City*)。它将一个文本变成曼哈顿三维文本建筑，观众在巨型屏幕的固定自行车上骑车，像是一种阅读的旅程。一幢幢"建筑"由文字构成，穿行被塑形为街道、十字路口和广场的文本。踏板及把手与传感器连接，图像随骑者的方向和速度变动而变动，城市版本的依据是曼哈顿中心一个 6 平方千米的街区地图(见图 1-15)。

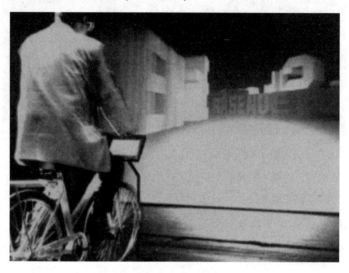

图 1-15 《堡城》

注释：Jeffrey 与 Oirk Groeneveld 于 1990 年合作的《堡城》是互动技术和视频装置结合的代表作品。

随着虚拟视觉技术的发展，艺术家 Matt Mullican 于 1989 年在纽约艺术博物馆创作的《城市设计》就利用了视镜技术。作品被 6 个内容为持续徒步旅行 Mullican 城的激光视盘支持。城市类似一个棒球场，由不同的色区构成。Mullican 使用了一个连接计算机的视镜头盔。

在 20 世纪 70 年代和 80 年代的电子媒体艺术中，"交互"的概念不仅在于现场的互动，还体现于远程传输的异地交互，它利用了电极、电子传真、卫星传输、电视电话等。到 90 年代初，互联网成为交互艺术的重要媒体。除了自设网站进行互访、邮件传递、共时讨论外，在 90 年代末期，网络界面的三维技术和虚拟现实技术业已逐渐成熟，人类即将在新世纪通过完全沉浸感、交互性和可视化的技术达到处于完全虚拟仿真的环境中，人类可以通过更自由的方式实现"交互"和远程艺术互动(见图 1-16)。

图 1-16　虚拟现实互动技术和虚拟头盔装置结合产生 "沉浸感" 的真实效果

1.2.4　录像艺术和新媒体艺术的开端

早在 20 世纪 50 年代，德国思想家海德格尔(Heidegger)就有预见性地宣称我们正在进入一个图像的世界。到了 60 年代，电视机普及美国家庭中的时候，生活的全面媒体化已经是一个不争的事实。该时代的思想家和传播学大师、加拿大人麦克卢汉(McLuhan)把我们的世界阐释为一个地球村，这个概念现在早已妇孺皆知，但在彼时只有一些最敏感的人物觉察到了变局的来临，这些人就是第一代的录像艺术家们。20 世纪 60 年代末，随着电子媒体日益深入到社会生活的各方面，艺术家们也首次得到便携式摄录像设备，他们立即开始将这一媒体用于艺术表现，新媒体艺术由此开端。近年来，随着计算机和网络的普及，社会信息化程度日益加快，新媒体和新媒体艺术也随之蓬勃发展，在艺术界和社会生活中引起了普遍的关注。

第一代新媒体艺术家具有改造大众电视网的激进理想，他们把新技术视为民主的工具，希望新电子媒体技术能为个人表现所用，而不是成为消灭个性的大众传播媒体。20 世纪 70 年代初，欧美的许多大众电视台纷纷设立实验电视节目，尝试在大众电视网中接纳实验性的艺术作品并提供将新技术与艺术思潮结合的实验场所。这些实验电视中心为常驻艺术家提供最新的设备、与技术人员合作的机会，直接促进了许多令人耳目一新的电子视觉语言的成熟，造就了录像艺术的第一代大师，同时也刺激了新技术的创造性运用，如 1973 年，录像艺术家白南准(Nam June Paik)与工程师阿比(Abby)合作开发了同步混像器，今天，这已成为电视编辑的基本功能之一。图 1-17 为录像艺术家白南准在 70 年代创作的录像装置艺术——由电视机和摄像机组成的机器人。

20 世纪 70 年代末期，福特基金会、洛克菲勒基金会等减少了对大众电视实验性节目的资助，转而直接资助艺术家，美国国家艺术基金也开始赞助非营利性的媒体艺术中心。这些媒体中心提供了比电视台更大众化的方式，也更容易接触到新的数字化技术，这些中心创作的录像作品较少在电视网中播出，而是在博物馆和画廊展出。这促使艺术家考虑将电子媒体与传统视觉艺术的空间处理相结合，促成了录像装置的成熟。80 年代录像艺术开始在各种国际艺术大展上出尽风头，它挟新技术之威，具有传统媒介不可比拟的敏感性、综合性、强烈的现场感

和互动性。在各种国际艺术大展上，录像作品往往要占到 1/3，它已成为与架上艺术、装置艺术并驾齐驱的主要艺术媒介。1995 年的威尼斯双年展，录像艺术家比尔·维奥拉(Bill Viola)代表美国馆展出，另一位录像艺术家伽里·希尔(Gary Hill)获得了雕塑大奖。1997 年的第十届卡赛尔文献展，录像等新媒体作品占了半数以上，并首次征集了数十件网络作品参展。

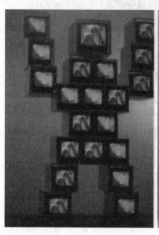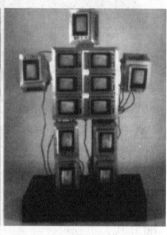

图 1-17　由电视机和摄像机组成的机器人

20 世纪 90 年代以来，世界上有名的艺术馆(如纽约现代艺术博物馆、MOMA，惠特尼美术馆、长滩美术馆等)不仅纷纷举办专门的录像展览，还先后设立了录像部门或制订录像计划。世界各地的艺术机构定期举办录像节，推动新媒体艺术的传播和交流，较著名的有阿姆斯特丹的 WOULD WILD VIDEO2 FEST、柏林的 TRANSMEDIAL、波恩录像节等数十个。这类录像节通常向世界各地的艺术家征稿，在活动期间举办录像展映和录像装置展；召开学术研讨会，并由专门的委员会评选获奖作品；有的录像节与电视网合作，作品同时在电视台播映，支付艺术家版权费；图书馆和美术馆的新媒体部门收藏录像作品的限量复制。近年来，由于个人电脑日趋成熟，许多作品以互动多媒体光盘的形式出现，1998 年的波恩录像节为多媒体作品专门设立了奖项，互联网作品也正在蓬勃发展中。这一切，已经并且还将更深刻地为当代艺术增色。

英国艺术家罗伊·阿斯科特(Roy Ascott)是新媒体艺术的先驱，自 20 世纪 60 年代以来他就以艺术家和理论家的双重身份活跃在互动多媒体艺术领域。他创造性地将控制论、电信学引用到多媒体艺术创作中，对英国乃至欧洲的多媒体艺术的发展产生了重大影响。自 80 年代以来，他开拓了因特网在艺术领域的应用，并成为艺术应用信息通信技术的领导人物。罗伊曾先后担任伦敦 Ealing 艺术学校基础研究主任、英格兰伊普斯威奇城市学院美术系主任、英格兰伍尔弗汉普顿工艺美术学校绘画系主任、英格兰新港艺术与设计学校美术系主任、加拿大安大略省艺术学院院长、美国明尼阿波利斯艺术学院美术系主任和美国旧金山艺术学院院长等职。

罗伊·阿斯科特认为：新媒体艺术最鲜明的特质为连结性与互动性。了解新媒体艺术创作需要经过 5 个阶段：连结、融入、互动、转化、出现。首先必须连结，并全身融入其中(而非仅仅在远距离观看)，与系统和他人产生互动，这将导致作品与意识转化，最后出现全新的影

像、关系、思维与经验。我们一般说的新媒体艺术,主要是指网络传输和结合计算机的创作。新媒体艺术的表现形式很多,但它们的共同点只有一个,那就是使用者和作品之间的直接互动、参与并改变了作品的影像、造型甚至意义。他们以不同的方式来引发作品的转化——触摸、空间移动、发声等。无论与作品之间的接口为键盘、鼠标、灯光、声音感应器或其他更复杂精密的甚至是看不见的"扳机"来触发,欣赏者与作品之间的关系主要还是互动。连结性乃是超越时空的藩篱,将全球各地的人联系在一起。在这些网络空间中,使用者可以随时扮演各种不同的身份,搜寻远方的数据库、信息档案,了解异国文化并建立新的社群。

1.3 中国数字媒体艺术的起步和发展

中国计算机图形学(computer graphics,CG)的发展最早可以追溯到 20 世纪 80 年代中期。虽然美国早在 1975 年就开始举办第一届 SIGRAPH 大展,但是由于中国 1976 年才正式开始对外开放,所以在 80 年代以前国内的专家基本上还不知道有"CG"这个名词,再加上计算机本身就比较少,普通大众就更无从得知了。中国在 80 年代比较有影响的几个事件是:1981 年,研制成功的 260 机平均运算速度达到每秒 100 万次;1983 年,"银河Ⅰ号"巨型计算机研制成功,运算速度达每秒 1 亿次;1984 年,联想集团的前身——中国科学院计算所新技术发展公司成立,据记载当时柳传志和中国科学院计算所的其他 10 名科研人员一起通过中国科学院计算所投入的 20 万元开始起家,办公场所就是计算所的一间小传达室;同年,科海、四通、华海、信通等高新技术开发公司相继组建,中关村"电子一条街"初具雏形;也就是在这一年,邓小平同志在视察上海市少年宫时提出了"计算机的普及要从娃娃做起"的口号,中国出现第一次微机热;1985 年,华光Ⅱ型汉字激光照排系统投入生产性使用,同时大陆的第一台 16 位个人电脑——长城 0520 型微机问世;1986 年,国家为加大计算机普及力度,组织部分高等院校和工厂研制生产了 Apple Ⅱ兼容机——"中华学习机";1987 年,第一台国产的 286 微机——长城 286 正式推出;1988 年,第一台国产 386 微机——长城 386 推出。此时市面上陆续出现了四通打字机、联想汉卡、北大方正排版系统、太极小型机等国人自主研发的计算机产品;1990 年,中国首台高智能计算机——EST/IS4260 智能工作站诞生,同年长城 486 计算机问世。

经过差不多 10 年的发展,中国的对外开放逐渐有了成果,一批批海外计算机方面的专家开始进入中国,为中国的计算机业的发展奠定了最基本的人才基础。海外专家在带来大量计算机知识的同时,也带来了国外在计算机图形学方面发展的一些动向和部分成果,也就是从那时开始,"CG"的概念开始在中国这片土地上播下了种子。清华大学、浙江大学等少数国内顶尖大学开始成立小型的研究小组,以研究计算机在图形图像方面的发展可行性。在那个磁盘操作系统刚刚诞生不久、字符化界面还是绝对主流的年代里,加上能够接收图形这样海量计算的计算机价格不菲,CG 是一个彻头彻尾的"专家们的游戏"。综合起来看,20 世纪 90 年代以前影响中国 CG 发展最大的因素是国家政策、计算机发展水平和人们的认知程度。

随着史蒂夫·乔布斯在苹果计算机上率先引入图形界面,微软也终于坐不住了,于 1991

年发布了 Windows 3.x 操作系统，开始正式在 PC 上引入图形界面。图形界面操作系统的引入是计算机工业发展的一个里程碑，从这个时候开始，世界计算机图形业的发展风起云涌，各种商业化的图形软件也诞生了：Adobe 的 Photoshop、SGI 上的著名 3D 软件 Alias studio、Discreet 的招牌软件 3ds max 的前身 3D Studio 等大大缩短了普通艺术工作者与计算机制图的距离。中国 CG 的种子经过长时间的孕育之后，也终于在这个时间段破土而出：中国计算机图形学专家在贝塞尔曲线(1968 年法国雷诺汽车公司的设计工程师贝塞尔最先发明)、非均匀有理 B 样条曲线(Nurbs)以及计算机真实感图形渲染算法方面都取得了一定的成绩。例如，邵敏之教授和朱一宁教授分别在 1988 年和 1990 年成功采用辐射度(Radiosity)算法在封闭空间中绘制出了真实感很强的图像；浙江大学 CAD & CG 国家重点实验室也开发出了中国自己的虚拟现实系统——CAVE，这套系统用一台高性能计算机(SGI Infinity Reality 4CPU、双图形加速流水线)同步产生同一场景相邻视域内的 4 幅画面分别投影到大屏幕上，通过液晶眼镜产生立体视觉效果。这些成就都表明中国的计算机图形学发展已经有了一定的成果。

20 世纪 90 年代中期也是我国计算机事业高速发展和普及时期。例如，1989 年求伯君在深圳蔡屋围酒店 501 房间里单枪匹马写下了数十万行代码的 WPS，在我国民族软件产业的发展史上树起一块重要的里程碑。90 年代初正是 WPS 辉煌的年代，它打败了此前一直在文字处理软件市场上称霸的 Word Star，一举拿下 90％以上的市场份额。90 年代中期，随着计算机硬件水平的改善和互联网的影响，国内的软件市场开始活跃，如王志东主持开发的新天地软件《中文之星》和《四通立方》名噪一时；中国科学院院士、北京大学教授王选主持开发、推出的《方正维思》排版系统使我国出版业"告别了铅与火的年代，迎来了光与电的时期"。与此同时，我国关于利用计算机创作视觉艺术的探索也进入了快速发展期。

原中央美院电脑美术工作室主任、现任北京广播学院动画学院副院长的张骏教授可以说是将数字媒体艺术介绍到国内的第一人。1978 年张骏先生于中央美院版画系毕业后留校任教，1984 年、1989 年两次赴法国留学。张骏先生率先于 1993 年在《北京青年报》上发表了《电脑美术正大步走来》的长篇文章，引起了中国美术界和社会领域的广泛关注。同年，张骏先生发起成立了中国第一个专业电脑美术培训班——中央美院电脑美术工作室。这可能是 20 世纪 90 年代初我国最早从事数字媒体艺术实践和人才培养的基地。张骏等人创作了"远古的回声""孔雀开屏""兵马俑"和"中国剪纸"等作品，其中部分作品曾在 20 世纪 90 年代中期举办的"中央美院电脑美术展示会"上展出并获奖(见图 1-18)。

2003 年，在接受《CG 杂志》访谈时谈及该段历史时，张俊先生回忆说："1978 年，我进入中央美术学院版画系，毕业后留校任教。1983 年我得到一个很好的机会——作为访问学者到法国学习、交流。当时法国流行一种'光电艺术'的概念，即把 20 世纪以来的所有艺术，包括雕塑、绘画、雕刻、建筑等都使用电、科技的形式来体现。我们系主任就是这门光电艺术的奠基人。早在 1968 年，他就举办了首届电子参与设计的环境艺术展览，可以说是后来电脑应用于艺术界的萌芽。1983 年年底，法国现代艺术博物馆举办了新潮电艺术展览，展出了许多艺术门类和复杂的电脑图形设备，其中包括法国的许多电脑绘画作品。展览中的电脑图形设备体积都非常大，类似电脑最初的小型机产品。打印机还很不成熟，打印的效果很不清晰，所

有的电脑绘图作品基本都由绘图仪输出。活动还展示了 1977 年《星球大战》的制作及成片过程。当时有一个电影叫 *TRON*，算是最早的特效电影之一，那时演员的服装和表演的背景都是白色，然后通过后期来处理。该展览最令人兴奋的是展示了世界先进的电脑交互作品，那是一个关于控制小岛天气状况的作品，风、波浪、阳光、人都可以参与互动调节。不过那时的光电艺术思想主要在纯艺术方面。"张骏和电脑工作室在 20 世纪 90 年代中期开始了对计算机美术和中国传统艺术相结合的探索。

图 1-18　张骏等人创作的作品

谈及中国数字媒体艺术的启蒙时期，张骏先生说道："1984 年回国后，我写了一篇论文《有关"电艺术"的对话》，发表在《世界美术》杂志上，算是对我 1983 年 10 月—1984 年 8 月在法国工作的总结，并希望对国内的美术界有一些启发。当时国内还很少有可以制作图形的电脑设备，更不用说专门的电脑图形软件了。不过很多大学的计算机专业已经开始着手研究电脑图形的表现效果。1987 年，通过我的牵线，江西师范大学计算机系与美术系在中央美院陈列馆合作举办了电脑美术展(见图 1-19)，这是中国第一次举办专门关于电脑美术的展览，也是第一次计算机人员与美术人才的深度合作。"

张骏先生回国后，在中央美院筹办了电脑美术培训班。在 1992 年通过学校的 10 万元经费支持起家，购买了当时较为先进的 486、386 个人电脑并开始了我国最早的电脑艺术教育。图 1-20 所示为由电脑工作室教师创作的部分三维景观作品。20 世纪 80 年代末期，国际上的"桌面出版"浪潮使得在印刷、设计、出版领域率先实现了计算机辅助设计和半自动的流程控制。90 年代中期数字媒体艺术在我国开始部分介入设计、绘图、展览展示、广告、包装印刷等服务行业。特别是随着当时高性能的苹果计算机 Power Macintosh 和 G3 等的推出，在国内印刷界和出版界引起了广泛的兴趣。与此同时，该时期计算机三维技术的成熟，也使得计算机设计在工业造型、环境设计、建筑设计、展览展示、广告制作和装潢设计中成为普遍采用的

手段。在此期间，美院电脑美术培训班的生源也越来越火爆。

图 1-19　中国第一次电脑美术展览

图 1-20　中央美术学院电脑工作室教师创作的部分三维景观作品

　　到 20 世纪 90 年代中后期，中央工艺美院、北京印刷学院、北京印研所苹果电脑培训中心、首都师范大学高等美术研究中心等陆续开展了更大范围的数字媒体艺术培训，这些早期的艺术实践为 21 世纪初期的高校数字媒体艺术专业的设立打下了良好的基础。

　　除了中央美院电脑美术工作室外，浙江大学和吉林大学在 20 世纪八九十年代也分别开展了关于计算机视觉艺术和相关人工智能的研究，如吉林大学计算机系的老师庞云阶成功地运用电子计算机创作了国画，深得国内外行家的赞赏。庞云阶教授把国画的写意方法、基本技能以及描绘山、水、松、竹、梅、兰等景物的笔法都编制成程序并存储在计算机内，创作时可用来设计和构思新的画面。绘画时，只要在键盘上输入所设想的景物名称、位置、范围、颜色等一系列参数，屏幕上就会立刻出现笔触细腻、形态自然、富有水墨画神韵的彩色画面。中国科学院院士、浙江大学计算机系的潘云鹤教授利用人工智能方法研究的计算机美术软件及自动创

作的作品引起国际计算机界和美术界的广泛好评。诺贝尔奖获得者、美国 CMU 人工智能教授西蒙(H. A. Simon)认为该软件是"我所见到的最好的计算机美术程序",中国美术学院工艺美术教授邓白对他的成果评价是"科学的奇迹,艺术的创新"。

　　20 世纪 80 年代国内也开始了对计算机动画和影视片头制作的探索。80 年代中国还没有自己的全 3D 动画成片。1988 年,当时已小有名气的数学专家齐东旭老师来到了北方工业大学;当时北工大投资了用于图形图像开发研究的设备——一台价值 4.5 万美元的 SGI 图形工作站,为中国最早期的 3D 项目制作打下了基本的物质基础。经过近两年时间的研究实践,齐东旭通过先进的数学算法和 C 语言编程,使得 3D 的制作效果初见端倪。1990 年正好赶上亚运会在北京举行,为了庆祝这一历史性的盛会,中央电视台决定制作以"熊猫盼盼"为主题的宣传片头,要求能够凸显 3D 立体效果。此时,3D 效果的算法和效果研究一直处于实验性阶段,没有正式成片。所以,对于 3D 片头和 3D 效果的制作,齐东旭老师仍然心里没底。但是,为了争取到这个机会,他提出可以完全免费制作。几个月的奋战之后,1990 年年中,齐东旭与当时中国科学院软件所的王裕国等人共同使用 C 语言编写完成了中国第一个三维动画片头《熊猫盼盼》。负责研究制作《熊猫盼盼》的单位还有当时上海的南方 CAD。

　　这次尝试成功后,本来对实现 3D 效果心里没底的齐东旭及其团队有了更坚定的信心。随后在 1991 年,他们又免费制作完成了中央电视台《新闻联播》的片头。以前,节目的片头标板和效果基本上都由手绘单帧完成,非常复杂而且效率低下,他们的这次制作是《新闻联播》的第一版 3D 片头,效果非常好。其实在当时,所谓的 3D 技术和效果都还只是在 SGI 上完全用 C 语言来实现,但这却成为中国 3D 制作历史上一个标志性的里程碑,为以后的 3D 效果制作奠定了坚实的基础。

　　1991 年,在北京市科学技术协会的支持下,北方工业大学和北京电视台动画部利用数码技术制作了儿童寓言电视片《咪咪钓鱼》。1992 年第一部全数码动画片《相似》由北京科教电影制片厂与北方工业大学 CAD 中心合作摄制完成。参与制作的还包括我国最早的从事计算机动画研究的工学博士、现任北京林业大学信息学院副院长的黄心渊教授,后来其成为我国三维计算机动画专家和国内第一批 Discreet 认证培训教师。图 1-21 为黄心渊等人在 1992 年通过 SoftImage 软件制作的中央电视台《天地之间》节目的片头动画,图 1-22 为黄心渊等人 1994 年通过 C 语言制作的"分形艺术"三维计算机动画。

　　20 世纪 90 年代中期,随着我国"桌面出版"浪潮的兴起和深入,国内著名的北大方正、联想集团、四通电子等一系列高科技企业纷纷介入到计算机"桌面出版"和印刷领域。随着 Photoshop、FreeHand、CorelDRAW、PageMaker 和 3DS 等软件的普及和中文化工作的深入,90 年代中后期国内开始出现小型个人电脑设计工作室。国内著名的 3D 培训书籍《火星人》系列的主编王琦,就是在这个时间段内开始进入 3D 动画界的。此时的计算机动画也得到了快速的发展,图 1-23 所示为计算机三维设计师王琦在 1995 年做的三维计算机动画。如今的一些著名三维数字艺术家(如内地的王捷、卢跃、香港地区的马富强等)也都是在这个时间段里开始逐渐显山露水。在这一领域的许多年轻的数码设计师和计算机高手(如红雨、谢彦、王均、王辉、韩波、刘凯、张嘉亮等人)通过承揽电视片头、栏目广告等得到了最初的回报。20 世纪

90 年代末期数字媒体艺术开始全面介入设计、绘图、展览展示、广告、包装印刷等服务行业。

图 1-21　黄心渊等人制作的中央电视台《天地之间》节目的片头动画

图 1-22　黄心渊等人制作的"分形艺术"三维计算机动画

图 1-23　王琦制作的"分形艺术"三维计算机动画

从 1998 年到现在,中国数字媒体艺术在经过了前两个阶段的发展后,逐渐开始步入正轨。CG 行业的分工以及产业结构日益专业化、标准化和商业化。计算机图形学方面,国内不断有新的动画算法和渲染算法理论发表在《计算机学报》等专业杂志、报刊中,中国也终于有论文在 SIGRAPH 中入选。民用方面,各种优秀 CG 作品层出不穷,艺术和技术上造诣都很深的数字艺术家如雨后春笋般崭露头角。在这个时间段里,最大的亮点在教育和传媒方面,各个美术院校纷纷开设数字艺术课程或者专业供学生选修,社会上也有如 MAYA 国际认证、3ds max 国际认证等由商业机构开设的软件认证课程。值得一提的是,在这个时间段里,环球数码创意控股有限公司(GDC)属下的数码媒体科技研究院(IDMT)与深圳大学联合组成了中国首个数码媒体培训基地,这个属于世界 5 大 CG 制作基地之一的机构的成立为中国 CG 向高端发展提供了一个绝佳的跳板。媒体方面,《数码设计》《CG 杂志》《数码艺术》《CG World》中文版等专业传媒的创刊和引入也为中国 CG 行业的发展起到了风向标的作用。这几年时间里,中国 CG 开始逐渐优化产业结构,为向国际市场进军打下深厚的基础。

我国的数字媒体艺术工作者主要集中在影视制作、计算机游戏制作、建筑效果图制作、广告设计以及个人艺术创作 5 个方面。国内将 CG 运用于影视制作的公司主要有上海电影制片厂、上海美术电影制片厂、北京紫禁城电影制作公司等几个较有实力的影视制作公司,另外还有北京 DBS(深蓝的海)数码影视制作公司等专业数码影视制作公司也从事电影、电视中计算机特技镜头的制作。从 1999 年开始,中国电影界也开始了数字化特技的引入,当时一批敏感的电影导演出于各自的目标,开始尝试在自己的影片中应用 CG 技术,如导演张建亚首当其冲,在《紧急迫降》20 多分钟的特技镜头中,使用了 5 分钟的三维动画影像,以及大量的模型与数字处理相结合的影像,创造了波音飞机空难危机的效果。为了这部片子,上影斥巨资250 万美元从美国购置了大型数字化设备,并成立了上影"计算机特技制作中心",即后来的"上影数码",成为中国南方第一大数码电影生产基地。导演王瑞在《冲天飞豹》中,用 CG技术模拟了中国的新型战机,并用 180 多个三维动画镜头表现了高难度的战机飞翔动作。在此期间,上影还推出了采用数字特技的电影《横空出世》《大战宁沪杭》等,CG 作为一种特技手段已经为提高国产电影的视听效果、艺术能力带来了震动性的影响。在此基础上,2001 年中国内地推出了第一部数字电影短片《青娜》;2002 年推出《极地营救》,同年,香港地区徐克导演推出数字化特技功夫片《蜀山》;2003 年,结合了大量数字特技的古装历史动作大片《天地英雄》独领风骚,标志着中国数字化电影水平跃上了一个新的台阶。

我国最早推出的大型计算机游戏是由北京前导公司在 1995 年发布的《官渡》,这是国内首款基于 Windows 95 的游戏,也是首款拥有自主知识产权出口的游戏。1996 年 1 月,西山居创作室的处女作《中关村启示录》发售。1996 年 4 月,求伯君亲自策划和开发的游戏《中国民航》仅用了 3 个月就完成制作并推向市场。1996 年 5 月,西山居的成名作《剑侠情缘》投入研发。1997 年 3 月,北京前导公司的《赤壁》和西山居的《剑侠情缘》问世。20 世纪 90年代的一系列游戏软件的开发也锻炼了我国最早的计算机美术设计师和交互游戏编程人员。目前在计算机游戏制作领域的代表公司有台湾地区大宇公司、上海盛大公司、北京新天地和晶合、上海育碧、深圳金智塔、珠海金山公司的下属西山居游戏制作室等。这些企业目前在中国 CG制作中处于龙头地位,代表了中国 CG 行业的领先水平。虽然与国外的水平还有相当的差距,

但是发展速度相当快。建筑效果图设计领域和广告行业也是目前促进中国 CG 发展的行业之一，有相当一部分 CG 艺术家都是从事这一领域的工作。代表公司是北京的水晶石公司，它在上海、广州开设有分公司。

纵观我国数字媒体艺术 20 年的发展，毋庸置疑，相比国际计算机图形和数字媒体艺术的水平，我国的数字媒体艺术仍处于起步和发展阶段。但就目前来说，现阶段可以说是数字媒体艺术发展最为有利的时机：首先经过了近 20 年的普及和教育，我国公众对数码艺术的理解和认知能力普遍提高，其参与的兴趣和热情也在不断提高。特别是近年来，有许多专业的艺术家、设计师和越来越多的计算机艺术爱好者开始深入研究和创作高质量的数字媒体艺术作品。其次，政府也开始从资金和政策上鼓励和支持新媒体艺术和数字媒体艺术的展览及社会普及。特别重要的是，数字媒体艺术也开始全面介入设计、绘图、展览展示、广告、包装印刷等服务行业，并在网络出版、网络广告、在线影视、电子出版、网络游戏等新媒体行业发挥越来越重要的影响。计算机已经不仅仅是艺术家从事创作的工具，还是社会信息化和社会服务业的利润增长点，数字媒体艺术已经成为我们数字化生活不可或缺的一部分，这些事实将深刻影响人们对数字媒体艺术的认识和看法。

本 章 小 结

本章回顾了计算机技术的发展以及数字媒体的发展历程，阐述了数字媒体艺术与计算机发展的密切联系，同时也介绍了光效应艺术、动力艺术、偶发艺术和新媒体艺术的发展，最后介绍了中国数字媒体艺术的发展概况。

课 程 思 政

《中共中央关于制定国民经济和社会发展第十四个五年规划和二零三五年远景目标的建议》提出：要加快数字化发展，发展数字经济，推进数字产业化和产业数字化，推动数字经济和实体经济深度融合，打造具有国际竞争力的数字产业集群。由此可见，国家的发展对数字媒体艺术人才的需求也会越来越多，对数字媒体艺术人才的要求会越来越高。如何培养国家需要的有家国情怀、高素质、强能力数字媒体艺术人才，也成为数字媒体艺术专业发展需要重点关注的问题，数字媒体艺术专业课程与思政教育结合也非常必要。

思考练习题

一、填空题

1. 动力艺术又可以称为"动与光的艺术"（motion and light art），是一种将_____带入作品里的艺术，可以说是"_____"艺术的延伸发展。

2. 第一代新媒体艺术家具有_____的激进理想，他们把_____视为_____的工具，希望新电子媒体技术能为_____所用，而不是成为消灭个性的大众传播媒体。

3. 罗伊·阿斯科特认为：新媒体艺术最鲜明的特质为_____与_____。

二、选择题

我国的数字媒体艺术工作者主要集中在(　　)。

 A. 影视制作、计算机游戏制作、建筑效果图制作、广告设计以及个人艺术创作

 B. 台湾大宇公司、上海盛大公司、北京新天地和晶合公司、上海育碧公司、深圳金智塔公司、珠海金山公司的下属西山居游戏制作室

 C. 网络出版、网络广告、在线影视、电子出版、网络游戏

 D. 设计、绘图、展览展示、广告、包装印刷

三、简答题

1. 新媒体艺术创作需要经过 5 个阶段，请问是哪 5 个阶段？

2. 计算机三维技术的成熟，使得计算机设计在哪些方面成为普遍采用的手段？

3. 20 世纪 80 年代末期的国际上的"桌面出版"浪潮使得哪些领域率先实现了计算机辅助设计和半自动的流程控制？

第 2 章

数字媒体艺术的基本概念

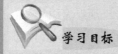

学习目标

- 认识数字媒体艺术的概念和基本构成
- 感受数字媒体艺术独特的美学特征
- 对世界著名的数字媒体艺术竞赛有初步了解

2.1 数字媒体艺术的理论探索

科技的发展，带给人类前所未有的便捷与刺激，这种改变不仅表现在物质的层面上，在精神上的意义也相当深远。尤其是 20 世纪 60 年代末 70 年代初，当电子媒体与计算机科技开始普及时，媒体深深地影响了人类对世界的认知，人们视野变宽了，认为世界变小了。20 世纪著名的加拿大传播学家麦克卢汉提出的"地球村"的预见在今天已经成为现实。新思想、新知识、新技术、新算法是推动数字媒体艺术不断深入发展的动力，而人类对美和未知世界的探索与追求也是永无止境的。在今天这个信息化和"知识爆炸"的时代，新媒体(因特网、宽带网、数字电视网和移动媒体网络)和新技术的发展更是一日千里，表现出了巨大的生命力和广阔的发展远景。一个不容否认的事实是：当今社会的信息化程度正在以指数的形式不断加快和加深。数字艺术和基于新媒体的艺术已经开始全面渗入到各种媒体和各种信息服务行业中，这些媒体包括数字化的摄影、摄像、动画、电影、电视、书籍、报刊和互联网等。而数字艺术涉及的信息服务行业及娱乐业则包括绘画、广告、展览展示、平面设计、咨询业、旅游业、电子游戏、远程教育甚至整个社会的公共媒介系统。数字技术和文化内容的结合正在形成一个更为庞大的数字内容产业。如今，一种跨媒体的、具有独特的艺术形式和语言的新艺术——数字媒体艺术正在为越来越多的人所认识。

在不知不觉中，数字媒体艺术已经逐步渗入到人们的日常生活中，并成为其中不可或缺的一部分。打开计算机，互联网上立刻会呈现出各种色彩斑斓、妙趣横生的"艺术网页"；漫步数字影院，《指环王》(*The Lord of the Kings*)和《黑客帝国》(*The Matrix*)中那些光怪陆离、亦真亦幻的"异域世界"使人流连忘返；欣赏 DVD，从《明天》中的冰河世纪到《泰坦尼克号》中的冰海沉船，从《纳尼亚传奇》(*The Chronicles of Narnia*)中的半人半兽到《情癫大圣》中的飞天仙女，"数字幻影"无处不在，"造梦奇观"大放异彩；进入网吧，人们或痴迷于虚拟世界《魔兽争霸》(*Warcraft*)和《反恐精英》(*Counter-Strike*)中那些紧张刺激、剑拔弩张的战场，或沉醉于《仙剑奇侠传》和《轩辕剑》中的凄美动人故事和峰回路转的人生奇遇；课堂上，昔日里乏味的板书在多媒体投影中变得生动有趣；生活中，手机和媒体播放器已经成为人们旅途的必备。手机"短信"传递着友情，MP3 播放着动听的歌曲，数字相机记录下旅途的风景。对于数字艺术，有人说它是"魔术"和"幻想"的温床，也有人说它是设计师和工程师手中的"数字画笔"或"数字机床"。社会学者和经济学家从中悟出"文化创意产业"的气息；政府和企业也期待着数字网络和"新经济"能够引领事业未来发展的方向。"数字艺术"萌芽于 20 世纪五六十年代，成长于 70 年代，繁荣于 80 年代，辉煌于 90 年代。特别是"数字艺术"，自 20 世纪 80 年代中期开始，经历了 90 年代的迅速崛起和兴旺，迈进21世纪后，正在进入稳步发展和扩张时期。"数字艺术"和"数字产业""新媒体""创意经济"一起，成为我们这个时代特有的"流行语"和"关键词"。一时间，许许多多新概念、新定义和新语言开始流行于专业杂志和大众传媒，"计算机艺术""电脑美术""数码艺术""数字艺术""新媒体艺术""多媒体艺术"和"计算机图形图像艺术"等新概念和定义在各种媒体上频繁出现。在教育界，

近年来艺术设计学院、媒体学院、新闻传播学院、工业设计学院、信息工程学院、计算机学院、软件学院、网络教育学院等纷纷创办"数字媒体艺术专业"或类似的数字视觉艺术设计专业。这些都标志着"数字艺术"和相关的概念已经为大众所关注，在社会上已经形成了广泛的影响。数字技术和艺术的广泛结合已经成为我们这个时代的"新媒体艺术"的重要特征。正如摄影、电影和电视这些随着科技而发展的媒体形式对传统绘画的冲击一样，数字媒体艺术也必然以其新的思想和视觉语言来丰富和发展人类现存的艺术形式。近年来，随着数字信息化的普及和在艺术各领域的广泛应用，数字媒体艺术设计的轮廓日渐清晰。为了给"数字媒体艺术"一个明确的定义，在此有必要回顾 20 世纪的计算机与艺术和艺术设计相结合的轨迹，追溯"数字技术"+"艺术观念"+"媒体变革"的历史，由此深入理解"数字媒体艺术"的概念及其发展过程。

任何一种艺术形式的出现，都要依赖于当时社会和科技的发展，数字媒体艺术这一艺术形式便是随着计算机的发展和普及与数字化时代的到来而诞生的。数字媒体艺术的出现不是一个偶然的事件，而是科学和艺术在社会信息化浪潮中相结合的必然产物，它深刻地反映了近 20 年来电子媒体、数字媒体和新艺术形式不断融合、发展和相互推动的历史。回顾 20 世纪的科学艺术发展的历史，可以看到观念变革和技术创新是推动艺术发展和进步的重要力量。首先，源于自然科学领域的量子力学与相对论、哲学和社会科学领域的现代主义与后现代主义等思潮拓宽了人们的视野，使人们对于"美学"和"艺术"的本质有了更深刻的认识。在艺术领域中，20 世纪初由后现代主义艺术家马歇尔·杜尚(Marcel Duchamp)、美国现代音乐家约翰·凯奇(John Cage)、波普艺术大师安迪·沃霍尔(Andy Warhol)、波普艺术家劳申伯格、影像装置艺术先锋白南准等人开拓并实践了达达主义、波普艺术、装置艺术和电子艺术，随着信息时代的来临和技术的深入，这些艺术观念和艺术活动逐渐延伸到数字艺术。此外，以激浪派、未来派、先锋电影艺术、表演艺术和偶发艺术等为代表的将科技、艺术、表演与生活密切结合的艺术流派和艺术家的行为，也启蒙了"新媒体艺术"的观念和表现形式。数字媒体艺术能够取得今天的成就，与这些 20 世纪艺术先驱的探索和努力是分不开的。

除了观念变革外，数字媒体艺术的出现与计算机科学技术的发展密不可分。电信、广播电视、计算机与网络等技术的推陈出新，计算机图形学、图像学、分形几何学、虚拟现实技术、多媒体技术、数据库、网络技术、数据压缩和传输及非真实渲染等技术的进步，极大地促进了艺术和数字信息技术的结合。观念变革与工具变革对艺术创新的影响，是通过媒体发挥的；艺术创作的经验与社会生活的变化趋势，也是通过媒体来汇聚的，因此，媒体革命是影响最为深远的历史事件之一。现代艺术、大众文化和工业社会的结合使得媒体文化成为当代社会的醒目标志之一：摄影、电影、电视、动画、多媒体、计算机网络、因特网、电子游戏、网络游戏、虚拟现实、闪客、数字录像、博客文化和移动媒体内容都构成了当代数字媒体艺术不断渗透和扩张的领域，同时，大众传媒也成为数字媒体艺术最好的宣传工具。数字艺术最开始被大众接受还得从"恐龙"复活开始，以《侏罗纪公园》为代表，美国好莱坞在 20 世纪 90 年代中期完成的一系列"恐龙复活"类电影极大地震撼了人们的视觉，"数字化恐龙"标志着虚拟的"现实"开始影响人们的娱乐生活。新兴的数字媒体不仅为科学理论与社会思潮提供了前所未有的

传播手段,促进了艺术形态的更新,反映了社会生活的需求,还推动了艺术研究在观念与方法上的创新。因此,数字媒体艺术的出现不仅仅和计算机工业与信息革命的历史同步,还因互联网的出现改变了人类的传播历史和传统媒体观念,由此使得基于新媒体和新视觉表现的"数字媒体艺术"才能够迅速扩张,并被社会大众理解。后现代主义艺术观念、计算机科学与技术和以现代传媒文化为代表的科技大众文化是推动数字媒体艺术发展的重要力量。

虽然数字媒体艺术代表了信息时代艺术的新思维、新技术和新美学,但它并没有割裂历史。从古希腊毕达哥拉斯、柏拉图的哲学思想中,人们可以追寻到"数学和美学"的渊源;从文艺复兴时期艺术大师达·芬奇、米开朗基罗和丢勒等辉煌的艺术杰作中,人们可以窥探到造型艺术中科学的足迹。19世纪科学和技术的进步大大拓展了人类的视野,特别是1839年摄影术的出现和1895年电影放映术的诞生,代表了科学技术介入传统艺术领域产生的深刻的历史变革。由此,视觉艺术开始反思传统美学所代表的时空观和审美观,开始探索客观世界以外的艺术表现。工业革命的机器轰鸣带来新的美学观,第一次世界大战的残酷现实更使得艺术家们开始思索人性的本质和艺术的价值。宗教式的视觉艺术大厦开始出现裂缝,而西方现代艺术的观念(如"印象""感觉""运动""立体""超现实"和"反理性"等)则开始萌芽。从弗洛伊德的潜意识到马格丽特(Margaret)和达利(Dali)的超现实绘画,艺术从此走上了探索和表现主观世界与观念思想的旅程。后现代主义美学、波普艺术(Pop Art)和技术美学的蓬勃兴旺为数字艺术的产生奠定了思想基础,工业设计的兴起使得科技和艺术的关系更为密切。因此,数字媒体艺术和西方艺术中所蕴含的科学思维和民主意识有着直接的渊源关系,数字媒体艺术的表现主题、表现形式和表现手段与西方科学史的发展有着直接的联系。数字媒体艺术正是艺术观念变革和艺术媒体变革后的必然产物。

此外,数字媒体艺术的滋生土壤还与工业和信息产品的"美学"和设计需求有密切的关系。工业设计从一开始就是技术和艺术的桥梁和纽带。从19世纪末英国的拉斯金(Raskin)和莫里斯(Morris)发起的"工艺美术"运动到20世纪初德国格罗皮乌斯(Gropius)的包豪斯学校,"艺术与技术的统一""艺术和生活的结合"成为几代工业设计师们的梦想和追求,数字化设计工具和协同式生产作业成为他们手中的利器。从俄国早期的构成主义设计到苏联的技术美学、从美国20世纪60年代的大众文化到商业与产品设计,造型与风格、功能和时尚代表了人们对"机器美学"不断深化的认识。人机界面设计和信息产品外观设计推动了数字设计软件的革命,也从此改变了设计的流程。计算机技术插图、CAD/CAM设计图、建筑景观渲染图……这一幅幅设计精美、构图严谨、科学的图纸或插图有着"实用"和"鉴赏"的双重价值,这也恰恰代表了"数字媒体艺术"独特的美学特征。

2.2 数字媒体艺术的概念和基本构成

数字媒体艺术是指以数字科技和现代传媒技术为基础,将人的理性思维和艺术的感性思维融为一体的新艺术形式。数字媒体艺术不但具有艺术本身的魅力,作为应用技术和表现手段,它也是目前艺术设计领域中最具生命力和发展潜力的部分。数字媒体艺术的突出表现是"数字

绘画艺术"或"电脑美术"。它的应用表现形式包括借助数字技术或数字媒体来创作的其他视觉艺术或设计作品，如数字视频和数字电影、平面艺术设计、工业设计、展示艺术设计、服装设计、建筑环境设计等；其表现手法外延涉及面更为广阔，包括互动装置、多媒体、电子游戏、卡通动漫、数字摄影、网络游戏等。数字媒体艺术区别于其他艺术形式最为关键的一点是，它的表现形式或者创作过程必须部分或全部使用数字科技手段。

因此，数字媒体艺术以计算机高科技媒介为基础，形成了其自身独特的艺术语言和表现形式。数字媒体艺术既可以定义为数字艺术作品本身，又可以定义为利用计算机和数字技术来参与或者部分参与创作过程的艺术。数字媒体艺术作品本身就是数字化的艺术，如直接在计算机上观看的图像、动画、数字电影或网页。同时，利用数字媒体技术创造艺术形式的整个过程也可以称为数字艺术，如由计算机来渲染的动画片、数字音乐、计算机设计的雕塑品等。虽然这些作品会在传统媒介中播放或展示(如电影、录音带、大理石雕刻等)，但是这些作品的制作过程涉及数字技术应用，因此也应该属于数字媒体艺术。

数字媒体艺术从学科角度来看属于典型的交叉学科，既有计算机科学知识，也有人文社会科学知识(如传播学和媒体学)。作为应用技术学科，数字媒体艺术和工业设计、信息设计有着密切的关系。例如，作为人机界面设计的一个重要方面，数字媒体艺术综合了设计艺术学、认知心理学和计算机图形学的知识和技能。此外，数字媒体艺术和媒体传播技术融为一体，在表现形式、表现内容和传播形式上均依赖于数字媒体技术的发展。因此，数字媒体艺术设计是基于数字媒体的一门艺术，是视觉艺术、设计学、计算机图形图像学和媒体技术相互交叉的学科，这是它的本质和内涵。

图 2-1 说明了数字媒体艺术学科的内涵和外延。数字媒体艺术设计的核心是艺术设计和计算机科学与技术的交叉，其表现形式为电子媒体或数字媒体，其表达内容也多是数字媒体形式的美术作品或设计产品(如交互式装置艺术或多媒体网页等)，特别是其媒体传播形式主要是借助于新媒体形式或数字载体(互联网、光盘、手机或电子交互媒介)进行的。因此，数字媒体艺术(设计)学的研究重点是如何应用数字艺术创作工具(即图形图像软件)，根据人的需求和艺术设计规律来创作和表现具有视觉美感的艺术作品或服务业产品，并基于数字媒体时空来延伸和发展人类的艺术创造力和想象力。

如图 2-1 所示，数字媒体艺术设计应该是属于艺术学和设计学(属于教育部公布的国家二级学科)下面的一个学科。同时，数字媒体艺术设计也和同属于二级学科的计算机学科有着密切的联系(如教育部 2005 年年底制定的《普通高等教育"十一五"国家级教材规划申报指南》将"新媒体艺术概论"划归于计算机类)。因此，将计算机图形学、视觉艺术和数字媒体技术三者的结合部分划为数字媒体艺术设计。其中，圆角矩形为数字媒体艺术的核心，即与数字媒体艺术亲缘关系最近的视觉艺术和设计学、计算机图形学、计算机图形图像软件、数字媒体表现内容。两侧竖排文字和下排矩形框文字说明数字媒体艺术相关的其他外延学科和应用领域，主要是计算机科学技术学、艺术学和媒体传播学，这些学科与数字媒体艺术的形成和发展有着十分密切的关系，同时也是数字媒体艺术不断渗透和扩张的领域。

数字媒体艺术从技术方面会涉及计算机图形学、人工智能研究、软件技术研究、分形几何学研究和网络技术、多媒体技术、数字视频技术等。这些可以看成该学科的技术外延。数字媒

体艺术学科在艺术方面主要涉及艺术表现方法、美学、艺术心理学、视觉艺术史、影视语言以及摄影、动画、电影、戏剧、录像等不同学科的研究领域。除了和艺术学科的交叉外，作为媒体艺术、商业艺术和大众娱乐艺术，数字媒体艺术的外延还与数字媒体技术、广告学、传播学等相关媒体研究有联系，特别是和带有新技术特点的"虚拟社会"关系密切，如博客(blog)、闪客(Flash)、赛博(Cyberspace)文化等。由于数字媒体艺术带有综合性和多媒体的特点，因此，数字媒体艺术的内涵和外延是相互融合、动态平衡的一个较模糊的概念，它们之间并不存在一个清晰的边界。

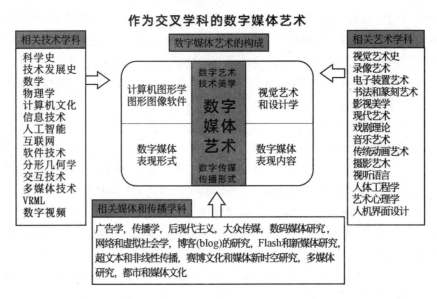

图 2-1　数字媒体艺术设计的构成图解

2.2.1　数字媒体艺术的构成分析

数字媒体艺术(设计)是基于数字媒体的艺术，是视觉艺术、设计学、计算机图形图像学和媒体技术相互交叉的学科，同时数字媒体艺术也具有大众文化和社会服务的属性，因此，数字媒体艺术具有设计学、视觉艺术、媒体文化、计算机技术和社会服务的特征(见图 2-2)。首先，数字媒体艺术(设计)活动本身是创造性的活动，该活动要求艺术家或设计师根据人的需求和艺术设计规律来创作和表现具有视觉美感的艺术作品或服务业产品，并基于数字媒体时空来延伸和发展人类的艺术创造力和想象力。数字媒体艺术特别要求人们按照美的规律来设计或创造人类的物质和精神产品。因此，用视觉艺术规律、艺术思维和艺术表现方法来武装自己是数字艺术设计师必不可少的功课，同时也是数字媒体设计师理解美和创造美的先决条件。从应用层面上看，数字媒体艺术和传统商业艺术(commercial art)的关系更为接近，包括书装、商装、海报、邮票、企业形象、舞台布景、建筑、服装、工业产品外观设计等。除了艺术层面外，数字媒体艺术还包括技术层、媒体层和应用层。技术层主要是指数字媒体艺术的技术基础，如计算机图形图像、网络技术、多媒体技术等，而数字媒体艺术所具有的"交互性""集成性"和"沉浸性"的特点也基于该层面的特征。数字媒体艺术所包含的网络和社会学内容可以归纳在

媒体层面，内容包括大众性、网络传播性、可交互性等。

图 2-2 数字媒体艺术的构成分析和研究内容

此外，数字媒体艺术还具有明显的应用技术和社会信息服务功能，主要包括数字电视、动画、数字电影和游戏等数字娱乐产业和社会网络信息服务等内容，如地铁导航、公园导航、电子商务、电子政务、银行、宾馆、旅行社、酒店等的多媒体导航系统的设计和展示(如触摸屏)；影楼的数字婚纱设计和相关多媒体服务；远程教育和多媒体展示设计；科学教育展览馆、博物馆、艺术馆等多媒体导航系统设计等。所有这些领域的信息和导航系统设计多数都涉及视觉艺术，依赖计算机和计算机图形图像软件技术才能完成的创作过程。数字媒体艺术在工业造型、人机界面设计等领域也有广泛和深入的应用。建筑效果渲染图、工业产品设计外观效果图广泛使用了计算机设计和渲染表现，使产品的视觉传达效果更生动直观，并将产品的外在美表现得更加充分。但和传统工业产品设计有所不同的是：数字媒体艺术设计的对象不但包括"有形"的外观设计，而且还包括许多"无形"的界面设计，如网页界面设计、软件界面设计和其他信息界面设计等(见图 2-3)。

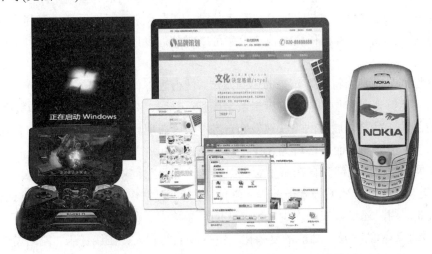

图 2-3 通过数字软件实现的软件界面和手机液晶数字界面设计

 2.2.2　数字媒体艺术的依赖性

数字媒体艺术的造型和表现手段依赖于计算机技术，特别是计算机图形图像和软件技术。数字媒体艺术主要涉及计算机图形图像在艺术领域的应用，特别是图形图像及动画软件的应用。软件，从核心来讲，是算法和程序的集合，具有友好和"人性化"的界面、图形工具及操作环境，为设计师打造了更自然、更方便的设计空间，而把繁杂的算法语言、编程逻辑和运算公式等都隐藏在"后台"。因此，软件开发和程序设计是计算机工程师的事情。这些与计算机图形学研究和图形软件开发相联系的模型研究(如古兰德描影法(*Gourand shading*)、光线追踪法等)、算法研究和相关的编程属于计算机科学体系。但这些是否意味着新媒体设计师不需要理解计算机语言呢？当然不是！首先，由于目前的计算机软件技术还不能发展到完全离开编程来做设计。例如，计算机分形(fractal)算法被广泛应用于描述生物有机体的特征(如花卉、羽毛等)或模拟自然界的山川河流，但分形算法软件往往需要计算机程序设计师针对某些特定的需要(如《星球大战》中的奇幻外星球表面地貌的电影特技模拟)进行开发，而缺乏有针对性的"造景"商业软件则往往难以满足这些特殊需求。又如，广泛流行的 Flash 多媒体交互动画艺术就需要设计师懂得 Action Script 编程知识；精彩的网页设计更需要如 HTML、ASP、JavaScript 等编程语言的帮助；作为电子及网络游戏设计师，还得对 C++、VB 或 Java 语言有更深入的理解。

数字媒体艺术对技术的依赖与传统艺术对创作材料的依赖有所不同，传统的绘画艺术的创作依赖于画笔、画布、颜料等物质材料，而观赏者对作品的欣赏并不依赖于这些物质材料。但在数字媒体艺术中，创作者和观赏者对硬件的依赖是相同的，如二者都需要服务器、个人电脑、连接电缆、调制解调器或网卡等。所不同的是，创作者依赖于更多的创作软件，如 JavaScript DHTML、Shockwave、Flash、Photoshop 等。于是艺术家就必须成为技术人员，因为他们必须掌握运用软件的技巧，而计算机网络技术的发展是极其迅速的，计算机软件的更新速度非常快，更好的插件和效果更加丰富的三维软件不断出现，这促使艺术者必须不断学习新的软件应用，并学会操作更先进的计算机。技术的迅速发展，使艺术家不断地思考如何利用一种新的创作资源进行艺术创新，这种创作资源使艺术家可以极其逼真地再现任何形象，也可以随意塑造任何形象。

互联网特别是宽带因特网近年来的迅猛发展，使得远程传输多媒体艺术作品成为现实。借助于数字技术能够非常方便地制作、编辑数字图像(包括数字绘画、数字摄影和数字录像)，艺术家完成的艺术作品可以通过网络快速发布。艺术家可在现场讲解他的作品，将作品迅速介绍给全世界的艺术爱好者，而不必再为寻找发行渠道或展示、表演场所而犯难。此外，音频和视频技术的发展，使人们能够独自在家里看电影、听音乐。艺术家可以在网上随心所欲地表演并直接推销其艺术作品；音乐爱好者借助作曲软件，可以自己创作乐曲或为自己喜欢的诗词谱曲，并在网上发布。用户还可以在网上进行数字化的音乐检索、存储、播放、复制和下载；特别是手机媒体(移动媒体)的普及和功能的复杂化，使得如上网聊天、在线音乐、网络游戏、即时拍照和传输、下载资料、视频录入、电视节目接收等一系列个性化的媒体服务都可以通过高性能

手机实现，这无疑为数字艺术的传播和普及起到了推动的作用。

2.2.3　数字媒体艺术的娱乐性、大众性和社会服务功能

数字媒体艺术涉及多学科和广泛应用层已经是一个不争的事实，可以通过如图 2-4 所示的"金字塔"结构来深入理解数字媒体艺术的构成。计算机图形学、视觉艺术和媒体文化与传播三者构成数字媒体艺术的"金字塔"三个侧面，而数字媒体艺术的社会服务和应用性属于另一个侧面。根据目前该行业所雇用的数字媒体设计师的比例、产品对于设计师的艺术素质和技术水平的要求与相关"数字艺术"的"广泛性"，大致将该"金字塔"划分为三个应用层领域：第一层为社会信息服务业，包括数字摄影、婚纱摄影、DV 摄像和数字视频光盘服务、个人网页设计、文本编排和数字图像设计、电子书刊设计等，该层次人数众多、服务面广，但其技术含量和对设计师的要求属于普通服务业标准；第二层属于工业设计标准的信息服务，该阶层对于数字媒体设计人员的艺术素质和技术水平要求都较高，其服务范围包括针对出版社的电子出版物设计、多媒体光盘设计、企业网站设计、工业产品设计、影视片头设计、平面广告设计、包装装潢设计等；第三层虽然人数最少，但对于设计师的技术含量、艺术水准和对媒体及市场的把握等要求都是最高的，该领域主要是指智能娱乐产品和高级数字娱乐产品的设计和开发，如数字电影编辑和特技、数字娱乐产品(网络游戏等)设计和策划、数字绘画和新媒体艺术、数字电视节目的编导和制作等服务领域。

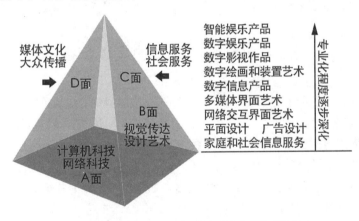

图 2-4　数字媒体艺术构成的"金字塔"模型

任何一种艺术形式的出现，都要依赖于当时社会和科技的发展。数字媒体艺术这一艺术形式便是随着计算机的发展和普及，数字化时代的到来而诞生的。正如摄影、电影和电视这些随科技而发展的媒体形式对传统绘画的冲击一样，数字媒体艺术也必然以其新的思想和视觉语言来丰富和发展人类现存的艺术形式。从目前数字媒体艺术的发展速度和影响范围来看，未来数字媒体艺术将很可能成为我们社会的主流艺术，其原因在于：首先整个社会文化环境对数字文化制品的需要不断加强，同时数字艺术创作工具也日趋完善。其次，生活环境的数字化，特别是数字媒体传播技术的充分普及，必然要求有与之相适应的艺术形态、艺术观念和艺术欣赏群。而且随着生活形态的变化，整个社会形成了对"数字化"的认同，这种价值观的变化，对传统

艺术形式的兴衰必然产生更深刻的影响，它会在一定程度上影响着传统艺术形态的存在。2023年 8 月中国互联网络信息中心(CNNIC)第 52 次发布的《中国互联网络发展状况统计报告》显示，截至 2023 年 6 月，我国网民规模达 10.79 亿人，较 2022 年 12 月增长 1109 万人，互联网普及率达 76.4%。今天的互联网不仅挖掘并展现了文本、图像、视频、音频四大数据信息的巨大魅力，在这一前提下，网络的存储、传输等功能显现出更加神奇的色彩，诞生了如电子邮件、搜索引擎、即时通信(QQ)、Web 交互、BT 下载等更加多样性的信息服务。据报道，从 2005年起三年内仅北京就有百万家庭进入了数字化生活，这就是人们的现实情形。因此，数字艺术将逐渐消除人们之间的艺术鸿沟，新一代年轻人对新的形态艺术更易接受，数字化生活需要数字媒体艺术提供更丰富的内容，因此，相关的人才培养和知识更新也就成为十分迫切的社会需求。

从该"金字塔"结构可以看出：数字媒体艺术是个综合性的"建筑"。从"金字塔"的不同的侧面远远望去，都能够看到它那"巍峨的雄姿"，但无论从视觉艺术、媒体传播或计算机技术中哪个侧面来看都不能准确地反映它的精确结构和整体把握它的实质。"不识庐山真面目，只缘身在此山中"，只有全面立体地观察数字媒体艺术的各个侧面，才能领略它的无限风光。此外，该"金字塔"的纵向结构代表了数字媒体艺术从社会信息服务业的基础应用到涉及较高专业知识和技能的"数字内容"服务阶层的过渡和迁移。"金字塔"的顶峰，是集科学、艺术、媒体于一身的数字媒体艺术表现的最高层。新媒体艺术、数字绘画、反映人类理想和梦幻的新艺术哲学、超现实的数字艺术表现将成为那里最绚丽的艺术"彩虹"。

2.3 数字媒体艺术的表现特征

除了作为辅助设计工具和创作手段广泛参与视觉传达设计、建筑外观设计、室内设计或服装表现设计外，数字媒体艺术作为一门独立的艺术形式，和传统艺术(如绘画、雕塑)一样，同样有自己学科的表现方式。艺术学科有很多种分类的方法。通过人的感官接触方式来进行分类是一种比较科学的、并得到多数业内专家学者所认可的分类方法。根据该方法对于艺术学科进行分类，可以将不同的艺术形式分为：视觉艺术，如雕塑、绘画、摄影、工艺、建筑等；听觉艺术，如音乐、歌曲等；视听艺术，如舞蹈、戏剧、电影、电视等；视觉—想象艺术，如文学、诗歌等。根据以上方式来进行分类，数字媒体艺术或数字艺术应该属于视觉艺术和视听艺术的范畴，和传统的绘画、摄影、舞蹈、戏剧、电影和电视艺术不同的是，数字艺术具有以下更为独特的表现特征，下面予以介绍。

✿ 2.3.1 主要以计算机作为创作工具或展示手段

以计算机为创作工具的艺术作品有许多，如具有交互特征的多媒体艺术作品、电子游戏类艺术作品、影像视频类艺术作品、数字图像类作品、交互装置或实物类艺术作品、电子音乐作品等。目前数字媒体艺术作品除了部分以喷墨打印或彩印形式展示外，多数仍以计算机屏幕本身作为展示工具，特别是数字艺术与计算机和网络有着密不可分的关系，所以它可以随着网络

进行几何级数的传播。此外，许多经典的数字艺术效果也集中出现在电影(特别是科幻类电影)和电视(如 MTV、栏目包装或专题片头)画面中。

在数字艺术的创作实践中，数字技术必须作为工具来使用，但数字媒体艺术并非排斥传统绘画的工艺或技巧，就此产生的作品也不是绘画或雕塑的附庸，而是别具一格、自成一体。这是数字艺术的特点之一。目前，许多画家或艺术家在创作混合媒介作品时，越来越多地借助彩色喷绘打印机、数字丝网印刷机等手段进行创作和复制，并将作品和手绘、签字等传统技法相结合，创作出了具有新奇审美效果的传统艺术作品，如计算机版画、计算机油画等新型艺术(见图 2-5 和图 2-6)。

图 2-5　计算机版画

图 2-6　计算机油画

美国权威的数字艺术研究者克里丝汀·保罗(Christiane Paul)，将数字艺术分为两类：一是以数字方式为工具进行艺术活动，如用数字技术处理画面，以求超现实的效果，但最终作品可以是印刷在 T 恤衫上的图像；二是以数字方式本身作为艺术的载体，使其成为一种独立的艺术种类，在计算机上演示的大量交互艺术均属于此类。因此，他认为作为数字工具创作的作品范围应该包括以下几项内容。

(1) 运用计算机、数字照相、数字摄像、扫描等手段创作数字图像；

(2) 运用计算机和激光全息技术创作全息照相作品；

(3) 运用计算机制作的二维和三维动画；

(4) 运用计算机产生的虚拟的艺术气氛、空间和环境；

(5) 运用计算机与合成器等创作音乐和声波艺术；

(6) 运用计算机创作和编排戏剧、舞蹈；

(7) 网络实时广播、数字互动电视、互动电影等。

虽然形式多样，但数字媒体艺术离不开计算机创作这一核心。因此，许多人将数字媒体艺术称之为 CG 艺术(computer generated arts 或 computer graphic arts)，即计算机生成的艺术或计算机图形艺术。从广义上看，数字艺术、计算机图形艺术、计算机艺术设计和 CG 艺术是同义的，即用计算机作为工具或平台根据艺术创作规律而创作的艺术作品。计算机辅助设计和创作系统已经被广泛应用于商业设计各个领域。目前数字媒体艺术主要是指那些利用录像、计算机、网络、数字技术等最新科技成果作为创作媒介的艺术品。因此数字媒体艺术已经在不经意中深入到了现代艺术的各个领域中。其中，我们所接受和熟识的便是 CG 在现代电影工业中的运用。现代数字电影正以其完美的、超乎寻常以及绝对震撼人心的视觉及听觉效果，带给我们颠覆性的全新视听感受。

2.3.2 数字媒体艺术的交互性和结果不确定性

交互性或互动性是网络传播最显著的特点，数字媒体艺术从诞生之日起，就和网络技术结下不解之缘。艺术的特征是艺术家通过对现实世界有选择的再创造，表达其对人类和社会的一些基本观念，而这种观念是可以与他人分享的。因此，观众对艺术作品的体验是非常重要的一个环节。传统艺术在不同程度上均强调观众参与的重要性，如观看电影或舞剧时，我们进入到影片或戏剧所描述的梦幻世界中；当阅读小说时，读者进入到小说的情节中，这无疑都是观众(读者)与艺术家、艺术品的交流和交互。工业社会和商品经济所代表的大众传媒和大众文化更强调"交互"对于艺术的重要性。即使在早期的电视节目设计中，要求观众通过电话和信件参与节目的反馈也是提高节目收视率的重要手段。而数字媒体艺术或网络艺术可以使观众的参与和交互达到传统艺术所达不到的境界。受众对网络艺术的参与和交互体现在两个方面：其一，网络艺术作品是在受众的交互控制下而逐步展开的；其二，由于受众交互控制的不同，可能导致结果的不确定性，这种不确定性，使得网络艺术作品永远处于动态之中。

1. 受众决定作品的发展

网络艺术的交互性在于它是建立于超链接技术平台之上的艺术，对作品的浏览不是线性

的。因此与传统艺术作品不同的是，对网络艺术作品的观赏无法一览无余，需要通过对超链接的点击，层层递进，方能完成对作品的浏览。除了浏览中的交互性之外，网络艺术的交互性还存在于作品的创作过程中，进行创作的不仅仅是作者，受众也会参与创作的过程。例如，20世纪 90 年代初，艺术家和设计师们通过人工智能艺术和娱乐软件的开发与研究，将人工智能的原理应用到计算机绘图和"互动艺术"实践中。美国科学家希姆(Sim)是第一批将人工智能的原理应用到计算机绘图中的艺术家之一。在他 1991 年创作的《遗传学图像》中，观众可以通过计算机屏幕选择二维图形，经过基因重组与突变后，最终呈现的是结合人类的选择与偏爱以及人造基因的混合体。第一个运用人工智能概念的商业软件是 1993 年问世的 SimLife。在这个软件里，虚拟生物生活在一个模仿现实的生态环境中，用户可以与虚拟生物发生互动，但生物体不能进化和演变。1994 年，人工智能艺术家克利斯塔·佐梅雷尔(Christa Sommerer)和劳伦特·米尼奥诺(Laurent Mignonneau)创作了一个互动式计算机艺术装置 A-Volve。在这个装置系统中，观众可以通过触摸的方式在计算机显示器上画出一个二维图形，不一会儿，一个形如水母的三维生物便畅游在一个装满水的玻璃池中。生物的形状、活动与行为完全由观众在显示器上画出的二维图形转化而来的基因密码所决定。生物一旦创造出来，就开始在池中与其他以同样方式生成的虚拟生物共同生存、夺食、交配、成长。观众还可以触摸水中的生物，影响它们的活动，与池中的生物产生互动。此外还可以通过因特网来"认领"或"饲养"他们喜爱的水族生物。

2．作品结局的不确定性

对于数字网络艺术创作结果的不确定性，也包括两个层面：首先，网络系统的超链接、搜索引擎给予受众更大的浏览自由度，受众不再受到指定分类和游览路线的限制，在受众点击超链接的过程中，诸多隐藏的作品信息被不同的浏览者发现或遗漏，也就表明同一个作品面对不同的受众会有不同的结果；其次，网络艺术的交互性让作者与受众的关系发生了根本性的改变，有时，作者所提供的仅仅是概念和前提，而多人在线但互不谋面的交互使得每一个受众变被动为主动，作者的主观意志以及经验技能根本无法贯穿作品的始终，受众在参与过程中成为作品完成的一个组成部分，影响和改变着作品的最终结果。这种结果是包括作者在内的所有参与者无法预知的，其意外程度甚至让作者始料未及。例如，在网络游戏中，许多游戏的设计属于非线性故事结构，当玩家选择不同的故事进程或特殊行为时，往往会使得游戏故事结局大相径庭。在著名网络游戏《魔兽世界》(World of Warcraft)中，就有许多玩家通过"聚众抗议"或"集体自杀"这种反逻辑行为宣泄自己的不满情绪，而这种行为导致的游戏结果的变化也往往是游戏设计者始料不及的。

和被动型观赏的电影、电视艺术不同的是，许多数字媒体艺术作品或数字艺术作品的突出特点是要求用户参与或互动，这种特性在计算机网络游戏、虚拟现实漫游、Flash 动感交互网页和多媒体出版物(CD-ROM)等作品中表现得十分明显。游戏是一种娱乐方式，是人们借助各种游戏道具(或方式、规则)对生活、生产和战斗的模仿。自有人类文明的时候，就有了游戏，可以说游戏就是人们生活、娱乐的一部分。在今天，借助于数字技术设计的精美和仿真的道具可以使游戏对现实生活的虚拟达到了一个全新的境界。而网络游戏，则在这新的境界上还原了

游戏的本源——人与人的互动。人是社会中的人,人的生活也是社会中的生活。网络游戏把对人们个体生活的虚拟归结到对社会生活的虚拟中来了。在网络游戏中,"人"不再是执行着游戏程序,而是在创造着游戏生活——没有存档重来的机会,没有明确预知的结局,每一个选择都将成为永远的历史,每一个人都在影响着他人,每一个人都在被他人影响着。游戏的技术或方式将来一定还会发生难以想象的变化,但是,超越了游戏境界的人与人的互动性,却必将是网络游戏永恒的魅力所在。计算机网络游戏是数字媒体艺术的"互动性"的最直观的表现,如2003 年风靡一时的网络游戏《反恐精英》以复杂的场景和扣人心弦的剧情吸引了众多青少年。

除了网络游戏和交互电子读物外,交互式的新媒体装置艺术也开始受到越来越多的艺术家们的青睐。随着三维虚拟现实(VR)网络的成熟,未来的 VR 交互性网络游戏、VR 社区文化和VR 主题公园将会是数字艺术大展风采的舞台。它可以提供一个平台(如网络游戏和电子戏剧等),这个平台是参与者和作品互动地进行表演的舞台。在没有参与者的时候,作品是没有完成的,参与者的参与过程是数字艺术作品完成的一个环节,观众可以像玩网络游戏《仙剑奇侠传》那样,根据自己的爱好改变故事发展线索和故事结局,不同的参与者在参与的过程中形成不同的故事,获得不同的体验和感受。这些正是数字媒体艺术和传统电影的最大区别和最有魅力的挑战形式之一。

2.3.3 数字媒体艺术作品具有更丰富的媒体表现形式

传统上,艺术形式和门类的划分主要依据相关媒体的不同而做出区分。由于计算机的出现,使得传统上根据媒体材料和技术进行艺术分类的方式被打破,并由此诞生了新的艺术形式——数字艺术。数字艺术的本质就是"多媒体"和"超媒体"的艺术。由于数字艺术的本质是基于"0"和"1"的数字语言的艺术,而数字化处理又可以把声音、图像、文字、动画、电影、视频等不同的媒体信息"翻译"成为统一的"世界语"即数字语言,因此,数字艺术或新媒体艺术的制作和传播过程就带有了"媒体集成性"的特点。例如,数字绘画不仅可以模仿传统绘画工具和效果,如水墨、油彩、木刻、版画等,还可以将绘画过程(如笔触的变化)进行"记录"和"回放",画家还可以根据该"记录"来对绘画作品进行中途修改和重新设计。此外,艺术家可以使用多媒体编辑工具,给这些作品配乐、加字幕和对白,使之成为"水墨动画"。由此,数字绘画已经超出了"模仿"的范围而为传统绘画添加了新的语言和表现形式。数字媒体艺术的"交互性"特征,使得作品本身的表现力更加丰富、更加人性化。

2.3.4 数字媒体艺术作品具有更广泛的表现题材

数字媒体艺术作为一种新兴的媒体艺术和大众艺术,借助于其综合性的技术手段和跨媒体的特征,使得其表现能力要大大超过绘画、摄影、舞蹈、戏剧、电影等传统艺术的表现形式。近年来计算机信息技术的发展,特别是图形图像表现力的增强和处理手段的日益丰富给数字媒体艺术创作提供了广泛的表现空间。互联网的发展也使得艺术交流和艺术展览更加方便。因此,以艺术创作为特征的数字艺术绘画在艺术表现题材和创意思想上有了更丰富的内容。

展示超现实和奇异世界主题的艺术,包括神秘、空灵、魔幻、梦境、宗教等;展示恐怖和

血腥题材，揭示人类黑暗面的艺术主题，如哥特式艺术、鬼怪妖魔、中世纪、灾难、地狱世界等；科幻和未来世界幻想艺术主题，如太空旅游、火星世界、未来景观、天使精灵等；传统媒介绘画主题，如计算机水彩、水粉、木刻、油画、雕塑、书法、水墨等，为了突出计算机效果和传统绘画不同，这些作品往往借助"多媒体"的技术给作品叠加摄影和其他"蒙太奇"的效果。纯算法艺术和计算机抽象画作品往往依赖计算机算法[如分形(Fractal)等]营造出图案效果和具备"抽象美"的几何线条构成效果，部分作品还具有三维抽象雕塑效果等。

数字媒体艺术的表现题材十分广泛：从现实主义的摄影合成和三维景观效果到超现实主义的光怪陆离、神秘诡异的荒诞世界；从"后人类"社会的科学幻想插图到"魔戒"般的古代神话；从血腥恐怖的哥特式艺术到唯美迷幻的分形艺术和抽象主义艺术，此外还有丰富多彩的Flash 动感艺术和三维动画艺术等。值得注意的是：传统艺术主要以客观世界为表现和挑战对象；而数字媒体艺术的特性决定了人向自身做出挑战，即向主观世界进行挑战。数字艺术的方向是创造出一个未来世界或一种不存在的虚拟世界。因此，就目前的数字艺术作品的题材和表现来看，超现实主义艺术、哥特式艺术、神秘主义、魔幻艺术和算法艺术是目前最具有表现力，也是体现数字艺术美学特征最集中的领域。例如，意大利数字艺术家 Alessandro Bavari 的数字媒体艺术作品。其大胆独特的想象结合唯美的数字图像设计艺术使得该作品充满了黑色、空灵和奇幻的色彩，这些作品在互联网上非常具有代表性。

根据因特网上的作品统计，下面是数字媒体艺术最普遍的表现主题。

(1) 关注自我：心灵体验、梦、潜意识的觉醒和表现。

(2) 关注社会：种族、文化间冲突与对立，平等与自由。

(3) 关注宇宙：哲学观、价值观和理性的沉思。

(4) 人与自然：启迪心灵、探索生命、环境、生态。

(5) 科技文明：科技、环境、生存代价和人文关怀。

(6) 宗教和神秘主义：人类信仰、迷信与宗教和神话。

(7) 历史和未来：时间之旅、永恒、梦幻和记忆。

(8) 女性和爱情：唯美、浪漫、温情；女权主义、性和道德。

(9) 战争与和平：贫穷和饥饿、恐怖和压抑。

(10) 抽象艺术：激光雕塑、音乐视觉化和幻想曲。

近些年来欧美出品了一系列令人叹为观止的数字艺术视觉"大片"，其电影题材也是集中在上述领域，如表现未来世界和超现实的系列片《最终幻想》和《后天》(*The Day of Tomorrow*)；表现魔幻世界的系列片《哈利·波特》(*Harry Potter*)和《指环王》；表现科幻世界的系列片《星球大战》(*Star Wars*)和表现虚拟题材的《侏罗纪公园》；表现恐怖合成视觉效果的《透明人》(*Hollow Man*)和《木乃伊》(*The Mummy*)；再现历史灾难的视觉大片《泰坦尼克号》(*Titanic*)和《珍珠港》(*Rearl Harbor*)；表现拟人化动物的幽默故事片《加菲猫》(*Garfield: The Movie*)、《精灵鼠小弟》(*Stuart Little*)和《猫狗大战》(*Cats & Dogs*)等。这些影片集中体现了数字媒体艺术在"虚构现实"和"再现历史"上的强大优势。

关注人类文明冲突、关注科技文化和人性的冲突是好莱坞数字电影题材的热点。1999 年，

影片《黑客帝国》一方面为观众勾勒了数字科技畸形发展可能造成的恶果，另一方面展示了计算机动画令人荡气回肠的效果。2003 年，《黑客帝国 2：矩阵革命》正式推出，该片以 43 种语言，席卷全球 80 个国家和 107 个地区，其在电影史上引起的轰动是空前的。这部几乎囊括了时下所有电影流行元素的"大片"中，令人瞠目结舌的 CG 特效是最大的卖点之一。美国环球影业公司于 2006 年推出《人猿泰山》(*TarZan the Ape Man*)的翻版《金刚》(*King Kong*)，借助最新的三维动画技术和计算机视觉特效，打造了巨猿、霸王恐龙等"虚拟角色"，制造了几乎令人难以置信的热带丛林异类生物和人类交锋的场面，重新演绎了原生态文明和现代西方文明的冲突。

2.4 数字媒体艺术的分类

2.4.1 数字媒体艺术和设计的广义分类

数字媒体艺术的含义很广。因为以计算机为工具，可以完成多种艺术品的制作和设计，如绘画、雕塑(如计算机控制的活动雕塑等)、音乐、平面构成、空间结构，还有体操舞蹈动作设计、计算机"小说"创作等。此外，数字媒体艺术还应该包括更广泛的商业设计和大众艺术，如数字影视、数字设计、多媒体设计、网页设计、Flash 动感艺术设计等。从广义的数字媒体艺术和相关信息服务领域的关系来看，数字媒体艺术应该包含如图 2-7 所示的相关艺术领域和社会服务领域。

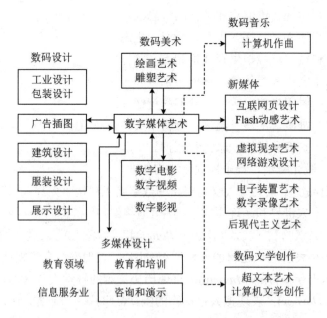

图 2-7　数字媒体艺术和相关设计与信息服务领域之间的关系

在数字艺术的早期，美术作品占的比重比较大，因此，数字媒体艺术在当时又被称为"电脑美术"。正像其他许多新生事物刚刚出现时一样，人们总要借鉴以往一些既有的名词、现象

或视觉艺术形式去概括、演绎或命名新事物，"电脑美术"的概念正是在这种情况下出现的。用计算机来画画只是数字媒体艺术设计的一个领域，当数字媒体艺术发展到今天，已经远远无法用"电脑美术"的概念来概括这一学科了。但"数字美术"(特指借助计算机完成绘画设计和数字三维雕塑设计)仍然是数字媒体艺术中的一个重要领域，它和新媒体观念艺术(如涉及计算机的装置艺术和录像艺术)、虚拟现实交互艺术(主要出现在电子艺术展和网络空间)一起，可以作为代表艺术领域的数字媒体艺术。

2.4.2　艺术和设计的双重属性：数字媒体艺术

除了作为纯艺术范畴的计算机绘画、雕塑和新媒体交互观念艺术外，作为应用领域的计算机设计和娱乐型大众数字媒体艺术是人们关注的重点内容。虽然在应用领域的数字媒体艺术有着更强烈的功利性和商业色彩，但正是这些领域的艺术实践推动了数字媒体艺术的发展和繁荣，这也是目前数字媒体艺术日益受到社会关注的重要原因之一。根据应用设计领域的信息化现状，将数字媒体艺术的社会实践领域归类为：平面和广告设计、建筑和环境艺术设计、工业设计(含包装设计)、多媒体产品设计、网页设计、CG 影视特技和动画、交互电脑游戏设计、服装和纺织品设计以及展览展示设计等。从社会信息化服务领域看，数字媒体艺术的应用范畴还包括公共媒体和民用服务业，如地铁导航，公园导航，银行、宾馆、旅行社、酒店等的多媒体导航系统的设计和展示(如触摸屏)，影楼的数字婚纱设计和相关多媒体服务，远程教育和多媒体展示设计，科学教育展览馆、博物馆、艺术馆的多媒体导航系统设计等。

图 2-8 是对数字媒体艺术的这种双重属性进行的说明。从狭义上看，数字媒体艺术的核心是基于网络和"新媒体"的艺术，强调其和传统艺术的区别，这里使用频率最高的关键词包括先锋艺术、科技艺术、新媒体、表演艺术、影像装置、观念艺术、沉浸体验、网络、虚拟现实、人工智能、"达达"主义、激浪艺术、前卫电影、超现实等，其载体包括因特网、宽带媒体、移动网络媒体、交互装置艺术等。从另一面来看，数字媒体艺术是基于电子技术和数字化媒体的艺术形式，强调其和传统艺术设计的密切联系，特别是它在商业设计艺术(commercial art & design)和大众娱乐文化中的地位和影响。这里使用频率较高的关键词包括工业设计、视觉传达、数字媒体、人机界面、影视艺术、动画和数字电影、网络游戏、出版和印刷、电视节目包装、数字视频和 DV 艺术、大众艺术、波普艺术、网页设计和多媒体设计等，其载体包括数字化媒体、商业艺术等。

纯艺术范畴的数字媒体艺术和新媒体交互艺术包括：

(1) 计算机辅助美术创作(如分形算法艺术、矢量抽象艺术、超现实主义绘画)；

(2) 传统中国水墨画、水彩、水粉画等仿真艺术和西方油画、素描、彩绘、木刻、铜版画、彩印画等仿真作品；

(3) 以鉴赏和展示为目的的数字摄影合成艺术与数字影像合成和特技作品；

(4) 计算机控制的活动雕塑和电子装置艺术；

(5) 非故事性的(但可以是抒情或散文式的)、以抽象主题出现的计算机二维和三维动画艺

术(也包括大众艺术范畴的 Flash 动感艺术);

(6) 以探索和展示为主题的虚拟现实艺术作品。

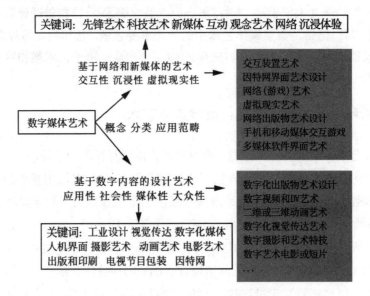

图 2-8　数字媒体艺术的双重属性

实用艺术范畴的数字媒体艺术设计包括:

(1) 广告设计、书装、商装、海报、邮票、企业形象、舞台布景、建筑、服装、人机界面设计、工业产品设计等;

(2) 多媒体设计、电子游戏设计和互联网商业网站设计;

(3) 含有故事性的数字影视作品,包括数字电影、动画和数字电视剧情片;

(4) 非故事性的,但以广告和企业形象展示为目的的影视作品,包括数字影视栏目片头、数字产品广告和公益广告等。

上述数字艺术的表现形式根据叙事类型划分为非情节类数字艺术作品、交互数字艺术作品和情节故事类数字艺术作品。非情节类数字艺术包括数字绘画、数字仿传统绘画、数字合成摄影、电子装置艺术和数字录像艺术等,多数数字实用艺术作品或工业设计、信息设计产品等也具有非故事性特点,同样,数字影视(如数字栏目包装设计)的许多栏目动画和多媒体片头也不具有故事性。非情节类数字艺术作品是数字艺术的主要表现形式。交互数字艺术作品具有非情节和部分交互情节(如计算机游戏、交互数字电影等)的特点,如多媒体光盘、多媒体电子杂志、数字动漫游戏作品等。交互性是数字艺术区别于传统艺术的重要特征。随着三维虚拟现实(VR)网络的成熟,未来的 VR 交互性网络游戏、VR 社区文化和 VR 主题公园将会是数字艺术大展风采的舞台。和非情节类和交互类数字艺术不同,情节故事类数字艺术作品主要以数字电影、数字动画片等娱乐产品的形式出现,如美国迪士尼公司、梦工场和皮尔斯(Pixer)等电影公司推出的一系列技术大片《超人特工队》(*The Incredibles*,2005 年)、《加菲猫》(*Garfield*,2005 年)、《怪物史瑞克 2》(*Shrek* 2,2004 年)、《海底总动员》(*Finding Nemo*,2004 年)等均是借助传统故事将三维动画技术巧妙地应用到虚拟角色中的经典范例。

2.4.3 根据作品形态的分类: 动态和静态数字媒体艺术

按照更细致的作品形态分类, 数字媒体艺术设计可以进一步分为动态表现艺术作品和静态表现艺术作品(见图 2-9)。其中四个子项是计算机绘画艺术、计算机图像处理艺术、二维和三维计算机动画艺术、计算机视频编辑和后期特技艺术。这些子项目又可以进一步细致划分。从应用领域来看, 数字媒体艺术设计所涉及的领域很广, 它较多地表现在视觉艺术领域, 包括广告设计、建筑和工业设计、多媒体产品设计、网络媒体设计、交互游戏设计、CG 影视特技和动画设计、服装和纺织品设计以及数字化信息设计或展示设计等。这些领域的信息和导航系统设计多数都涉及视觉艺术, 涉及依赖计算机和计算机图形图像软件技术才能完成的创作过程。因此, 它们应该属于更广泛意义的数字媒体艺术。

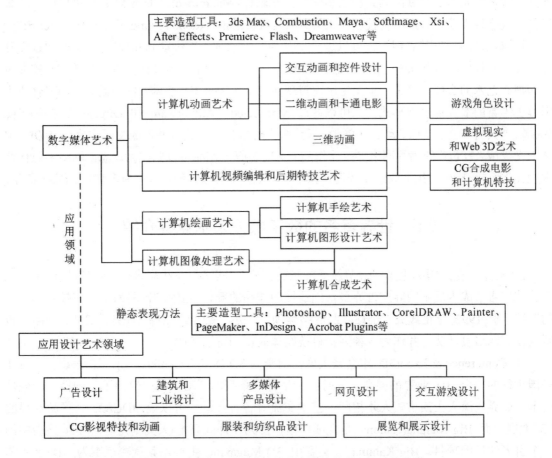

图 2-9　根据表现方法进行的数字媒体艺术和设计的分类

在图 2-9 中, 静态表现艺术主要是指数字媒体艺术作品为印刷品、喷绘作品、数字照片、网页图像或单帧的三维渲染图片等最终展示形式的艺术。静态表现艺术又可以根据作品的创作方式分为计算机绘画艺术(或插图)和计算机图像处理艺术(或数字化摄影图片的后期特技和合成, 如通过 Adobe Photoshop 处理或合成的图片)。在二级分类的基础上, 使用图像软件(如

Adobe Photoshop、Corel Painter)为主要创作手段的作品可以归类于计算机手绘艺术,使用矢量(或图形)软件(如 Adobe Illustrator、CorelDRAW)为主要创作手段的作品可以归类于计算机图形设计艺术。上述两类艺术作品通过分层合成的手段还可以进一步合成,形成计算机蒙太奇(Montage)剪辑或拼贴艺术作品。单帧的三维渲染图片虽然是通过 discreet、3ds max 和 Alias Maya 等三维动画软件设计,但输出形式为彩色喷绘或存储为.tiff、.eps、.jpeg 等高精度静态画面,故仍属于计算机静态表现艺术。计算机动态表现艺术根据创作工具可以分为计算机动画艺术(通过计算机生成的动画)、数字视频编辑和后期特技艺术(通过对视频素材进行加工、剪辑和特技合成的艺术)。一般认为前者的创作工具为 discreet、3ds max、Alias Maya、Avid Softimage Xsi、Lightwave 等软件,一般数字动画可以存储为 Quicktime 或 Windows Media Player(.avi)格式,更流畅的广播级动画或视频合成作品还可以存储为 MPEG4 或 DVD 数字压缩格式。此外,大众娱乐型的互联网动画和动感网页创作软件 Macromedia Flash MX 也可以归于动画工具,数字视频编辑和后期特技创作工具为 Combustion、Adobe Premiere、Adobe After Effect 等。计算机动画根据其表现形式可以进一步分为二维动画、三维动画和可交互动画(通过交互控件设计软件或编程如 Java、Vrml 语言来实现)。在此基础上,通过计算机动画艺术、控件设计和视频艺术的合成,可进一步派生出虚拟现实艺术、Web 3D 艺术、网络游戏、CG 合成电影等更丰富的多媒体表现形式,如可以通过 Macromedia Authorware 和 Director MX 等多媒体编辑工具将声音、音乐、动画、文字、视频等视听素材有机结合并形成交互多媒体 CDROM 艺术光盘或"打包"的远程网络多媒体作品。这些多媒体作品可以归类为动态"网络多媒体艺术设计"形式,其在当代工业产品开发、建筑环境展示和信息服务行业中有着广阔的应用前景。

2.5 世界著名的数字媒体艺术竞赛介绍

1998 年,戛纳国际电影广告节新增加了交互广告(网络与在线广告),网络狮奖诞生了。这就使广告节成为展示国际广告界最富创造性的作品的舞台。纽约广告奖为了适应技术和科技的发展,于 1992 年正式成立全球互联网络奖项。此外,莫比斯杰出广告奖、克里奥国际广告奖均设有网络设计奖,并作为一种高新科技媒体而得到特别鼓励。

3D Conference & Expo(3D 年会暨大展,前身为 3D Design Conference),这是每年 5 月在美国举行的一个 3D 业界的盛会,届时将会举行一系列的活动,其中包括了新硬件,新软件展示、业界资深人士演讲、人才招聘、艺术交流等各种活动。可以说 3DC&E 就像游戏界的 E3 大展。而 Big Kahuna(Kahuna 是夏威夷语,意为巫师或祭祀)大奖则是这个 3D 盛会中的一个引人注目的项目。Big Kahuna 大奖赛由 3D Magazine 主办,其竞赛范围为 3D 艺术和动画。

莫比斯国际大奖赛是国际性的多媒体艺术竞赛,被喻为多媒体中的奥斯卡。它总部设在法国,每两年举行一次。我国已有多次获奖,获奖作品有三维实时浏览和虚拟现实的《长城的故事》、人类历史上最大的丛书《四库全书》、极具收藏价值的多媒体光盘《苏州园林》、澳门百年风云的新百科书《澳门》《世界文化遗产——故宫》等。

电子娱乐展览(Electronic Entertainment Expo)，简称 E3，是世界上首屈一指的专门介绍交互式娱乐和教育软件及相关产品的贸易展览会。数万名业内人士从世界各地前来感受交互技术的最新时尚，见识每年展出的最新和最先进的计算机、视频游戏的软硬件以及产品方面的创新技术。作为每年计算机和电子游戏业关注的焦点，E3 也是参展商发布新产品、零售商为来年订货的最佳场所。

IdN 设计大赛起自 1993 年，由 IdN(International designers Network，国际设计家联网)杂志社举办，每两年一届，征集世界各地的优秀的计算机设计作品。近十年来，IdN 设计大赛充分实现了"千变万化、求变求新"的意义。IdN 设计大奖成功展现了创作绽放的色彩、灵感、创意及专业，因此被创作业界推崇为最佳展示专业技能的平台。奖项设置包括平面设计(印刷图像、企业形象、视觉图像)、动态影像设计(电视广告、动画/录影)和学生组别。IdN 设计大奖的宗旨是致力于提升数码设计的创意。数码技术可以提升平面设计的层次，但是 IdN 大奖强调的是创意而非技术能力，真正重要的不是计算机能做什么，而是设计者能利用计算机做出些什么。IdN 设计大奖评审的重点则包括作品的整体印象和是否成功表现出当中传达的内容，以及概念和设计的原创性。至于多媒体的评审，则必须考虑界面设计的创意、内容的符合程度和趣味性、互动的直觉和整体的创作品质。

本 章 小 结

本章对数字媒体艺术的概念和基本构成进行了详细的介绍，说明了数字媒体艺术对计算机技术的依赖，详述了数字媒体艺术与传统艺术的不同，阐述了数字媒体艺术的三个功能：娱乐性、大众性和社会服务，最后介绍了数字媒体艺术的分类。

课 程 思 政

数字媒体艺术以"应用"型为主，通过产教融合，紧密围绕企业需求，将高校与企业联合起来，实现"产学研"共同培养，高校与企业需求对接，可进一步解决这些矛盾。例如无锡学院传媒与艺术学院与无锡广播电视集团、天下秀等公司制定产教融合培养方案，与企业共同制定教学大纲，教师定期去企业进修，建立"数字文创产业学院"。学生在高校与企业联合培养下，应用能力得到保证，一是避免了学生实践能力弱，无法适应企业需求的问题；二是改进了高校教师缺乏创新、无法与新兴技术接轨的问题，有利于培养"双师型"师资为中国当地新经济商业体系高效赋能。

思考练习题

一、填空题

1. 数字媒体艺术还具有明显的_____和_____功能，这些内容主要包括数字电视、动画、数字电影和游戏等_____和_____等内容。

2. 多媒体的评审，则必须考虑_____、_____和_____、_____和整体的创作品质。

3. 按照更细致作品形态分类，数字媒体艺术设计可以进一步分为_____艺术作品和_____艺术作品。其中四个子项是_____、_____、二维和三维计算机动画艺术、_____和后期特技艺术。

二、选择题

每年 5 月在美国举行的 3D 业界的盛会，届时将会举行一系列的活动，其中包括了(　　)。

 A. 印刷图像、企业形象、视觉图像

 B. 电视广告、动画/录影和学生组别

 C. 新硬件/新软件展示、业界资深人士演讲、人才招聘、艺术交流等各种活动

 D. 平面和广告设计、建筑和环境艺术设计、多媒体产品设计

三、简答题

1. 数字艺术具有更为独特的表现特征是什么？

2. 通过人的感官接触方式来对艺术学科进行分类，可以分为哪几类？

3. 为什么数字媒体艺术在当时又被称为"电脑美术"？

第 3 章

数字媒体艺术的设计环境

学习目标

- 了解数字媒体艺术的设计环境的不同分类
- 了解不同领域与数字媒体艺术的关系
- 研究数字媒体艺术所处的社会宏观环境，关注当代世界的三大热点问题，即知识经济、可持续性发展和全球化

 案例导入

随着网络时代的发展，现在生活离不开网络，业务往来需要网络、日常生活也需要网络、现在还有网上购物，等等。网络给大家带来了方便快捷的服务，也给商家们带来了不少的利益。但是随着网络面的不断扩大也给人们带来不少的坏处，如网络欺诈，不良信息的传播等，严重影响人们的日常生活。

【案例1】××××警方破获"股票群"诈骗案

"股市有风险，投资需谨慎"，被拉进炒股交流群后，有群友分享炒股技巧和心得，甚至还有老师荐股和直播授课，在群友们纷纷表示赚了大钱之后，很多人就不淡定了，结果被骗。

2019年3月，受害人冯某接到推荐股票的电话，加了对方微信，之后被拉入一个股票群，群里有老师林某讲解股票知识和推荐股票。之后老师说股市不好做，推荐国内某交易所的交易平台，受害人观望后，联系客服经理进行注册。冯某从4月15日开始至4月26日陆续投入10笔，共计108.16万元，按照老师所说进行下单，购买阿胶片、黑美香猪肉。刚开始，受害人按照对方说的也小赚了一些，并提现成功，共计提现7.31万元。后受害人不想做，要全部提现，对方说系统维护，6月5日可提现。6月5日受害人操作，提示设备维护中，客服说让6月10日再进行提现。6月10日早上，受害人进行操作时发现平台打不开，无法进入，客服也联系不上。发现被骗后，受害人遂来报案。共计损失：100.85万元人民币。

目前，××××警方已抓获该案8名涉案人员。

警方提示：投资理财要找正规平台，保障自身的合法权益。一旦发现自身被骗，不要等待，也不要听信任何谣言，应当第一时间报警，并提供相关证据，及时止损。

【案例2】××县警方破获利用微信传播淫秽物品案

2019年1月10日，哈某在居某公众号内留言称其能撰写淫秽文章，居某于是和哈某联系，双方达成一致，自2019年1月起，二人约定由哈某先撰写淫秽文章，居某将其撰写文章上传至自己公众平台获取观看人员打赏。据了解居某共向哈某购买淫秽文章7篇，2019年1月26日至2019年2月15日期间居某通过发布淫秽文章，非法获利5000余元。根据《中华人民共和国治安管理处罚法》，相关涉案人员因涉嫌传播淫秽物品罪已被警方依法刑事拘留。

警方提示：如今网络已成为淫秽色情等有害信息传播的主要渠道。该类案件中虽然多数涉案平台运营时间不长，但涉案金额多、社会危害大。只有全民一心整治网上违法犯罪，互联网信息服务行业发展秩序才能得到有效规范。

【案例3】某公司被非法获取计算机信息系统数据案

某公司报案称，有人在网上大量出售其公司开发的某游戏用户账号。侦查后发现，犯罪分子通过盗取游戏账号，并按游戏角色的等级定价后，批量售卖。警方通过缜密侦查成功抓获2名犯罪分子，此案共缴获各类邮箱账号密码30余万条，取缔平台2个，并成功端掉一个非法

售卖账号的网络黑产业链。

此案的发生缘于大批量邮箱密码泄露事件。密码安全是信息安全的核心，但是在当今的网络环境中，相当一部分人并不重视账户密码的设置及保管，突出表现在不修改默认密码、采用弱密码、单一密码全平台通用等问题上。这导致了犯罪分子可轻易盗取某一平台用户账号后，再进行多平台账户关联，使用户遭到更严重的损失。

【案例4】微波通信、卫星通信、光纤通信

微波通信：微波通信(microwave communication)，是使用波长在0.1毫米至1米之间的电磁波——微波进行的通信。该波长段电磁波所对应的频率范围是300MHz至3000GHz。

与同轴电缆通信、光纤通信和卫星通信等现代通信网传输方式不同的是，微波通信是直接使用微波作为介质进行的通信，不需要固体介质，当两点间直线距离内无障碍时就可以使用微波传送。利用微波进行通信具有容量大、质量好、传输距离远的特点，因此它是国家通信网的一种重要通信手段，也普遍适用于各种专用通信网。

微波中继站

卫星通信：卫星通信简单地说就是地球上(包括地面和低层大气中)的无线电通信站间利用卫星作为中继而进行的通信。卫星通信系统由卫星和地球站两部分组成。卫星通信的特点是：通信范围大；只要在卫星发射的电波所覆盖的范围内，从任何两点之间都可进行通信；不易受陆地灾害的影响(可靠性高)；只要设置地球站电路即可开通(开通电路迅速)；同时可在多处接收，能经济地实现广播、多址通信(多址特点)；电路设置非常灵活，可随时分散过于集中的话务量；同一信道可用于不同方向或不同区间(多址联结)。

卫星通信

光纤通信：光纤通信是光导纤维通信的简称，其原理是利用光导纤维传输信号，以实现信息传递的一种通信方式。实际应用中的光纤通信系统使用的不是单根的光纤，而是由许多光纤聚集在一起组成的光缆。

光纤通信

3.1　知识经济与数字媒体艺术

艺术活动在任何时代都以一定的社会条件作为自己的背景,并随着社会条件的变迁而发生变革。20 世纪所经历的最大变化之一,是由传统经济向知识经济的过渡,这种变化不可避免地要对艺术产生影响,并且,这些影响将随着 21 世纪的到来而日趋显著。

3.1.1　经济模式对艺术的影响

人类经济起源于采集、渔猎等以获取天然食物为目的的活动。要论经济模式的形成,不能不注意到社会分工的影响,这种影响首先导致了农业经济模式的出现。

1．农业经济对艺术的影响

在农业社会中,已经出现职业化的艺术家,如乐户、画工等,他们对于封建贵族或僧侣贵族存在人身依附关系。贵族不但支配依附于自己的职业艺术家的劳动,而且占有他们的劳动成果。

农业社会中艺术并未形成一种产业。处于社会上层的文人骚客以艺术作为怡情养性、应制会友之用;处于社会下层的职业艺术家以艺术来谋生,更多的业余爱好者以"饥者歌其食,劳者歌其事"的方式与艺术结缘。

2．工业经济对艺术的影响

工业经济的兴起则是以机器大工业为标志的。工业社会中的职业艺术家不再依附于贵族,但往往必须到市场上去寻找工作,成为雇用劳动者。大众传播媒体对艺术活动起支配作用,这种传播的辐射形式影响到艺术传播,使艺术活动也出现了集中化的趋势。跨文化的艺术交流已是家常便饭,但是,民族和文化的差异仍妨碍着人们的相互理解。

艺术在工业社会中成为重要的产业,成功的作品(如好莱坞电影《魔戒Ⅲ》)往往能给投资者带来丰厚的利润。科技进步固然提高了劳动生产率、丰富了人类的物质生活,但也带来了生态失衡、能源危机、精神匮乏等弊端。在一定意义上可以说,数字化艺术本身是技术进步的产物,但这并不是说数字化艺术因此便只能对技术俯首称臣。不少拥有使命感、重视人文精神的艺术家,在自己的作品中也表达了对技术进步所带来的社会后果的重重忧虑。

3．知识经济对艺术的影响

进入信息社会以后,艺术的面貌无疑产生很大变化,要点有以下六项。

(1) 艺术家将不再是雇佣劳动者,人们所说的"主体性"将得以空前鲜明地显现出来。信息化的艺术将成为全世界人民的共同财富,造福于人类。

(2) 艺术生产虽仍然需要一定的资金和设备,但由于科技的进步,这些资金和设备在生产要素中所占的地位将大为下降,而人的创意、在生产过程中所应用的知识的地位则大大上升。

(3) 智能型艺术软件的开发将改变艺术活动的传统方式。

(4) 艺术产品的按需生产和分配将成为可能。

(5) 艺术产品模式化将和物质生产标准化一样成为过去，代之而起的是柔性化生产。

(6) 艺术生产和传播将趋于分散化，但是，人们通过网络而建立的艺术联系将大为加强。

事实上，上述种种变化，在 20 世纪末的数字媒体艺术中已经初露端倪。因特网上没有等级、身份等方面的差别，各个网点的制作者和浏览者因此是相当平等的。多数网民制作个人主页的目的，是出于自我表现的需要和对建立更广泛社会联系的追求，而不是基于赚钱的目的。因特网上不少站点提供了让网民免费存放个人主页的机会，网民们因此不必再为服务器的购置、维护等问题而操心。要想吸引更多的网友来访问个人主页，不是靠别的，而是靠制作者匠心独运的创意。漫游在这些站点之间，人们自然而然地会感受到艺术宝藏的丰富，觉得全世界正在变成"地球村"。

进入信息社会以后，人们通常所说的艺术的认识作用、教育作用和娱乐作用并没有本质的变化。但是，数字化艺术在整个艺术领域所占的比重无疑将大为增加，新兴的数字化艺术无疑将具有强大的生命力，并影响其他艺术的发展。"知识经济"本身是个合成词。从传播学的角度看，作为一个整体的知识经济，确实突出了人的知识传播和经济传播的密切关系。知识传播和经济传播的代表形式是教育与流通。

3.1.2 知识经济与艺术流通

如果说生产是经济的基础的话，那么，流通便是经济的命脉，艺术流通是创作者和鉴赏者沟通的途径，是保障艺术生产与艺术消费正常进行必不可少的条件。在以下的分析中，我们将艺术流通视为一种经济传播，并根据传播六要素原理从不同的侧面加以剖析。

1．新型人才的涌现

进入 21 世纪以后，来自经济领域的产、学、研一体化的强大潮流将在艺术界以空前的力度涌动，越来越多的艺术家将投身其中而成为弄潮儿，这股潮流将催生大量兼具艺术才华、经营头脑和研究能力的新型人才。以此为依托，艺术将成为整个社会中日益重要的产业。

2．竞争态势的转变

在工业社会中，数字艺术始终面临着强烈的竞争。进入知识经济时代以后，竞争仍存在，但整合将成为更重要的趋势。将多种媒体加以组合，常常能够收到比使用单一媒体更好的效果，其优越性表现在：其一，可以扩大媒体传播的覆盖范围；其二，可以取长补短，如报纸与电视合作，电视因此增强了信息的可保留性，报纸则增强了信息的权威性；其三，可以彼此印证，起到强化作用。

3．由面向大众到面向个人

所谓"面向个人"，指的是网站在同一类服务(如新闻、股票等)中提供不同商家的服务作为选项，由用户自己决定选择接受哪一商家的服务。1996 年，美国新成立了一家名为萤火虫

(Firefly)的公司。它专门致力于个人化网页的开发，创造了"S 对 S"(site to site)的概念，旨在供不同公司网站相互交换资源，供双方网站上的用户根据个人偏好定制选择。上述概念被认为是互联网时代大众媒体向个人媒体转变的最好的技术诠释，因为它第一次把技术的重点从企业转向了个人。1998 年 4 月 9 日，微软收购了萤火虫公司，作为贯彻整个网络门户个人化战略的重要一步。无独有偶，微软的对手网景也在朝"O 对 O"(one to one)方向努力。上述做法体现了信息经济的特点。作为和工业迂回经济相反的直接经济，信息经济以缩短中间迂回链条作为财富的来源，通过网络门户的"个人化"，网络公司将把相当于中间环节的一切(包括新闻、艺术、教育等内容)都包给了别人，自己只专心做一件事：直截了当地在网页上收"广告"费。

1) 流通手段与流通内容

所谓流通手段，主要是指商品交换过程中的一般等价物，即货币。至于流通内容，则是指进入流通的商品的使用价值。二者构成了流通的又一对基本矛盾。

(1) 电子货币的崛起。

早在 19 世纪，马克思主义奠基人就已经以精辟的分析剥去了金钱的面纱，并预言它的存在不是永恒的。如今，虽然还不到彻底废弃金钱的时代，但货币的形态却电子化了。进入信息社会以后，电子货币将充当艺术流通最主要的手段。这种没有体积、没有重量的新货币仅仅是数字 0 和 1 的组合，能通过光纤、通信卫星、微波中继站等设施以光速在世界各地运动。如果确有必要的话，人们也可以在网上传送支票，仍和印刷形态的支票一样被认可。

(2) 商品化进程的逆转。

进入信息社会之后，流通当中占主导地位的将是服务，作为具体流通形式的艺术流通亦是如此。在历史上，艺术商品化是逐步完成的。首先，通过替他人进行艺术活动获得物质报酬；其次，以艺术产品换取其他物质产品；再次，当物物交换被以货币为媒介物的交换方式取代时，艺术产品同货币相交换；最后，当货币逐渐由交换的媒介物变成人们追逐的目标时，艺术家将很难脱俗。由于金钱的影响，在流通过程中出现了权力、人格、良心、自我尊严等本不属于商品的东西商品化的现象，文坛艺苑亦未能幸免。到了资本主义时代，一切所谓高尚的劳动(包括艺术劳动在内)都变成了交易的对象，并因此失去了以前的荣誉，艺术至此完全商品化了。根据物极必反的原则，在艺术流通的更高阶段上，艺术完全商品化将被彻底否定。我们虽然离这一目标还有相当距离，但基于硬载体的艺术商品已不再像以往那么重要，而基于软载体的艺术信息却日益占据上风。两相比较，后者的成本要低廉得多，在很多条件下是可以做到免费或基本免费的。人们在网上交换信息时，已不再像以往购买或出售艺术商品时那么计较。逆转甚至否定艺术商品化的条件已开始出现。

(3) 产权观念的根本转变。

维护知识产权对于工业社会来说是很有必要的。当前，各国政府普遍都有某种相应的规范与措施。比光盘走私更难以对付的是网上盗版，主要表现为随意上传、下载作品和软件。但是，在工业社会向信息社会转变之际，有人向知识产权观念发起了挑战。在美国成立了"自由软件联盟""自由软件基金会"等组织，其领袖是麻省理工学院教授理查德·斯泰尔曼(Richard Stallman)等人，他们的依据是："知识"(或"信息")不是物。对于物，可以拥有物权，即排

他的实物占有；对于知识，只能适用请求权，即非排他的价值确认。知识本来就是公有的、全人类共享的，只是到后来新知识才被它的第一个发现者扣留为己有。循着这一思路，将会引申出作者宣布对作品拥有版权便意味着盗窃(将本应付诸共有的知识窃为己有)的结论。他们不但有观点，而且有实践，因特网上自由软件的风行，就出于他们的推动。

2) 流通方式与流通环境

在知识经济条件下，流通越来越频繁地在网上进行。以下所说的流通方式由迂回走向直接、网络之门成为流通集散地、信息安全面临威胁等现象，都和网上贸易有很大关系。

(1) 流通方式由迂回走向直接。

工业社会中的流通方式是迂回的，信息时代的流通方式是直接的，供需双方直接见面。对于数字媒体艺术来说，这种转变无疑是一种福音。各类数字媒体艺术的生产，同样必须按经济规律办事。以往电影从制片到公映是一个复杂的迂回过程，制片人对未来观众的需求不甚了解，观众对于生产什么影片则没有什么发言权。一旦流通方式趋于直接化，制片商便可先作预告，再根据从网络上收集来的订单组织生产，减少了盲目性。

(2) 网络成为流通集散地。

近年来，网络上陆续建起一间间"虚拟商场"，"网络之门"则成为网上商品流通的集散地。"网络之门"是用户上网首先进入的页面，与一般主页不同，它是大多数人在进入其他网站前所选择的网页。由于"网络之门"可以集中 60%的网上广告，因此，相关的竞争显得格外激烈。竞争本身是围绕搜索引擎、免费邮件、游戏、电子商务等而展开的。艺术流通要兴盛的话，就应当力求让相应的广告在"网络之门"占有相对明显的位置，并力求让用户通过点击进入销售艺术商品的站点。

(3) 信息安全面临威胁。

对传统艺术来说，艺术家在抒发灵感的同时，时常面临着作品被观众有意无意地将艺术家本人与作品中的表现元素"对号入座"的尴尬。随着传统艺术向数字艺术的转变，"作者"的观念被逐渐淡化了，不再有多少人穿凿附会地从作品中窥测作者的隐私。然而，对信息安全的威胁却随着网络应用的广泛化而产生。当网络成为艺术的家园之后，用户要想上传或下载作品，经常不得不将个人资料输入网络商的数据库。这些资料的安全性是令不少人担忧的问题。对单位用户来说，同样存在对信息安全的威胁。

目前需要制定多种法规：一是电信法，以调节各种信息传输网络的关系；二是网络安全、信息安全法，用以维护国家、集体和个人的利益；三是信息资源法，用以调节信息产生、采集、传递、使用和传输的过程；四是网上各种应用(电子商务、远程教育等)的管理法规。

3.2　可持续性发展与数字媒体艺术

可持续性发展与知识经济、全球化并列为当代国际社会的三项重大话题。这一话题的提出，不但标志着人类对经济增长与社会发展认识的一个飞跃，而且对艺术建设具有重要的指导意义。

3.2.1　数字媒体艺术与可持续性发展的关系

"可持续性发展"是 1972 年在瑞典首都斯德哥尔摩举行的世界环境大会上被正式提出的。

1987 年世界环境发展大会的报告《我们共同的未来》将可持续性发展定义为"既满足当代人需要，又不对后代人满足其需要的能力构成危害的发展"。这一定义得到了普遍的认可。事实上，可持续性发展以人为中心，而艺术是人的全面发展所必需的。

1. 数字媒体艺术对于科技可持续性发展的价值

与其他艺术门类相比，数字媒体艺术格外强调创作主体的合作，对于设备具有很强的依赖性，逐步走向消解定型之路。这些特点直接关系到数字化艺术建设对于科技可持续性发展的价值。

1) 数字媒体艺术为科技进步提供了合作纽带

数字媒体艺术建设的关键一环，是促进科技工作者和艺术工作者相互协作，这种协作不仅将改变科技工作者不懂得艺术、艺术工作者不懂得科技的现状，而且将造就大量文理复合型人才，促进人的潜能的全面发挥，这与科技的可持续性发展的目标是完全一致的。例如，同处美国加州的硅谷(Silicon Valley)和好莱坞(Hollywood)向来分别是高科技和艺术业的代表，如今，它们携起手来，"Siliwood"因此出现。这种趋势意味着分工所造成的局限正在被打破，也意味着这一代人正在为自己的子孙寻找发展的新途径。

2) 数字媒体艺术为科技进步提供了社会需求

科技并不以自身为目的，而是以满足人的需要为宗旨。正因为如此，数字媒体艺术成为科技通向人的生活、满足人的需要的桥梁。只要将目光投向我们所处的现实，便可以发现人们对于数字媒体艺术的爱好有力地推动了科技进步的事实。

3) 数字媒体艺术为科技进步提供了精神引导

同人类历史上已经有过的其他艺术门类一样，数字媒体艺术以富于想象作为自己的特征。我们虽然不能说科学家就没有想象力，但是，艺术想象的确可以给科学家以启迪。进入计算机时代以后，定型性设计已经逐渐变得没有意义，因为对许多复杂的系统来说整体在其建构的每一时刻都在变化着，产品功能也随时在变化，不同的场合就有不同的表现。此时，设计家所设计的不再是一种具有固定功能和性质的产品，而是一些不断生发出新的和无法预料的功能与性质的产品。在这一意义上，设计正努力向艺术靠拢。换言之，数字媒体艺术为科技进步提供了精神引导。

2. 数字媒体艺术对于艺术可持续性发展的价值

数字媒体艺术格外重视受众的地位，由于对先前业已存在的其他艺术门类表现出良好的兼容性和强大的摹造潜力，这些特点都关系到数字化艺术建设对于艺术本身可持续性发展的价值。

1) 数字媒体艺术的互动价值

数字媒体艺术将自己的基点置于受众，重视受众和作者之间的互动，从而可以加速艺术的

可持续性发展。艺术实践表明：受众给予的反馈，对于创作者调整创作方向、确定创作目标、提高创作水平具有重要价值。传统艺术的基点在于作者，虽然人们也多少意识到受众的重要性，但是，作者和受众的沟通由于技术上的限制和社会上的障碍而显得相当困难。不论作者想要了解自己的作品在受众中所激起的反响，还是受众要让作者了解自己的意见，都不是一件便利的事情。相比之下，数字化艺术则通过网络提供了更方便的途径以获得受众的反馈。这种反馈越直接、越简捷，对于艺术的发展就越有利。

2）数字媒体艺术的传承价值

与以往的艺术门类相比，数字媒体艺术具有无与伦比的兼容性，这种兼容性提供了对整个艺术进行改造的基础。数字媒体艺术本身所展示的空间是广阔的、时间是久远的。在这一空间中，人类原有的各种艺术都拥有多种选择的可能性，它们可以基本保存自己的原有形态，也可以融入新出现的艺术形态之中，在这一时间中，人类原有的各种艺术不再像以往那样面临湮灭的危险，它们赖以长存的奥秘不仅在于新型载体的可靠，还在于通过网络实现的共享——未来的人们将很难想象什么是"绝版"或"海内孤本"了。以这种强大的兼容性为基础，数字媒体艺术创造了使后人得以与我们共享前人所留下来的、并可在"原作"上继续创作的条件，这是对艺术可持续性发展的贡献。

3）数字媒体艺术的实用价值

数字媒体艺术扭转了传统艺术将自身从现实生活当中分离出来的倾向，逐渐与日常环境融为一体。从数字化艺术实践中习得的技能，有不少可以迁移到人们的生活、学习和工作中来。就此而言，方兴未艾的数字技术、信息技术一旦和艺术相结合，将使数字化艺术设计派上更大的用场。艺术的可持续性发展是以社会需求为前提的，与其将自己封闭于象牙之塔，还不如立足于现实生活。

3．数字媒体艺术对于社会可持续性发展的价值

数字媒体艺术建设本身的固有要求是：利用高科技的成果更好地满足人们的需要，实现艺术由物态化向信息化的转变，使科学和艺术融为一体。这些要求都对实现社会可持续性发展有重要意义。

1）发展数字媒体艺术有利于丰富人们的生活

所谓"可持续性发展"，是就人类社会的运动变化而言，而社会发展的中心是人的发展，其最终目标是改善和提高全体人民的生活质量。这一点已由 1995 年在哥本哈根举行的世界发展首脑会议所通过的《宣言》和《行动纲领》所确认。要想提高人民的生活质量，不仅要让社会物质财富的源泉充分涌流，而且要生产出日益丰富多样的精神产品，满足人民多方面的需要。就此而言，艺术建设是可持续性发展的题中应有之义，数字化艺术建设是作为主体的科技工作者和艺术工作者对人类的特殊贡献。

2）发展数字媒体艺术有利于资源的有效使用

数字媒体艺术建设的目标之一，是推动艺术本体由物态化向信息化转变。这一过程将有效地减少资源浪费。例如，书面艺术以纸为主要载体，而造纸须使用木材，仅此一项，书面艺术

产品的大量生产就间接促进了森林砍伐，影响到生态的平衡。相比之下，数字媒体艺术以无纸化为目标。由于存储密度越来越大的磁盘、光盘不断问世，也由于压缩算法的改进，数字媒体艺术产品存储方式不断完善，对环境的影响将越来越小。

3) 发展数字媒体艺术有利于实现高科技与高情感之间的平衡

社会的可持续性发展有赖于科技的可持续性发展，但是，人们对科技所持的态度是复杂的。要想赢得公众对科技进步的支持，就必须实现高科技与高情感的平衡。这里所说的"高情感"，指的是社会成员对高新技术的情感反应。如果高情感与高科技不平衡的话，高科技就会遭到社会成员的抵制。在这方面，数字媒体艺术正可以充当高科技通往公众日常生活的桥梁，使公众看到高科技造福于人类的活生生的事例。另一方面，数字媒体艺术亦可以传达公众面对高新技术的心理状态，使科技人员不至于走"为科技而科技"的歧路，对科技进步所可能产生的社会影响保持理智的态度。

以上分析突出强调了数字媒体艺术与社会、科技和艺术本身可持续性发展相适应的一面。仅仅看到这一面显然是不够的。不言而喻，数字媒体艺术作为一个整体也带来不少令人担忧的问题，我们必须正视这些问题，并以积极的态度加以解决。

3.2.2　可持续性发展与艺术评估

现在，让我们来看看问题的另一方面，即可持续性发展相对于艺术的价值。这种价值使得可持续性发展成为艺术评估的尺度。

1．数字媒体艺术繁荣依赖于可持续性发展

数字媒体艺术的繁荣并不是无条件的，它有赖于科技、整个艺术事业和社会的可持续性发展。

1) 数字媒体艺术的繁荣依赖于科技的可持续性发展

数字媒体艺术的问世，本来就以科学技术的进步为必要条件，如果没有 20 世纪 40 年代发明的计算机，同样没有 20 世纪与 21 世纪之交绚丽多彩的数字化艺术。数字媒体艺术的繁荣，需要各种数字化的设备(包括软件和硬件)，在网络的基础上实现艺术资源共享，数字媒体艺术在更高阶段上的发展，是用虚拟现实技术来彻底改造自身的形态，离开了科技进步，数字媒体艺术的繁荣是不可想象的。

2) 数字媒体艺术的繁荣依赖于整个艺术事业的可持续性发展

数字媒体艺术只是艺术事业的一个组成部分。我们固然不能简单地说数字媒体艺术是"综合艺术"，但它毕竟综合了人类历史上已有的各种形态的艺术，如文学、舞蹈、美术、音乐、戏剧等。各种艺术在各自领域里所积累的经验、所习得的技巧，都可以为数字媒体艺术所吸收，或者说对数字媒体艺术有启发作用。因此，数字媒体艺术的繁荣不但不以牺牲其他艺术为代价，而且是建立在其他艺术之繁荣的基础上。

3) 数字媒体艺术的繁荣依赖于社会的可持续性发展

数字媒体艺术并不是无本之木、无源之水。它根植于社会生活的土壤之中。数字媒体艺术

的繁荣对可持续性发展的依赖性，决定了艺术评估必须以可持续性发展为尺度。

2. 数字媒体艺术应当围绕可持续性发展反映现实价值关系

艺术评估包括两层意义：一是艺术对现实价值关系的认识与评定；二是对艺术本身价值的认识与评定。我们先来看看前者。处在世纪之交的艺术家，应当关注社会的可持续性发展，并以自己的作品推动上述发展。这就提出了围绕可持续性发展对现实价值关系加以反映的要求。

1) 人与自然的价值关系

人类社会的发展是以自然环境为依托而进行的。近代科技和生产力的进步使人拥有更大的自由，但也助长了人对于自然的优越感和君临态度。当代环保、生态等方面出现的尖锐矛盾，环境保护、生态平衡作为主题或题材进入了越来越多的作者的视野。数字化艺术作品对人与自然的价值关系的反映无疑应当顺应这一趋势，唤起人们对于水资源短缺、森林萎缩、臭氧层空洞、土地荒漠化、物种灭绝、酸雨、放射性污染等问题的关注。

2) 人与人的价值关系

人类社会要实现可持续性发展，不能不处理好人与人之间的价值关系。从纵的角度看，人类社会分化为层次复杂的群体；从横的角度看，处于同一等级的林林总总的群体彼此交往、相互依存。纵横两个维度相互交错，使得人与人之间的价值关系变得相当复杂。以可持续性发展为主题的作品，不能不接触到诸如此类的现实纠葛。站在时代的高度来激浊扬清，是艺术家们的使命。

3) 主我与客我的价值关系

最难的事情莫过于战胜人类自己。可持续性发展不仅牵涉人与自然、人与人的关系，而且还牵涉人自身的存在方式和形态，牵涉主我与客我的价值关系。自从有了机器之后，人类就拿自己和机器作比较；当机器本身由动力机、操作机发展到控制机之后，作为主我的人进一步拿大脑和计算机作比较，由此发现了自己身上的许多缺陷，并力求加以改造。不论是生物科学家，还是物理科学家，都用人在这方面进行实验。自从人猿相别之后，人类并没有停止自身的发展，这是毫无疑问的。但是，目前人类进化正由自然进化转为人为进化。由此，一个严肃的问题摆在我们面前：人为进化本身不能以牺牲子孙后代的幸福为代价。这一问题应置于关注可持续性发展的艺术家的视野之内。

3. 数字媒体艺术自身价值应以可持续性发展为尺度来衡量

可持续性发展体现了人类长远的、共同的、根本的需要，因此，它完全可以作为衡量数字媒体艺术价值的尺度。为了实现数字媒体艺术的社会价值，应当注意以下三个问题。

1) 数字媒体艺术应努力发挥自身的预测功能

艺术预测更多地依靠非理性的直觉和幻想。科学预测更关心发展的必然性，在寻找发展道路时更多地注意经济上的可行性；艺术预测更关心发展对于人类自身所具有的意义(价值)，在探寻发展途径时更多地考虑人们的心理承受能力。显然，艺术预测和科学预测各有各的长处。只有把两者有机结合起来，才能加深对社会发展规律的认识，有力地推动科技进步。因此，数字媒体艺术应努力发挥自身的预测功能，为社会可持续性发展服务。

2) 数字媒体艺术应努力实现自身的可持续性发展

这一目标具体化为以下三个环节：一是艺术计划评估；二是活动效率评估。在艺术计划已经制订、正在实施的过程中，应该及时检查艺术活动的进度、艺术资源的利用情况，以避免浪费；三是实际效益评估。在艺术活动完成之后，对艺术作品所产生的社会效果必须进行调查研究与实际效益评估。

3) 数字媒体艺术应努力提高公众对可持续性发展的自觉性

可持续性发展需要一代代人前赴后继的努力。当前，最重要的任务之一是提高公众对可持续性发展的认识，数字媒体艺术是当前影响大众最有力的手段之一。通过数字媒体艺术所进行的宣传应使公众关注可持续性发展所涉及的种种问题，如适度的经济增长与消除贫困、科学利用自然资源与维护生态平衡、控制人口增长与开发人力资源、推动科技进步与满足社会成员的多种需求等，从而为人类走向未来做好必要的思想准备。

3.3　全球化与数字媒体艺术

全球化导源于不同国家、民族之间相互交往的日益频繁，是原先被各种自然和人为的障碍阻隔的人类社会各部分日益一体化的结果。电子媒体和数字媒体艺术所享有的历史地位、所发挥的社会功能和全球化的进程息息相关。

全球化并不是今日突然冒出来的现象，而是世界各民族逐渐走向融合的历史过程。在这一过程中，我们可以清楚地看到交通条件的改善、通信技术的发达乃至于语言障碍的扫除所起的作用。

全球冲突和竞争在发展，交流与合作也在发展。20 世纪下半叶展开的信息革命，不但正在逐渐改变人类竞争的势态，而且正使人类的合作登上一个新台阶。

促成全球化再兴的因素，最重要的是信息革命的影响。第一次信息革命，以计算机问世为标志，迄今已有半个多世纪。第二次信息革命目前正方兴未艾。它的里程碑是计算机的网络化与多媒体化、信息高速公路的建设。微波通信、卫星通信、光纤通信等一系列新技术的问世，使世界各地的人们得以空前方便地进行联系。四通八达的计算机网络为国际电子商务开拓了十分诱人的前景，并且促成了虚拟企业的建成。从国家信息基础设施(National Information Infrastructure，NII)到全球信息基础设施(Global Information Infrastructure，GII)，各国的信息网络正日益走向一体化。最新一份报告显示，截至 2021 年 1 月，全球手机用户数量为 52.2 亿，互联网用户数量为 46.6 亿，而社交媒体用户数量为 42 亿。据联合国报告称，这一数字目前正以每年 1% 的速度增长。这意味着自 2020 年年初以来，全球人口总数增加了 8000 多万人。截至 2021 年 6 月，我国网民规模达到 10.11 亿人，互联网普及率达到 71.6%，数字技术已经融入到教育、医疗等日常生活中。目前，中国在线教育用户、在线医疗用户规模分别为 3.25 亿人和 2.39 亿人。截至 2020 年年底，全国互联网医院达 1004 家，同时，智慧城市也进入全面发展阶段。

人类进入数字化时代以前，文学在以艺术为媒介的交往中处于支配地位。文学本质上是语

言的艺术，语言方面的障碍毫无疑问妨碍了交往所能达到的广度和深度。以影像见长的电影艺术首先打破了文学在交往上所曾创造的记录，幽默片大师卓别林的作品便在全世界不胫而走。计算机国际互联网络虽然还远远没有显示其潜能，但它作为一种文化媒体的地位业已为人们所公认，网上艺术超越了国界，实现了空间上的"天涯若比邻"。而且，网上信息的流动不像广播电视那样受制于一定的节目时刻表，这无疑将大大方便全球性的资源共享，能为增进各国人民的相互了解作出更大的贡献。

大致来说，全球化主要有以下六个方面的含义：人口一体化，经济一体化，知识一体化，规范一体化，意向一体化，理想一体化。毋庸置疑，全球化的趋势在 21 世纪还将进行下去。

关于全球化对数字媒体艺术的影响，可以从以下六个方面来认识。

(1) 由来自不同民族、不同国家的艺术主体联合制作艺术作品。

(2) 数字媒体艺术的传播，将越来越多地利用全球信息基础设施(GII)。

(3) 数字化艺术的生产和加工，将越来越多在"虚拟企业"中进行。这种企业的员工之间的联系，是通过网上进行的。

(4) 边缘人在艺术对象中占有越来越重要的位置。

(5) 有必要不断调整和制定新的艺术法规，以协调围绕数字媒体艺术跨文化传播而产生的越来越复杂的国际关系。

(6) 对数字媒体艺术创作、传播和鉴赏所施加的国家干预将越来越困难，目前因特网上信息流动的特征，已经显示出了这一点。

全球化是一种不可逆转的历史进程，它关系到人类的未来。艺术富于情感性，数字媒体艺术也不例外。因此，数字媒体艺术不但从理智上打动人们，而且从情感上唤起大家的共鸣。就此而言，数字媒体艺术是无国界的，必定能在 21 世纪中为推动全球化起重大作用。具体地说，数字媒体艺术所能起的作用主要有以下几个层次。

(1) 加深不同国家和民族之间的相互了解。数字媒体艺术可以深入、生动、细腻地揭示人们复杂的心态，传统艺术通常只能靠亲身传播或以硬载体为依托的传播，因此，在时效和范围上颇有不足。在这方面，数字化艺术占有很大的优势。

(2) 沟通不同国家和民族之间的感情。以情动人，本来就是艺术的基本特征。由于超越了现实的功利关系，艺术较易唤起公众的共鸣，数字媒体艺术自然也有这种作用。

(3) 在一定程度上化解不同国家和民族之间的冲突。能否增进理解、沟通情感、化解冲突，很大程度上取决于艺术作品的性质，最重要的是它的倾向性。

本 章 小 结

本章首先介绍了知识经济与数字媒体艺术的相互作用，包括经济模式对数字媒体艺术的影响以及知识经济在艺术流通中的作用，然后介绍可持续发展与数字媒体艺术的关系，最后介绍全球化对数字媒体艺术的影响。

课 程 思 政

　　数字媒体艺术教育以艺术陶冶情操，培养对于美的感知能力。对于数字媒体艺术专业的学生而言，除了需要完成规定的课程内容，还需要进行一定的美术类创作，以提高自身审美与实践能力。数字媒体艺术教师需要引导学生创作出具有独特思想的优秀艺术作品，而艺术与思政在教育理念上有诸多契合之处，教师也可以将二者结合，以培养学生积极向上的内在精神品格。大学是学生思想成熟的关键时期，学生会逐渐形成不可逆的人格，因此在这一阶段对大学生进行爱国教育培养尤为重要。课程思政主要指"思想政治教育施教主体在各类课程教学过程中有意识、有计划、有目的地设计教学环节，营造教育氛围，以间接、内隐的方式将施教主体所认可、倡导的道德规范、思想认识和政治观念有机融入教学过程，并最终传递给思想政治教育的受教主体，使后者成为符合国家发展要求的合格人才的教育教学理念"。

思考练习题

一、填空题

　　1. 可持续性发展体现了人类_____、_____、_____需要，因此，它完全可以作为衡量_____的尺度。

　　2. 数字媒体艺术的繁荣并不是无条件的，它有赖于_____、_____和整个艺术事业的_____发展。

　　3. 科技进步固然提高了_____、丰富了人类的_____生活，但也带来了_____、_____、_____等弊端。

二、选择题

全球化主要的含义(　　)。

　　A. 人口一体化，经济一体化，知识一体化，规范一体化，意向一体化，理想一体化

　　B. 科学利用自然资源与维护生态平衡、控制人口增长与开发人力资源

　　C. 是世界各民族逐渐走向融合的历史过程

　　D. 数字媒体艺术是无国界的

三、简答题

1. 艺术评估包括哪两层意义？

2. 为了实现数字媒体艺术的社会价值，应当注意哪三个问题？

3. 数字媒体艺术的作用主要有哪几个层次？

第4章

数字媒体艺术的视觉原理

学习目标

- 清晰地梳理出数字媒体艺术的美学思想来源
- 了解数字媒体艺术的各种原理

4.1 数字媒体艺术的美学原理

4.1.1 视觉形式美的基本法则

人类在长期的审美实践活动中，不仅熟悉和掌握了各种形式因素的特性，并对它们进行了研究，总结出多种形式美的法则。多种形式美的法则之间既有区别又有密切联系，但也不是固定不变的，都有一个从简单到复杂、从低级到高级的发展过程。

(1) 多样统一是形式美的总规律。其他的形式美规律都要统一在这个总规律下面，它是形式法则的高级形式。多样统一是指形式组合的各部分之间要有一个共同的结构形式和节奏，使人感到整个艺术作品内部既有变化和差异，又是一个统一的整体。它也指多样化的形式美法则在美的创造中综合统一的运用。

事物的多样性符合现实生活的矛盾构成状态，与人们的心理机制相吻合——统一才能达成和谐，而和谐则是形式美的最高要求。多样统一是一切优秀艺术作品必须遵循的一个共同准则，它是形式美的基本规律，符合艺术美学的辩证法。

(2) 多样统一体现了自然界对立统一的规律。整个宇宙就是一个多样统一的和谐的整体。多样体现了事物个性的千差万别，统一体现了各个艺术作品都是由多个既有区别又有内在联系的部分组成的。只有按照一定的规律把它们组合成既有变化又有秩序的一个整体，才能有机统一地唤起人们的美感。

(3) 多样统一的和谐美，是艺术美的关键。它要求将多种因素有机地组合在一起，既不杂乱，又不单调，使人感到既丰富多样、活泼，而又有秩序。

作为形式美的基本法则，多样统一贯穿于其他派生的形式规律中，主从、均衡、对比、韵律、比例等这些形式法则都是多样统一在某一方面的体现。

形式美的主要法则简述如下。

1．主从与重点

任何艺术上的感受都必须具有统一性，这早已是一条公认的艺术原则。为了加强艺术作品整体的完整统一性，各组成部分应该有主与从的区别、重点与一般的区别。一个完整形态的构成，必然在整体上表现为主导与从属，并由此派生出整体与局部的关系。任何一件作品其构成整体的多个局部之间必须有机联系，作品的美感是从统一整体的效果中感受到的。

主从关系是整体与局部之间的法则。戏曲中的主要角色和次要角色，小说和电影中的主要人物和次要人物，画面的主体部分和非主体部分，色彩的主色调和非主色调，线条的主线和非主线都有这样的主宾关系。表现在数字媒体艺术形式中的主题与副主题，主体形象与陪衬形象，重点与一般等，都应该按照一定的主从关系进行处理。不然各部分不分主次，同等对待，或者竞相突出自己，都会破坏整体的完整统一性，会流于松散、单调、杂乱。

重点是指在设计中有意识地突出和强调其中某个部分或要素，使其成为整体中最能产生视觉吸引力的"兴趣中心"，其余部分明显处于从属地位，从而达到了主从分明，完整统一。

在我们见到的许多设计作品中,最常见的通病是缺少统一,设计上没有主从与重点的观念,画面上没有中心,一些次要部分对于主要部分缺少适当的从属关系,虽然画面安排得整齐,很有秩序性,却使人感到平淡无奇,缺乏有机的统一性。

2. 对称与均衡

所谓均衡是指在特定空间范围内,形式诸要素之间保持视觉上力的平衡关系。在视觉艺术中,均衡是任何观赏对象中都存在的特性,在审美上使人产生了视觉平衡心理,得到审美上的满足,审美中的均衡观念是人们从经验中积累形成的。

均衡有两种基本形式,一种是静态均衡形式,另一种是动态均衡形式。

(1) 静态均衡即我们常说的对称,本身体现出一种严格的制约关系,对称是指画面中轴线两侧的形态,均同形而相对时,则称为左右对称形。以点作为对称中心,把图形沿着一个中心作环绕布局时,成为辐射之形状,称为辐射对称形。

对称的现象,在自然界从动物、植物到抽象的图案构成里均可找到。人体、走兽、昆虫等都是左右对称;圆、车轮、雪花等都是辐射对称。

对称之构成能表达秩序、安静和稳定、庄重与威严等心理感觉,并能给人以美感。古希腊美学家曾指出:"身体美确实在于各部分之间的比例对称。"说明了人体美的基础之一在于对称。

(2) 尽管对称的形式自然就是均衡的,但是人们并不满足于这一形式,常用轻巧灵活的对称形式来保持均衡,这就是我们通常说的动态的均衡。

均衡,是指不等质和不等量的形态求得非对称形式,它是对称的变体,在静中倾向于动。均衡是与对称相比较不以中轴来配置的另一种形式格局。视觉设计美学上的均衡,是由形状、色彩、位置与面积决定的,利用虚实气势达到呼应和谐一致的效果,造成视觉上的均衡。比之于对称在心理上偏于严谨和理性,均衡则在心理上偏于灵活和感性,具有动态感,应用于设计可以带来构成的无限变化,开拓了表现领域。

具有良好均衡性的设计作品,必须在均衡中心上予以某种强调,使人的视觉在它上面停留下来,引起一种满足和安定的愉悦感,产生明显的吸引作用,这点已成为许多优秀的视觉艺术设计作品取得成功的诀窍。

3. 对比与和谐

对比与和谐反映了矛盾的两种状态,对比是在差异中趋向于"异"(对立),和谐是在差异中倾向于"同"(一致)。对比是设计构成要素的差异和分离,是表达物象的基本手段,能使物象产生富有活力的生动效果,使人兴奋,提高视觉力度。

对比,是对差异性的强调,是利用多种因素的互比互衬来达到量感、虚实感和方向感的表现力,如形的大小、方圆,线条的曲直、粗细、疏密,空间的大小、色彩的明暗、冷暖对比等,都能活跃画面,吸引视线。

对比基本上可以归纳为形式的对比和感觉的对比两个方面。

(1) 形式上的对比以大小、明暗、曲直、粗细、强弱、多少等对照来加强视觉效果。对比的画面效果鲜明、刺激、响亮、力度感强。

(2) 感觉上的对比，是指心理和生理上的感受，多从动静、软硬、轻重、刚柔、快慢等方面给人以各种质感和快感的深刻印象。

和谐是表现形式之间的协调性，从差异中达到统一的重要方法，是构成要素的一致和协调。和谐，是近似性的强调，是使两种以上的要素相互具有共性，形成视觉上的统一效果。和谐是综合了对称、均衡、比例等美的要素，从变化中求统一，很巧妙地构成要素的调和，能满足人们心理潜在的对秩序的追求。

和谐可以从画面的类似性组织而获得，如大小的类似性、形态的类似性、色彩的类似性、位置的类似性、方向的类似性、速度的类似性等。

对比是把两个极不相同的东西并列，使人感到鲜明、醒目、振奋、活跃。和谐是把两个相似的东西并列，和谐使人感到融合、协调，在变化中保持一致。

对比与和谐是相对的，是对立统一的艺术手段，不是简单数值上的差异，而是以人的视觉感受为依据。它们相辅相成，过分的对比会造成强烈、刺激；而过分的和谐又会造成平庸、单调，在设计运用中要注意对比与和谐的适度，要求鲜明而不刺激，调和而不平淡。从形式构图上讲，对比要求集中，多体现在画面主体和特别强调的点、线和小的块面上，和谐则体现在画面的整体照应之中。

任何视觉艺术设计都需要一定量的变化，画面如果由同质要素的部分构成，就容易得到既对比而且又有秩序之美，但有单调、呆板之感，画面如果由许多对比要素所构成，又容易杂乱、不协调。假如，画面是由类似要素的许多部分所构成，也就是说，在大部分调和中有小部分对比或不协调，就容易得到既有秩序又有变化之美，产生既和谐又对比的效果。

4. 节奏与韵律

节奏与韵律是指运动过程中有秩序的连续。构成节奏有两个重要关系：一是时间关系，指运动过程；二是力的关系，指强弱的变化。韵律是任何物体的诸元素构成系统重复的一种表现，是使任何一系列大体上并不相连贯的感受获得规律化的手法之一。诗歌、音乐的起源和人类本能地爱好节奏与和谐有密切的关系，这是以往一些美学家的看法，亚里士多德认为"爱好节奏和谐之类的美的形式是人类生来就有的自然倾向"。

节奏是韵律形式的纯化，韵律是节奏形式的深化，节奏富于理性，而韵律则富于感性。

构成要素作长短、强弱的周期性变化产生节奏。最单纯的节奏是重复，节奏带有机械的美，韵律则不是简单的重复，它是有一定变化的相互交替，是情调在节奏中的融合，能在整体中产生不寻常的美感，所以歌德说："美丽属于韵律。"

韵律是构成要素连续反复所造成的抑扬调子，具有感情的因素，韵律能给人以情趣，满足人的精神享受，它在造型中的重要作用是能使形式产生情趣，具有抒情意味。韵律能增强设计作品的感情因素和感染力，引起共鸣，产生美感，开阔艺术的表现力。

5. 比例与尺度

比例作为形式美的一个重要法则，自古以来就受到人们广泛的重视。它指一件事物整体与局部及局部与局部之间的关系，一切造型艺术都存在比例是否和谐的问题。和谐的比例可以引

起人们的美感，使总的组合有明显理想的艺术表现力。"比例美"早在公元前 6 世纪就被古希腊哲学家毕达哥拉斯发现，他认为美就是由一定数量关系构成的和谐。我国古代宋玉所说"增之一分则太长，减之一分则太短"也是指的比例关系。文艺复兴时期的画家认为"美感完全建立在各部分之间的神圣比例关系上"，因此十分重视比例的运用。如何获得美的比例，从古到今，不少人作了可贵的探索。

比例是指整体与局部之间的匀称关系，是构成要素各部分之间的匀称性，对称和谐同时能满足理性与眼睛的要求，它是艺术美的结构基础。事物的美好构成都有适度的比例与尺度，即构成事物的各部分之间、部分与整体之间的关系要符合比例。

比例美是人们的视觉感受，它是数学中的比数关系。

有几种理想的比例，最典型的是著名的"黄金比"，古希腊人认为它是最美的比例，它被广泛地应用于建筑、绘画和各种实用艺术领域，用"黄金比"构成的形态，部分与部分、部分与整体之间保持一种紧密的关系。

所谓"黄金比"即大小(长宽)的比例等于大和小之和与大者之间的比例，列为公式是 A：$B=(A+B)$：A，实际上大约是 5：3，现代一般书籍、杂志、报纸多采用这种比例。

"黄金比"本身之所以美，是由于体现了变化统一的法则，但黄金比远不能包括多类形式所需要的比例关系，但却启发了我们对形式美的认识。

"黄金比"的基本求法是把一条线分成大小两段，小段的线与大段的线之长度比等于大线段与全条线之比。用几何画法：先作 ABCD 之正方形，求正方形一边 BC 的中点 M，以 AM 为半径，M 为圆心画一圆弧，与 BC 的延线相交于 F，后作矩形 FCDE，这时 DC：DE 就是 1：0.618，则 AE：AD 也是 1：0.618。

此外，人们常用的比例还有 1：2，2：3，3：4 和 5：9 等，作为形式美的表现，这些比数概念具有很好的表现力和明确的性格特征。

尺度是对象的整体与局部及人的生理或人所习见的某些特定标准之间的大小关系，即一切设计要从视觉上符合人的视觉心理。

6．空白的设置和运用

在设计画面的构成中有着不可忽略的重要作用，是进行艺术表现的重要手段，它能缓和画面的紧张及复杂性，打破沉闷和闭塞，唤起联想，利于组织严密和突出主题，加强对比，达到画面的均衡，着意处理的空白，留下了艺术想象的天地，增加了画面的灵性与气韵。

设计中把要强调、突出、给人强烈印象的构成要素的周围留下空白，就能扩大和提高视觉效果，同时利于视线流动，破除沉闷感，还要看到空白在画面的虚实处理中的特殊作用。

虚实作为一种表现形式，是为深化主题服务的。画面构成中必须有虚有实、虚实呼应。视觉艺术设计画面的主题形象要"实"，陪体和背景要"虚"，"虚"是为了突出"实"，应该藏虚露实、宾虚主实，不能平均主义地处理，要人胆地运用虚实对比，突出主题，烘托情趣，巧妙地使画面实中有虚、虚中有实，造成新颖独特的构成效果，加强画面的感染力。

7. 画面的空间设计

不少的业主，为了不浪费用金钱买来的版面，总想把版面"充分利用"，总想把文字、图像安排得满满的，认为设计画面留有空间是一种浪费。殊不知，这种庞杂堵塞的构图往往使人望而生畏，留不下一点印象，空间在构图上有着不可忽视的作用，这种构图上的"少"，却是效果上的"多"。它能引起人们的注意，使人产生兴趣，给人留下深刻的印象，从而也最大限度地达到传播的目的，这些画面的空白，不是难能而可贵吗？

"将欲之虚灭，必先以充实；将欲幽邃，必先之以显爽。"(《清·芥舟学画篇》)数字媒体艺术的空间之可贵，正因为它体现了数字化艺术语言中相辅相成的道理。正如简练不是简陋，单纯不是单调，同样，空间绝不是空洞，只是以少胜多，以一当十，是此时"无声胜有声"的美学原则在设计中的具体体现。

研究形式美法则的重要意义在于把这些形式美的法则灵活地运用到视觉设计艺术中去，以便使形式能更好地表达视觉艺术的内容，获得美的艺术形式与美的内容高度统一的效果。

4.1.2 科学理论的"美学"价值

人们通常说科学的本质是逻辑思维，而伟大的科学家都强调想象力是科学发现过程的有机部分。科学理论需要经过长时间的发展，在这个过程中美学考虑起着关键的作用。亚里士多德在《物理学》中，牛顿在《光学》中都将自己的探究描述为对逻辑美的追求。我国著名数学家陈省身教授指出："伟大的数学天才高斯(Gauss)，在数学老师出的麻烦问题 $1+2+3+4+\cdots+99$ 时，灵机一动，从两侧对称的两个数相加，很快算出答案 5050。数学中这种暗含的规律显示出数学的美，以一种简便的规则揭示了宇宙的奥秘。虽然这种美不像自然现象中的东西那样很容易用眼睛看出来，但它却是存在的。数学中的数字、符号、定理、公理、函数、对数、微积分、几何等一些结果、推论、公式、方程都蕴含着美。这种奇妙的美，不仅让数学家，也让物理学家等真正的科学家所感动，如常数'π'就是来源于一个圆的周长除以它的直径。这样一种奇妙的数字关系，就像一幅美丽的图画，如果不能体会到它的美，是当不成数学家的。"正如 1930 年爱因斯坦说道："我认为广义相对论主要意义不在于它预言了一些微弱的观测效应，而是在于它的理论基础和构造的简单性。"也就是说，根据数学知识而构建起来的一些精致的"美"的理论物理模型，它们的"正确"性很大程度上由它们内在的数学简单性和统一性所保证。这也正是"数学之美"。数学的美还体现在几何学的比例、对称、均衡、和谐、完整和变异性等。例如 1956 年美国物理学家利用泡箱测定的基本粒子的运动轨迹。当由高能量加速器将微粒子射入泡箱液体后，电子、中子等基本粒子相互碰撞就形成了多姿多彩、美轮美奂的螺旋形飞行轨迹。

德国诗人诺瓦利(Novalis)说："纯数学是一门科学，同时也是一门艺术。"我国数学家徐利治说："古今中外的杰出数学家和科学家都莫不高度赞赏并应用了数学科学中的美学方法。"数学的简洁性并不是指数学内容本身简单，而是指数学表达形式和数学理论体系的结构简洁。简洁性和逻辑严密性是科学家所追求的科学理论的美学价值。关于逻辑性，爱因斯坦有另外一段深刻的分析，他说："科学家的目的是要得到关于自然界的一个逻辑上前后一贯的摹写，逻

辑之对于他，有如比例和透视规律之对于画家一样。而且我同意昂利、彭加勒相信科学是值得追求的，因为它揭示了自然界的美。"数学家对简洁性和逻辑性有超人的天赋，早在两千多年前的雅典，欧几里得就创造出简洁的几何公式及演绎逻辑法，完成了举世闻名的《几何原本》，它的优美和逻辑力量是人类智慧的结晶。两千多年后希尔伯特又完美漂亮地把欧几里得几何学整理为从公理体系出发的纯演绎系统，他在 1900 年的世界数学大会上提出了 23 个著名的数学问题，甚至大胆建议用数学的公理化方法去演绎出全部的物理学。他的眼光和洞察力使人惊叹，他相信数学中的美蕴含在它的简洁性和逻辑系统中，因为"数学是一个不可分割的有机整体，它的生命力正是在于各个部分之间的联系及它们的和谐"。

简洁性和逻辑性同样也是物理学家追求的，相对论就是用光速不变原理和相对性原理，构造出的一个公理化的演绎体系，从而推演出同时的相对性，运动物体的空间收缩和时间变慢，质量增加效应等。狭义相对论原始论文的题目是"论运动物体的电动力学"，它使麦克斯韦方程在洛伦兹变换下，具有相对论性的不变性，如果同样要求牛顿力学在洛伦兹变换下也具有不变性，就是抛弃牛顿的绝对时空观，引入同时的相对性，从而修改能量与动量的表述形式，得出惊人的简洁的质能公式 $E = mc^2$，这里 E 是物质的能量，m 是质量，c 是光速。它所表现的自然奥秘竟如此简洁和震撼人心，所产生的美感也是科学家们意想不到的。

人们通常说艺术家是感性的，艺术思维是直觉和情感的表达。而伟大的艺术家在创作中经常将遵守规则置于美学考虑之上。印象派画家马蒂斯(Matisse)创作大幅作品时，就像科学家推演假说，对每一个形式，每一个色块都进行严密的推敲：当每一个部分找到了合理的关系时，从这一刻起，多加一根线就得重画整幅作品。印象派画家梵高(Van Gogh)通常被视为缺乏理性、单凭主观性的典型艺术家，但在一封致他弟弟的信中，他描述了创作的过程，读后使人们感到他的创作过程犹如数学家的精密演算："……不要认为我愿意故意拼命工作，使自己进入一个发狂的状态。相反，请记住，我被一个复杂的演算所吸引，演算导致了一幅幅快速挥就的画作的迅速产生，不过，这都是事先经过精心计算的。"布拉克(Braque)的一句话，可概括梵高的精神：我热爱法则，法则可以纠正情感。

上述事实说明科学与艺术中普遍存在的"美的规则"，可以说是艺术家和科学家共用的哲学。科学家和艺术家都重视美与规则。艺术家需要利用科学手段更好地通过艺术表达自己的情感，而科学家需要借助艺术创造有机的模式去说明世界。艺术与科学合力征服新的观念，它们常常运用相同的题材达到相同的目的。创造思想与创造形式造就艺术家与科学家，探究宇宙的奥秘是他们共同的目标。他们所用的媒介不同，但在平行的探索之路上，他们互相启发，相得益彰。

4.1.3　数字媒体艺术的美学溯源

对于数字媒体艺术和科学与艺术发展历史的渊源，人们也需要从历史文化角度作进一步探讨。一些学者和专家认为数字媒体艺术的美学思维主要受到来自以下几个方面的影响，即蒙德里安(Mondrian)、康定斯基(Kandinsky)的抽象主义艺术、包豪斯的工业设计思想、杜尚的达达主义艺术和反理性艺术、20 世纪五六十年代动力艺术和光效应艺术、20 世纪 70 年代的录像

装置艺术(Video Art)。此外，以艺术家安迪·沃霍尔和劳申伯格为代表的波普艺术，以达利、马格丽特为代表的超现实主义，以现代版画艺术大师埃舍尔(Escher)为代表的"科学观念绘画"均和现代数字媒体艺术的表现和思维方式存在密切的逻辑联系。

从更长期的西方艺术史考察，计算机作为一种新视觉媒介而引起的视觉艺术的革命，这种现象在视觉媒介和科学技术发展史上并不鲜见。技术变革在历史上曾极大地影响当时人们的艺术观念和绘画手段。艺术运动往往是与科学上的革命联系在一起，如文艺复兴时期解剖学、几何透视学及明暗法与达·芬奇的写实主义绘画、开普勒的行星运动定律与巴洛克艺术的椭圆结构、牛顿的物理光学实验与荷兰内景画的光线处理、量子论与印象派画家修拉(Seurat)的点彩技法、爱因斯坦相对论与现代艺术鼻祖塞尚(Cezanne)的空间观念等。为了进一步探讨关于数字媒体艺术的美学和科学思维的来源，本章将通过对于西方科学艺术观念的形成和发展、西方艺术运动和科学革命的联系，以及技术媒介对视觉艺术的影响进行考察，涉及的主题如下。

(1) 从人类历史上看，数学的审美观可追溯到毕达哥拉斯、柏拉图、丢勒、达·芬奇以及其他文艺复兴时期的艺术家，古典美以完整和秩序为核心。人类历史上最早将数学、几何学和审美经验相联系的当属古希腊哲学家毕达哥拉斯(Pythagoras)和柏拉图(Plato)等人对数学和形式美学的研究。毕达哥拉斯认为数学的法则和比例(如黄金分割比、金字塔结构的宇宙)是理解美的钥匙。柏拉图则把形式美的本质看作秩序、比例、和谐。16 世纪，修士卢卡·帕西奥里在其专著《神圣比例》里提出：从微观上讲，人体包含了世界万物之美的公式，所有度量及其单位都可以在人体找到根源，我们可以发现所有的上帝用来揭示自然界内在奥妙的比率和比例。列奥纳多·达·芬奇给这本书画了著名插图，如图 4-1 所示。

图 4-1　《神奇比例》著名插图

达·芬奇的艺术是科学家的艺术，或者说他的科学是艺术家的科学。在达·芬奇的时代，人们把他看作艺术与科学杂交出的怪人，而达·芬奇认为自己的最大的成就不是绘画艺术，而是在他的科学创造上，他与文艺复兴时期的许多艺术家一样，对几何学充满兴趣，他研究地理、生物、力学、化学、气象学等自然科学，并养成了科学观察记录和反复研究精密仪器的基本原理的习惯。他的上千张素描，不仅是优秀的艺术杰作，也是他对所描绘的自然对象的一种科学观察的记录。达·芬奇无疑是人类历史上第一位将科学和艺术完美结合的典范。

(2) 19 世纪科学和技术的进步大大拓展了人类的视野。特别是 1839 年摄影术的诞生和 1895 年电影放映术的出现代表了科学技术介入传统艺术领域产生的深刻的历史变革。由此，视觉艺术开始反思传统美学所代表的时空观和审美观，开始探索客观世界以外的艺术表现和心灵之旅。工业革命的机器轰鸣带来的新的美学观，第一次世界大战的残酷现实更使得艺术家们开始思索人性的本质和艺术的价值。宗教式的视觉艺术大厦开始出现裂缝，而西方现代艺术的观念如"印象""感觉""运动""立体""超现实"和"反理性"等则开始萌芽。科学技术和艺术的关系更为密切。因此，理解数字媒体艺术更需要了解西方现代主义和后现代主义美学思想，包括达达主义艺术、超现实主义艺术、视错觉艺术、动力艺术、光效应艺术、波普艺术和录像装置艺术等。

(3) 设计(主要是指工业设计)常被人们视作科学与艺术的"结晶"，也被看作连接生产与审美的"桥梁"。换言之，设计是文化的一部分，同时也是文化本身的设计者，它在设计文化的同时设计自身。工业设计是一种为满足人类自身不断增长的物质生活和精神生活双重需求而进行的创造性劳动。随着现代科学技术的迅速发展、技术与艺术的结合，不断地创造和发明了一系列新的工业产品。这些产品不但解决了人类生产劳动和生活中的许多难题，大大地改善了人类的生活条件和生活质量，而且能够引导人们步入新的生活方式。工业设计和当代数字媒体艺术有着密不可分的联系。考察设计的发展历史可以使人们更清晰地理解科学和艺术的结合之路，理解数字媒体艺术作为设计和造型艺术的一个分支所具有的历史传承的轨迹。

4.2　数字媒体艺术中的知觉原理

4.2.1　数字媒体艺术的认知原理

1. 知觉的一般特点

人类的知觉具有一定的规律，早在 20 世纪初，心理学家们就开始了这项研究工作，如在建筑设计、商品包装设计等方面运用人类视知觉规律产生了很好的艺术效果与经济效益。不同的知觉具有不同的规律，下面先讨论一下知觉特点及对视觉艺术设计的影响。

人们通过感官得到了外部世界的信息，这些信息经过头脑的加工(综合与解释)，产生了反映事物整体的心理现象，这就是知觉。换句话说，知觉是客观事物直接作用于感官，而在头脑中产生的对事物整体的反映。

知觉与感觉一样，是事物直接作用于感觉器官产生的，同属于对现实的感性反映形式。离

开了事物对感官的直接作用，既没有感觉，也没有知觉。

知觉以感觉作基础，但它不是个别感觉成分的简单总和。知觉包含了按一定方式来整合个别感觉成分的作用，形成一定的结构，并根据个体的经验来解释由感觉提供的信息。它比个别感觉的简单相加要复杂得多，也丰富得多。在实际生活中，人们都以知觉形式来反映事物。

知觉依赖于感知的主体，即具体的、活生生的人，而不是孤立的眼睛、耳朵和鼻子这些感觉器官。知觉者对事物的态度、需要、兴趣和爱好，以及对活动的预先准备状态和期待，知觉者的一般知识经验，人的个性特点以及人的记忆系统中已经存储的信息，等等，都在一定程度影响到知觉的过程和结果。

根据产生知觉时起主导作用的感官的特性，可以把知觉分成视知觉、听知觉、触知觉、嗅知觉、味知觉，等等。例如，对物体的形状、大小、距离和运动知觉属于视知觉，对声音的方向、节奏、韵律的知觉属于听知觉。在这些知觉中，除了起主导作用的感官以外，还有其他感觉成分参加。

根据人脑所反映的事物特性，可以把知觉分成空间知觉、时间知觉和运动知觉。空间知觉反映物体的大小、形状、方位和距离；时间知觉反映事物的延续性和顺序性；运动知觉反映物体在空间的位移等。知觉的一种特殊形态叫错觉，人在出现错觉时，知觉的反映与事物的客观情况不相符合。

2．知觉组合与数字媒体艺术

格式塔心理学派对知觉问题做了大量的研究，他们提出了许多知觉的组合原理，这些组合原理对于视觉艺术设计有一定的参考价值。

1) 图形和背景

人们具有把知觉到的各种刺激组合为图形和背景关系的倾向，其中图形是知觉的主体，它是封闭的，是突出在前面的，因而常被人们清楚地知觉到，而背景则是模糊的、朦胧的，为次要的知觉对象。例如，在画面上想使观众对某一建筑物获得高大的印象，通常总是要在它的底下衬托以行人、汽车等，使其比例悬殊，从而产生对比的效果。现在设计中大量采用的白字黑底，白底黑字的设计，就是为了突出图形，防止图形与背景产生混乱。

2) 相邻性

视觉版面上物体间其他条件相同时，在空间上彼此接近的部分，容易组成图形。版面文字编排的形式最能说明该问题。一段文案，行距大于字距，是正常的编排方式，读者阅读起来方便。如果行距小于字距，就会带来阅读困难，因为读者往往会把横向的排列错看成竖排。在设计中应注意这一点，相互关联的，或相同内容的信息在空间上必须接近，否则容易给读者造成混乱。

3) 接近性

受众具有自动组合信息的能力，能把视野中相似的成分组成图形，能对邻近的相关刺激形成一种初步印象。例如，"雀巢"咖啡的广告，一对俊俏男女在豪华、温馨的房间里喝咖啡，房间里播放着浪漫、轻柔的音乐。这个广告设计利用相似性原则，把咖啡、音乐联系起来，使人联想到谈情说爱、联想到温馨的家，从而激发消费者的购买动机。

4) 封闭性

人们是具有闭锁需要的。他们遇到不完全的刺激时，会有意无意地补充其中缺失部分，把它作为一个整体识别。封闭原则在视觉设计表现中得到了广泛的运用，设计出不完全的或不完整的广告画面，使消费者自觉不自觉地填补不完全的内容，从而使不完全的内容更具吸引力进而提升记忆效果。

4.2.2　视觉传达中的错视

当知觉条件变化时，知觉印象在一定范围内保持稳定，它倾向于反映事物的真实状态和属性。知觉的这一特性对维持人的正常生存是必不可少的。但是，有时候人们也会产生各种各样的错觉，即我们的知觉不能正确地反映外界事物的特性，而出现种种歪曲。例如，墙上装有镜子的房间会使人觉得宽敞多了，一个身穿竖条衫的人会显得瘦一些等，这些都是错觉。研究错觉还有实践的意义。从消极方面讲，它有助于消除错觉对人类实践活动的不利影响。设计表现过程中，有时要利用人们的错觉达到一种艺术效果。

常见的图形错觉如下。

1．大小或长短错觉

人们对几何图形大小或线段长短的知觉，由于某种原因而出现错误，叫大小或长短错觉。

(1) 缪勒—莱耶错觉，也叫箭形错觉。有两条长度相等的直线，如果一条直线，另一条直线的两端加上向外的两条斜线，那么前者就显得比后者长得多。

(2) 潘佐错觉，也叫铁轨错觉。在两条聚合线的中间有两条等长的直线，结果一条线看上去比另一条线长些。

(3) 垂直—水平错觉。两条等长的直线，一条垂直于另一条的中点，那么垂直直线看上去比水平线要长一些。

(4) 贾斯特罗错觉。两条等长的曲线，下面一条比上面一条看上去长些。

(5) 多尔波也夫错觉。两个面积相等的圆形，一个在大圆的包围中，另一个在圆外，结果前者显小，后者显大。

2．形状和方向错觉

(1) 佐尔格错觉。一些平行线由于附加线段的影响而看成不平行的。

(2) 冯特错觉。两条平行线由于附加线段的影响，使中间变狭而两端加宽，直线好像是弯曲的。

(3) 爱因斯坦错觉。在许多环形曲线中，正方形的四边略显弯曲。

(4) 波根多夫错觉。被两条平行线切断的同一条直线，看上去不在一条直线上。

4.2.3　视觉传达与格式塔

格式塔是完形心理学说的音译，意指人有这样一种本能，善于将某些复杂的因素进行归类，

将本无联系的视觉因素组合识别和记忆。

20 世纪早期,一组受德国及美国科学研究者影响的心理学家们著书立说,发展了一些最具说服力和逻辑性的视觉观察形式(信息)的方法,其中之一就是格式塔原理。这些研究家们致力于发现我们人类是如何认知事物的,也就是说,人是如何靠大脑来接收信息的,他们的理论是他们观察与实验的结果,奠定了格式塔心理学派的基础。

格式塔心理学家们的理论认为,认知的基本因素是格式化或归类。人有一种本能,善于将某些因素归为一类而排斥他类,这种理论注重整体的研究而不只是研究各部分。一个视觉形象的各部分可以作为不同的组成部分来加以考虑、分析和审视,一个视觉对象作为整体而言并不等同于部分的总和,实际上它超过了部分的总和。格式塔的主要内容如下。

1．视觉统一

视觉统一是一个基本的设计概念,视觉统一说明了设计中各元素之间的一致性,视觉元素看起来也似乎是融合在一起的。其中存在着一种视觉上的联系、一种和谐、一种完整。格式塔原理则有效地发展了视觉统一的概念。根据格式塔原理,人们观察某个视觉形象时,是从整体出发的。

2．形象与背景

当我们在观察一个对象时,首先是把这个物体和它的背景分开,才能看见这个物体。不管看任何东西,我们观察到的物体就被称之为对象,并且总是衬托在某个背景之上。即使形象和背景是处于同一平面,形象也往往显得离观察者更近,没有背景也就没有形象,形象和背景不能同时被观察,至少应是有先后顺序的(见图 4-2)。比如一个有四对线条的图例:在这个图上我们首先看到的是几条黑色竖线,再看一会儿,就会看出是几组细线条图形。再看一会儿,就会看到几条较宽的白色图形,这些线和带状图形等都衬托在白色的背景上。看的时候,或者是先感觉到细线条,而后才意识到宽线条,这种现象又被称为模棱两可现象。

图 4-2　计算机人物头像

可以断定,越是相近的物体越有可能被归为一组,看作一个形象,要分清背景和形象并不总是轻而易举的。所有的视觉范围都有可能是模糊不清的,靠其他感觉得到的补充信息也不足以解决这样的问题。

3．不可视的图形——背景

图形、背景概念不只是限于视觉体验，它也同样适用于多种感觉的体验。当背景充满了其他声音时，我们仍可以用正常的声音与朋友交谈，这是用声音来表现形象与背景的概念。你的声音就是形象(信号)，其他的声音就是背景(噪声)。当你的手指摸过有某种肌理的物体表面时，你所感觉到的就是一种形象，告诉你某种表面肌理的信息。当你小心地从一个酒杯里吮了一点葡萄酒后，你就可以品尝出各种味道。在一个充满不同气味的房间里，你肯定会闻到较强的味道，这一点因人而异。有的人闻到的是自己最熟悉的味道，有的人闻到的是自己最不熟悉的味道。这也是将形象与背景区别开来的例子，早期的格式塔心理学家归纳了一系列的定理或规则，这些都与视觉结构有关。

视觉几乎是所有动物的生存手段，而且大多数的动物都是通过视觉来获取外界信息的，以用于寻找食物，维持生存，也是通过视觉发现敌人，逃避威胁，以求安全。但是，对于人类来说，由于人类有一种特殊的"观察"和"思考"能力，人类的视觉不仅仅是生存的手段，还是思考和丰富生活的工具。人有着最复杂的视觉系统，包括眼睛和脑的部分。

眼睛是人最重要的获取外界信息的器官，80%的外界信息是通过眼睛获取的，如果人类用视觉接收一个信息，而另一个信息是通过另一感觉器官接收的；又如果这两个信息彼此矛盾，人们所反应的一定是视觉信息。人类的视觉是可靠的接收装置，人眼不仅能通过文字来传播信息给大脑，更能直接从形象中获取信息，形象本身是通过视觉直接沟通的。视觉信息具有清晰性、形象性、吸引性、最具刺激性等特点。眼睛是光感受器，它的作用就像一架极精巧的照相机，眼球后面视网膜上的光感细胞感受光的刺激，引起神经质冲动。通过视神经传到大脑皮层，人就看到了物体的形象，视网膜中心是唯一具有敏锐分辨力的地方。由于它覆盖的面积较小，视域的其他地方则离视网膜中央越远越不清晰，观者能看见什么，取决于他如何分配注意力。阿恩海姆说过："我们总是在想要获取某件事时才真正地去观看这件事物。"观看从一开始是这样有选择的，看到不等于注意到，但如果先注意到书上有某方面需要了解的内容或书上有引人兴趣的图形，马上就会集中注意力专注看它。所以信息传递的效果如何，关键在于数化设计艺术时，我们采用的形式，运用的形象是否强烈地吸引观众的视线，能否首先作用于观者的心理，引起注意，激发兴趣。

根据格式塔心理学的理论，在数字化设计的图形形式中，蕴藏着一种引起观众视觉注意的"张力"或"力场"。这是形式的视觉力以及由此在大脑皮层产生的生理力的混合物。韦太默(Wertheimer)的格式塔心理学实验证明了这种力的存在。当视网膜刺激图式的信息到达大脑皮层时，就要受到大脑组织活动的组织，这种组织活动使视觉要素按"韦太默原则"组织起来，成为一个整体。这种组织活动产生了两种结果，一是使人看到了事物的形状，二是产生了与大脑组织过程相应的力的感受。任何组织力都有其特定的式样，正如石头扔进平静的水面会形成向外扩展的环形一样，刺激物在大脑皮层上也会激起各不相同的力的式样。

4.3　数字媒体艺术中的注意原理

注意是人们选择商品的起点。数字媒体艺术的信号，在琳琅满目的信息中，即在众多的信号中，消费者究竟接受哪些信号，往往有一个选择过程。经过选择之后，注意力就集中到那些准备接收的信号上。消费者往往注意醒目的图表、鲜明的色彩、独特的造型、新颖的形式、传神的照片、生动的文字。引起注意，是平面设计重要的手段和成功的基础，设计的效果基本上来自注视的接触效果。有了注意，然后才能谈到理解、确信的效果。若不能引起注意，设计的诱导欲望、加强记忆、导致行动的功能就无法实现。

注意是心理或意识活动对一定对象的指向和集中。人们注意对象的某一瞬间内，我们的心理活动有选择地朝向于一定的对象(将意识集中在特定的对象或概念上)，在注意时，心理活动不但指向于一定的对象，而且还集中于一定的对象。

4.3.1　注意的一般特点

注意是人的心理活动对外界一定事物的指向与集中。注意这种心理现象是普遍存在的，它与人们的一切心理活动密不可分，并伴随着人们的认识、情感、意志等心理活动而表现出来。注意有两个基本的特征：指向性和集中性。

1．注意的指向性

所谓指向性，是指人们的心理活动具有选择性，即在每一瞬间把心理活动有选择地指向于一定对象，而同时离开其余的对象。所谓指向性不仅是指离开一切与传播信息无关的事物，而且也是指对与接收无关的，甚至有碍的活动的抑制，这样，被接收内容的重点才能得到鲜明清晰的反映。

注意的指向性显示，人们的认识上具有选择性，对认识活动的客体进行有意或无意的选择，在每一瞬间，心理活动有选择地指向一定的对象，而同时离开其他对象。注意的指向性，就是把心理活动贯注于某一事物，不但是有选择地指向于一定对象，而且离开一切局外的、与被注意对象无关的东西，并且抑制了与之相争的附加活动，以全部精力来对待它，以获得对某一事物鲜明而清晰的反映。

2．注意的集中性

在同一时间内，人只能注意少数的对象，而不能注意所有的对象。集中注意的对象就能被清晰地意识到，成为注意的中心。当有意义的刺激成为注意的中心时，有关的感觉器官就会朝向它，以便更好地觉察它，把视线集中在该刺激物上，即所谓"举目凝视""心无旁骛"。集中性就是使人的心理活动只集中在少数事物上，而对其他事物视而不见、听而不闻，并以全部精力来对付被注意的某一事物，使心理活动不断深入下去。

能够引起消费者注意的因素有客观和主观两个方面。前者是指新奇的、相对突出的、运动

变化的刺激物及其对消费者感官的刺激。例如,新奇的商品、服装店里身着时装的活动模特对顾客的刺激就能吸引他们的注意。后者是指消费者已具备了购买商品的需要、愿望、动机以及对于某些商品的兴趣,就可能促成他们对于某些商品及其有关事物的注意。

4.3.2　注意的两种形式

由于引起注意的因素不同,结果导致消费者对商品的注意方式也不同,形成两种不同的注意形式,即无意注意和有意注意。

1．无意注意

无意注意指事先没有预定目的,也不需要作意志努力的注意,不由自主地指向某一对象的注意。无意注意是由于外界突然的刺激引起的。当外界刺激突然产生之后,立即引起主体的注意,并伴随着主体的情绪上的反应,如上网时,对突然插入的一段广告的注意是无意注意。

2．有意注意

有意注意是一种自觉的、有目的的,在必要时还需要一定意志努力的注意。有意注意是人根据主体意识的需要,把精力集中到某个事物上的特有的心理现象,其特点是主体预先有内在要求,注意力集中在已暴露的目标上。学生在吵闹环境中看书,消费者在嘈杂的商店里专心选购商品,都属于有意注意。

4.3.3　引起注意的两种因素

引起注意的两种因素有以下两种。

(1) 刺激物的深刻性,如外界强烈的刺激以及刺激物的突然变化。

(2) 主体的意向性,如根据生活需要、生理需要,主体依兴趣而自觉地促使感觉器官集中于某种事物。

注意随刺激强度而变化。数字媒体艺术就是利用各种刺激的手段和方法,激发消费者的购买欲求,使消费者在购买上有所反应,达到促成购买的目的。

刺激是一种心理现象产生的方式,即刺激物施加于感受器官的影响叫作刺激。人的一切社会活动,都是客观现实对人体作用的结果,都是通过"刺激—思维""判断—反应"的结果。数字媒体艺术作品对消费者的刺激,基本上可分为两种类型:物理性刺激和社会性刺激。

物理性刺激既有商品的性能、用途、效果、质量等的刺激,又有图形、文字、动画、形状、色彩、肌理这类形式因素对消费者刺激;社会性刺激指社会道德规范,社会群体对个人行为的要求,社会风尚与流行,等等。消费者受到这些刺激,便会产生对某种商品需求欲望,采取购买行动。

刺激的方式有两种,积极性的与消极性的。所谓积极性的,就是从正面进行号召,购买某种商品或劳务从中能得到什么利益、好处;所谓消极性的,就是从负面进行诱导,为避免某种不良结果必须进行正确的选择。

影响刺激的因素主要有以下几种。

1) 生理因素的影响

当刺激物过于强烈或者持续时间过久,神经细胞超过兴奋限度,就会引起抑制过程的发展。由于对刺激物的习惯性,神经的兴奋就会降低,即刺激过剩,注意力便会受到抑制或转换。

2) 有一定的刺激强度

人的各种感官并不是对任何刺激都发生反应,刺激强度太强或太弱均不能引起人们的感觉或注意。

3) 注意结合对象的知识、经验

刺激作用的大小,除取决于刺激物的性质和强度以外,与个体的个性、知识、经验也有重要关系。如果是过去熟悉、体验过的,就比较容易接受,反应快而深刻。

4) 调动消费者的情绪

情绪也是影响刺激效果的重要因素,消费者的购物过程始于直觉反应,其过程为:被吸引—兴趣—联想—欲望—比较—依赖—行动—满足,从这个过程可以看出,除了行动这一环节外,皆带有浓烈的感情因素,唤起情感反应,是抓住消费者注意力的最好办法。仅仅是理智性和知识性的宣传,难免有冷漠枯燥之嫌,甚至还会有"拒人千里之外"的感觉,很难达到吸引人的目的,因此要善于捕捉消费对象的情绪,使其关心,引起注意,制造一个愉快的气氛来加强吸引力。

需求是指有机体在一定条件下,对客观事物的需要。心理学家认为需求是人们受到某种刺激的反应,这种刺激可以来自身体的内部,也可以来自外部环境。比如一个人需要买件毛衣,或许是由于受到其身体内部的刺激(感到寒冷),或许是由于外部环境的刺激(看到商店的羊毛衫挺好看,觉得自己也该有一件),由此产生了对毛衣的需求。人的需求总是在一定条件下的需要,是受社会条件、消费习惯、社会科技发展的状况等条件的影响的。消费者的需求一般分为两种,生理需求和心理需求。生理需求指维持生命和延续种族而形成的天然需求,如由于饥饿,人们产生了对食物的需求;为了生存,人们离不开水和空气。心理需求则是为了提高物质生活水平而产生的高级需求,心理需求是多方面的,如人们为了追求美的享受,对一些商品的要求不但是结实耐用,而且要求其造型美、形式美、色彩美。

美国心理学家马斯洛(Maslow)提出了关于人类需求层次论。马氏认为人类有五种主要需求,由低至高依次排成一个阶层,低层次的需求获得满足后,便向下一个高层次的需求发展,但各个层次的需要又总是相互依赖,彼此共存的。同时,又由于个人动机结果发展的情况不同,这五种需求在不同的人其优势位置是不同的。高层次需求的发展,并不影响低层次需求的存在,只是影响行为的比重发生而已。

马斯洛所提出的五种需求层次如下。

(1) 生理的需求。包括衣、食、住、行、性等,这是人类最根本的需要,是维持生命的需要。

(2) 安全的需求。包括自身的安全和财产的安全,如要求社会安定,生命与财产有保障,老有所养等。

(3) 社会的需求。这是指希望得到别人的关怀、爱护、异性的爱,也希望能在群体中与别人交往,被群体所接受。

(4) 自尊的需求。这是一种威望类的需求，即希望能提高自己的声誉、地位，又希望得到别人的承认与赞扬，受到别人的尊重。

(5) 自我实现的需求。这是一种希望自我发展最高潜力的需要，如希望获得某种学位，创造某种记录，完成某项工作，等等。

我国有句老话"食必常饱，然后求美；衣必常暖，然后求丽；居必常安，然后求乐"。这生动地说明了人的需要是从低级向高级发展变化的，首先是追求满足生理上的需要，然后才是追求精神上的需要。

4.4　数字媒体艺术中的记忆原理

在数字媒体艺术中，有意识地增强消费者的记忆效果是非常必要的。下面简要介绍与心理学有关的记忆的基本知识，着重探讨运用心理学知识，增强记忆效果的对策。

4.4.1　消费者的记忆特点

1．消费者的记忆

记忆是通过识记、保持、再现(再认、回忆)等方式，在人们的头脑中积累和保存个体经验的心理过程。运用信息加工的术语讲，就是人脑对外界输入的信息进行编码、存储和提取的过程。人们感知过的事物，思考过的问题，体验过的情感或从事过的活动，都会在人们头脑中留下不同程度的印象，其中有一部分作为经验能保留相当长的时间，在一定条件下还能恢复，这就是记忆。

记忆是一种积极能动的活动。人们对外界输入的信息能主动地进行编码，使其成为人脑可以接收的形式。心理学家认为，只有经过编码的信息才能记住。同时，人们对外界信息的接收是有选择的，只有那些对人们的生活具有意义的事物，人们才会有意识地进行识记。另外，记忆还依赖于人们已有的知识结构，只有当输入的信息以不同形式汇入人脑中已有的知识结构时，新的信息才能在头脑中巩固下来。记忆可分为有意记忆和无意记忆，以及短时记忆与长期记忆。

消费者的记忆是与其消费活动密切相关联的。消费活动的前提之一是消费者对商品发生一定的兴趣，在一定的兴趣引导下，对商品的各种功能与特征产生一种认识，并从这种认识出发，决定自己的购买行为和对商品的选择行为。

消费者对于数字化设计所传达的信息的记忆有以下几种形式。

1) 形象记忆

形象记忆是以感知过的事物在人脑中再现的具体形象为内容的记忆，它保存事物的感性特征，具有显著的直观性。

2) 语词逻辑记忆

语词逻辑记忆的用词形式，以观念、概念为主要内容，具有概括性、理解性和逻辑性等特点。语词逻辑记忆是个体保存经验最简便、最经济的形式，它的内容无论在数量上和质量上都

超过形象记忆。语词逻辑记忆是人类特有的记忆。人们对自然、社会和思维本身的规律性的知识，都是通过语词逻辑记忆保存下来的。

3) 情绪记忆

情绪记忆是以个体体验过某种情绪或情感为内容的记忆。

4) 运动记忆

运动记忆是以人们操作过的动作为内容的记忆，如对书写劳动操作和某种习惯动作的记忆。运动记忆在识记时比较困难，但是一经记住，则容易保持、恢复而不易遗忘。运动记忆是人们获得言语、掌握和改进各种劳动技能的基础。

2．记忆在购买决定中的重要作用

消费者为了加强对商品的认识，要借助于回忆过去生活实践中感知过的商品、体验过的情感或有关商品信息。它在消费者的购买活动中，有净化认识过程、促进购买行动的重要作用，如果消费者对先前生活或购买经验没有在头脑中留下一些痕迹，那么必然会影响他们对商品的认识过程。心理学研究表明：消费者的购买决策过程可以看成是一个自我解决的过程，它由四个阶段组成：问题的认知、接收与评价信息、购买活动与购买后效果的评价。

4.4.2　增强消费者记忆的策略

增强消费者对数字媒体艺术的记忆，是加强设计宣传效果的另一个有效途径。增强消费者对数字媒体艺术的记忆效果的常用对策有以下这几种。

1) 减少记忆材料的数量

研究表明，人的记忆容量为 72 个组块。因此所需记忆的东西越少就越容易记住。为了使设计信息在更大程度上被消费者记住，就应尽可能地减少记忆内容的数量。

2) 增加刺激的维度

一个刺激的维度指的就是它的特性的数量。例如，一种颜色，颜色的深浅是一个维度，颜色的明亮度又是一个维度。要想增加人们正确辨认刺激的数目，应当设法增加刺激的维度，而不是只在单一维度上变化。例如"可口可乐"路牌广告，就是把构图、线条、色彩、修辞等和谐地结合在一起，使匆匆而过的行人一眼便能抓住主题，留下深刻的印象，是世界上公认的成功之作。

3) 利用直观、形象的刺激

利用直观的、形象的刺激物传播信息，能增强消费者对事物整体印象的记忆。一般地说，直观的、整体形象的东西比抽象的、局部的东西易记忆。直观的东西尽管只能形成感性知识，但它是领会事物的起点，是记忆的重要条件。在设计中，有意识地采用实物直观和模拟直观以及语言直观进行信息的直观表达，不仅可以强烈地吸引消费者的注意，还可以使人一目了然，增强知觉度，提高记忆效果。

4) 利用理解增进记忆

理解是记忆材料的重要条件。建立在理解的基础上对对象的记忆，有助于记忆材料的全面

性、精确性和巩固性，其效果优于机械记忆。这是由于理解能使材料与消费者已有的知识经验联系起来，把新材料纳入已有的知识结构，因而记忆效果好。

5) 利用重复与变化增强记忆

根据记忆遗忘的规律，记忆信息留在人脑中的痕迹受其他种种因素的干扰，时间一长，就会逐渐消失。因此，适当的重复是增强记忆效果、延长记忆时间的一种重要手段。因而在网络广告中，有意识地采用重复的手法，反复刺激消费者对商品的印象，是广告表现中的常用策略。

然而，重复是有限度的，过分重复有时会使接收者讨厌。因而，有经验的表现者往往还在形式和表述方式上作变化，因为环境中的新异刺激容易让人记住。

6) 注意设计的编排顺序

根据记忆与遗忘的心理学研究，最初的和最后记忆的事物比较容易记牢，中间部分通常被遗忘。因此，在设计表现当中，必须注意对信息做适当的排列。设计应注意充分利用消费者的兴趣、理解。

7) 利用韵律化、形象化的材料增强记忆

心理学家曾对不同记忆材料的难易程度进行考察，结果发现记忆数字最难，其次是散文，最易记忆的是诗。另外记忆形象化的东西比记忆抽象的理论要容易得多。因此，设计者可以利用相声、漫画、动画片等消费者喜闻乐见的形式做广告，令人对设计内容印象深刻，经久不忘。"利用韵律化、形象化来增强记忆"这条策略，又在网络广告表现中得到了广泛的运用。

8) 选择适当的呈现方式

不同的呈现方式对不同的人而言，其记忆的效果是大不相同的。例如成人容易记住文字方式呈现的信息，而儿童比较容易记住电视呈现的信息。

9) 注意利用消费者的不同兴趣

设计要注意消费者的兴趣所在，有针对性地进行宣传。凡是能够激发消费者兴趣的内容，就可以收到较好的社会与经济效果。不同的消费者所关心的内容是不一样的，如家庭主妇主要关心的是食品价格以及日常用品、服装等，而男士大都对于电器之类的商品感兴趣。因此在制作广告时，应该针对这些对象的不同兴趣做宣传，有助于增加消费者的记忆效果。

10) 注意照顾消费者的记忆特点

由于人们的年龄、性别、职业、经历、生活方式等不同，在记忆能力、记忆习惯等方面也有很大的差别。儿童一般对夸张、形象、活泼、色彩鲜艳的事物及带有韵律的儿歌容易记住。而老年人的记忆力往往有明显衰退，所以针对老年人的广告应该简单易懂，而且要反复宣传。

4.5 数字媒体艺术中的思维和想象原理

4.5.1 人类思维的一般特点

思维是人脑借助于言语、表象和动作实现对客观事物的概括和间接反映。它揭示事物的本质特征和内部联系，是认识的高级形式，主要表现在人们解决问题的活动中。思维不同于感知

觉，离不开感知觉及感知觉活动所提供的感性材料。人只有在获取了大量感性材料的基础上，才能进行种种推论，作出种种假设，并检验这些假设，进而揭露知觉所不能揭示的事物的本质特征和内部联系。同时，人们在思维过程中，经常伴有感性的直观形象，这些直观形象便是思维活动的感觉支柱。人类思维的一般特点包括以下三点。

(1) 思维的第一个特点是概括性。思维是在大量感性材料的基础上，把一类事物共同的本质的特征和规律抽取出来，并加以概括，这就是思维的概括性。它使人们的认识活动摆脱了具体事物的局限性和对事物的直接依赖关系，这不仅扩大了人们认识的范围，也加深了人们对事物的了解，所以概括水平在一定程度上表现了思维的水平。另外，概括是人们形成概念的前提，也是思维活动能迅速进行迁移的基础。例如，消费者通过感知觉可以感知各种茶叶的共同特色，通过思维就可以概括出各种茶叶都有吸附性这一共同特点。

(2) 思维的第二个特点是间接性。思维活动不反映直接作用于感觉器官的事物，而是借助一定的媒介和一定的知识经验对客观事物进行间接的反映。由于思维的间接性，人们才可能超越感知觉提供的信息，认识那些没有直接作用于人的各种事物的属性，揭露事物的本质、规律，预见事物发展、变化的进程。从这个意义上讲，思维认识的领域要比感知觉认识的领域更广阔、更深刻。例如，消费者可以依靠商品的感知表象看到商品使用的状况，但不能发现它的运动原理；而利用思维，借助已有知识和经验，就可以理解它的运动原理了。

(3) 思维的第三个特点是创造性。思维是一种探索和发现新事物的心理过程。它的活动常常指向事物的新特征和新关系，这就需要人们对头脑中已有的知识经验不断地更新和改组。同时，人们的思维活动常常是由一定的问题、情景引起的，并企图解决这些问题。解决问题的过程就是人们利用过去的知识经验解决当前问题的过程，也是对头脑中已有的知识经验进行改组、建构的过程。

4.5.2 想象的一般特点

想象是指用过去感知的材料来创造新的形象，或者说是在人脑中改造记忆中的表象而创造新形象的过程。心理学上把客观事物作用于人脑，人脑会产生出这一事物的形象叫作表象。那么对于已经形成的表象进行加工和改造，创造出并没有直接感知过的事物的新形象就是想象。

要形成想象，必须具备三个条件：第一，必须要有过去已经感知的经验，但这种经验不一定局限于想象者的感知；第二，想象必须依赖人脑的创造性，需要对表象进行加工；第三，想象是个新伪形象，是主体没有直接感知过的事物。

想象是人类所特有的一种心理活动，是在人的实践活动中产生、发展起来的。通过想象，人们才可能扩大知识、理解事物、创造发明、预见行动的前景。消费者在评价商品时，就经常伴随有想象。例如评价一套高级家具，往往伴随对生活环境的美化效果的想象，或社会性需要对主体满足程度的想象，等等。

按照想象活动是否具有目的性，想象可以区分为无意想象和有意想象两大类。

(1) 无意想象是一种没有预定目的、不自觉的想象。它是当人们的意识减弱时，在某种刺激的作用下，不由自主地想象某种事物的过程。例如，人们看见天上的浮云，想象出各种动物形象。

(2) 有意想象是指按一定的目的、自觉进行的想象。例如，科学家提出各种想象模型，文学艺术家在头脑中构思人物形象，都是有意想象的结晶。在有意想象中，根据想象内容的新颖程度和形成方式不同，可分为再造想象和创造想象。

① 再造想象是根据言语的描述或图样的示意，在人脑中形成相应的新形象的过程。例如，建筑工人根据建筑蓝图想象出建筑物的形象，都属于再造想象。

② 创造想象是创造活动中，根据一定的目的、任务，在人脑中独立地创造出新形象的心理过程。在新作品创作、新商品创造时，人脑中构成的新形象都属于创造性想象。

思维是人脑对现实的间接认识和概括认识。只有在形成思维过程中，人们才能够认识事物的本质及事物之间的关系。想象离不开思维，特别是创造性想象，必须有思维活动的参与。两者都是比较高级的认识活动，两者的区别是：想象活动的结果是以具体形象的表象形式表现出来，思维的结果是以抽象概念的形式表现出来的。

4.5.3　数字媒体艺术中的联想

客观事物是相互联系着的，事物的不同联系反映在人的大脑里就形成心理现象联系，这种由一事物的经验回忆起另一事物的经验的过程称为联想。心理学认为，联想是神经中已经形成的暂时神经联系的复活。心理学研究发现了联想具有四种规律。

1) 接近律

在时间与空间上接近的事物容易发生联想。例如，晚上看到一幅广告宣传某商品，第二天就在商店里见到了这种商品，于是可以使人联想到广告与这种商品的联系。

2) 对比律

在性质上或特点上相反的事物容易发生联想。这是由于反差造成的，如出现沙漠的图画，很容易使人联想到渴，因此用沙漠的画面作为饮料广告的背景，一个人在沙漠上狂饮饮料的画面使人们记忆深刻，这就是利用了对比律的例子。

3) 相似律

在形状或内容上相似的事物容易发生联想。视觉传达设计中，常常利用人们的这种联想规律，利用知名度较高的商品或者是人们比较关心的事物，以扩大自己商品的知名度。

4) 因果律

在逻辑上有因果关系的事物容易发生联想。人们在联想的过程常常利用自己的逻辑推理与判断能力对事物作出因果联系的联想。

数字媒体艺术所表现的时间与空间有限，因此，必须借助于人们的联想功能以扩大数字媒体艺术的心理效果。通过相互接近的事物的表现，人们可以使不知名的事物变得知名度高。事物之间所具有的因果联系，使人们更进一步认识商品的性能与品质。例如，可以把茶叶与健康联系起来，因为茶叶可以帮助消化，使身体更加健康。

4.5.4　数字媒体艺术中的联觉效应

心理学中把由一种感觉引起的另一种感觉的变化称为联觉，如不同的色彩能引起人们不同

的温度感觉，红色、橙色等使人产生温暖的感觉，而青色、绿色使人产生寒冷的感觉，这就是由于视觉而引起的，它是感觉相互作用的结果。我们看到的音乐喷泉就是把声音信息转化成控制喷泉的信息，使水柱的高度随着音乐而交织运动，产生奇妙的视觉与听觉效果。

数字媒体艺术者为了达到理想的效果，应该充分利用人们在知觉事物过程中所具有的联觉心理学规律。

不同的媒体对人们的心理作用效果是不同的，如网络广告给人们的主要是一种视觉刺激，它的局限性在于不能使人们的听觉与其他感觉通道产生直接的效果，因此，对于网络广告而言，要使人们产生联觉效果，就应该尽量使用生动的语言，使人读后产生一种"听到、闻到、摸到"的感觉。联觉是直接在感官刺激作用下产生另一种感觉，不需经过人的思考，因而它比联想更加有力、生动。如果说视觉艺术的成功在于更能有力地传播信息，更能够打动人，那么联觉的运用不失为实现这一目标的简捷而有效的途径。

本 章 小 结

本章重点介绍了数字媒体艺术的视觉原理，清晰梳理了美学思想来源，详细介绍了数字媒体艺术的五大原理：美学原理、认知原理、注意原理、记忆原理、思维和想象原理。本章内容是本书核心知识，需要重点掌握。

课 程 思 政

"一带一路"倡议为高校专业国际化提供了机遇，数字媒体艺术应制定与"一带一路"倡议相符的国际化培养方案。"文化为体，科技为酶"，与"一带一路"沿线国家和地区制订合作办学计划，在吸收先进技术之余，弘扬中国传统文化，实现国际化共赢，以"一带一路"为契机，推进中国企业与国际相融，开拓海外市场。国际化是国内数字媒体艺术专业提高教学质量的关键，数字媒体艺术需要吸收国际先进技术，同时积极吸取国际上优秀教育理论与教学经验，引进发达国家的技术成果，与其他国家相关的优秀学校进行合作，进行国际合作办学，推动国内数字媒体艺术专业国际化发展。

思考练习题

一、填空题

1. 思维是_____借助于_____、表象和_____实现对客观事物的概括和间接反映。
2. 记忆可分为_____和_____，_____与_____。
3. 无意想象是一种_____、_____想象。它是当人们的意识_____时，在某种刺激的作用下，不由自主地想象某种事物的过程。

二、选择题

以下几种错觉，属于形状和方向错觉的是(　　)。

 A. 冯特错觉 B. 贾斯特罗错觉

 C. 多尔波也夫错觉 D. 潘佐错觉

三、简答题

1. 联想具有哪四种规律？

2. 消费者对于数字化设计所传达的信息的记忆有哪几种形式？

3. 思维和想象的区别是什么？

第5章

数字媒体艺术的应用范畴

学习目标

- 了解网络广告设计、数字化展示设计、虚拟现实设计、计算机界面设计和多媒体艺术设计的相关知识
- 认识各种设计的应用及其重要性

【案例1】漫游动画

漫游动画就是将"虚拟现实"(virtual reality，VR)技术应用在城市规划、建筑设计等领域。建筑漫游动画在国内外已经得到了越来越多的应用，其前所未有的人机交互性、真实建筑空间感、大面积三维地形仿真等特性，都是传统方式所无法比拟的。在建筑漫游动画应用中，人们能够在一个虚拟的三维环境中，用动态交互的方式对未来的建筑或城区进行身临其境的全方位审视：可以从任意角度、距离和精细程度观察场景；可以选择并自由切换多种运动模式，如行走、驾驶、飞翔等，并可以自由控制浏览的路线；在漫游过程中，还可以实现多种设计方案、多种环境效果的实时切换比较，能够给用户带来强烈、逼真的感官冲击，获得身临其境的体验，如图5-1所示。

图5-1　建筑漫游动画应用

【案例2】虚拟现实市场成功案例

VR给人一种沉浸感，具有传统娱乐方式不可比拟的优势。理想的VR让人分不清现实和虚拟，VR领路人相信VR能够改变人们的生活方式。本文选取VR最成功的十个经典案例，感受VR带来的神奇体验。

过去的时间，那些 VR 领域的佼佼者们有两件事做得非常好：一是寻找 VR 立竿见影的市场应用，二是投入百分之百的精力来获得用户的共鸣。

这些 VR 领路人之所以花费如此巨大的人力、物力、财力来推广 VR，是因为他们相信 VR 能够像曾经的电视机、个人电脑、智能手机一样彻底改变人们的生活。VR 被认为是下一代娱乐事业的终端形式，具有传统娱乐方式不可比拟的优势——沉浸感。理想的 VR 能够让人分不清何为现实、何为虚拟。

事实上，许多行业已经从 VR 身上尝到了甜头，以下选取了关于 VR 使用最成功的 10 个市场案例。

1. 可口可乐虚拟雪橇之旅

2015 年的圣诞节，可口可乐在波兰创造了一场华丽的虚拟雪橇之旅。通过使用 Oculus Rift(头戴式虚拟现实显示器)，人们可以沉浸在虚拟现实的世界里扮演一天的圣诞老人。在这次虚拟雪橇之旅的体验中，体验者可以像真正的圣诞老人一样驾驶雪橇车穿越波兰拜访各个村庄。

2. 麦当劳 Happy Meal Headset

Happy Meal Headset 之于麦当劳就好像纸板眼镜之于谷歌。麦当劳 Happy Meal Headset 最早在瑞典试点发行。通过 Happy Meal Headset，人们可以获得基础的 VR 体验。麦当劳还为 Happy Meal Headset 量身定制了一款虚拟现实滑雪游戏。

3. 米歇尔·奥巴马的 VR 视频

白宫曾经邀请 The Verge 公司为第一夫人米歇尔·奥巴马拍摄一个 360 度全景 VR 视频。在这个视频中，米歇尔·奥巴马谈论关于她健康饮食坚持锻炼的努力。

4. 《纽约时报》的 VR 纪录片

《纽约时报》抓住了战争使得大量儿童流离失所这个悲伤的事实并拍摄了相关的 VR 沉浸纪录片。同时《纽约时报》还和谷歌公司联合，免费向《纽约时报》的读者提供谷歌纸板眼镜和相应的 VR App。

5. Boursin 虚拟现实营销

作为全球知名的芝士供应商，Boursin 将虚拟现实和市场营销完美结合，通过视频给消费者提供一场口感丰富的芝士品牌体验之旅。

6. Topshop 虚拟现实 T 台服装秀

Topshop 是英国著名的时尚品牌，它在其位于伦敦的品牌旗舰店提供独家的时装 T 台走秀 360 度全景虚拟现实体验，被认为是史上与 VR 的结合典范。

7. Volvo 虚拟现实驾驶测试

虚拟现实驾驶是一件非常有意义的事，尤其是当你身边没有汽车租赁商的时候。著名的汽

车厂商 Volvo 在发布其最新的 XC90 SUV 时就提供了一个相应的虚拟现实体验 App。通过这个 App，使用者就好像真的坐在 XC90 SUV 的驾驶室里，体验新车的驾驶乐趣。

8. Patron 的 VR 产品之旅

世界知名的烈酒厂商 Patron 制作了一个关于其产品制作全流程的虚拟现实短片，向用户展示 Parton 在烈酒制作领域的贴近自然的艺术化工业流程。

9. 迈乐公司的 Trailscape

为了支持新的登山鞋销售，美国迈乐公司创造了一个将用户领入危险登山的虚拟现实体验，并命名为 Trailscape。参加者将戴上虚拟现实头盔在一个平台上独自行走，伴随着视线里沉浸感十足的 VR 影像，体验一场前所未有的登山之旅。

10. 万豪酒店的 The Teleporter

你是否想象过，无论你在何时何地，只要你想就可以被传送到一个天堂般的沙滩之上？美国著名的酒店品牌万豪就使用虚拟现实来为他们酒店的用户满足这一幻想——万豪和两家著名的 VR 产品服务供应商合作开发了一个高分辨率的 4D VR 旅游体验。

5.1 网络广告设计

5.1.1 网络广告的起源和发展

互联网(Internet)始于 20 世纪 60 年代初，最初是由美国国防部资助，由美国国防部高级研究项目局(Advanced Research Projects Agency，ARPA)公司承建的一个名为 ARPAnet 的网络，把美国各地的研究人员和军事人员的计算机主机连接起来，这就是 Internet 的最早形态。

在图形浏览器发明以前，互联网自身的商业应用不如在线服务那样广为大众所接受，使用起来不如在线服务那么容易。首先，为了与互联网连接，人们不得不寻找一位互联网服务供应商(Internet service provider)，通过开设 SLIP/PPP 账户或 Shell 账户与之相连。与网络接通之后，用户还必须具备大量的技术知识才能到互联网上浏览，万维网的最初形式完全是文本式的，没有图形。

当第一个可以提供图片、图形的商用 Web 浏览器(web browser)Netscape Navigator 于 1994 年投入市场后，互联网一下子引起了很多人的关注。人们只需指一下或点击一下某个标志或图片，便可以在电脑空间里自由徜徉。这为互联网的进一步商业发展创造了条件。

1993 年 World Wide Web(WWW)出现，Internet 发生了巨大变化。WWW 是 World Wide Web 的缩写，译为"环球网""万维网"等，是 Internet 提供的重要的信息检索手段。其含义是分布在世界各地的服务器建立自己的网络站点(Web)，各个 Web 之间通过通信介质连接。每天都有难以计数的 Web 和子网并入 Internet，构成了我们现在眼中所见的网络。WWW 将 Internet 不同地点上的相关信息资源以超文本(hyper text)的方式有机地编制在一起，从而为

Internet 用户提供世界范围的多媒体信息服务。超文本传输协议(Hypertext Transport Protocol，HTTP)允许我们通过网络传输图形、音频和视频文件。Web 的多媒体特性大大刺激了 Internet 上的商业兴趣和商业行为，从此，多媒体 Web 成为最流行的 Internet 工具。用户通过操纵鼠标，就可以接收到世界各地的各种文本、图形、声音信息。商业单位利用 Web 站点，可以在全世界范围内提供 24 小时在线服务。

万维网含有的大量信息，主要以主页(home pages)的形式出现。主页就像书的封面或房屋的大门，是大家往里添加信息的起点站。这些主页的创作者是海量的在线用户和工商企业，内容五花八门，有烹饪指导、体育评论、企业信息或商业信息，等等。Web 上最初的互联网站一般只有一面主页，就像一张设计粗糙的手册封面，然后在后面的网页上也许还有一些关于企业及其产品的有限信息，这些东西实际还停留在门市的程度。

互联网搜索引擎的出现使普通用户在互联网上查找信息更为方便。一批优秀的搜索引擎应运而生，如雅虎(Yahoo)等。用户只需要输入一个名字、一个单词或一个词组，搜索引擎便会快速搜索网络，找出相关信息和 Web 站点地址。由于它们功效不凡，于是每个月便有几百万人在主要搜索引擎上出入。广告主很快意识到了这些引擎和其他客流丰富的互联网站的广告潜力。

如今，Web 访问者可以在网上搜索到一切信息，从大学图书馆直至巴黎的卢浮宫，途中，他们还可以点击某个横幅广告，参观一下 IBM、美国电话电报公司、柏林市、福特汽车、美林公司、杰西彭尼公司和三菱公司等设立的商业网站。统计显示，截至 2022 年 3 月底，来自中国互联网络信息中心(China internet network information center，CNNIC)发布的统计数据显示，中国国家顶级域名".CN"注册保有量达到 3908 万，为全球注册保有量第一的国家和地区顶级域名(ccTLD)。

互联网开始用于商业服务，是在 20 世纪 80 年代，美国一批商业在线服务公司发现使用地方电子公告牌服务(electronic bulletin board services，BBS)的电脑迷越来越多，于是，他们便针对这一现象开始商业运作。这些新的在线服务供应商负责提供美国全国范围内的公告牌服务：在用户之间传送电子邮件、提供在线购物目录、开设聊天室、举办网络互动游戏、提供软件下载能力以及其他一些服务。人们可以在 CompuServe 或 AOL 的分类栏里发布广告，如同报纸一样。

在经历了萌芽阶段之后，第一条真正的互联网广告始于 1994 年 10 月。Hotwired 提出了一种全新的广告商业模式。起初只是以防网络社区居民对网络广告产生反感，Hotwired 将原来的广告尺寸减小，缩小成现在的网幅广告。1994 年 4 月 15 日，Hotwired 和 AT&T 签署了第一笔网络广告合同，该网络广告在 1994 年 10 月 27 日正式开始发布。令 Hotwired 惊喜的是，几乎没有人对此提出异议，即使有质疑也只是针对广告网站本身的建设问题。从此，网络广告便逐渐走向了发展的正轨，广告主和受众也逐渐接受并喜欢上这种新的广告形式。此后，网络广告的发展非常迅速并以惊人的速度增长。在 1996 年前后，美国的网络广告业已渐成气候，众多国际级的广告公司都成立了专门的"网络媒体分部"，以开拓网络广告的巨大市场，如代理沃特·迪斯尼等知名超级客户的美国著名广告公司西方国际媒体(western international

media)就已将基于 Web 的互动式广告作为主要发展业务。1999 年，第 46 届国际广告节将网络广告列为继平面广告、影视广告之后的第三类广告形式。

随着互联网络的迅速发展，基于网络的商业应用也呈爆炸性的增长。国际知名企业早就捷足先登在网络上建立企业网站，宣传企业与产品，寻求网上商机。美国《财富》杂志统计的全球前 500 家公司几乎都在网上开展业务。而不少刚刚崭露头角的新企业也不甘蛰伏，纷纷注册网址、建立网站，这使得企业上网成了空前的热点。

然而企业建立了网站并不等于它就一定会为公众所熟知，如不在各媒体上(特别是网络上)做广告广为宣传其网址，其网站的宣传效用必然大打折扣。因此网络广告的大行其道就成为必然的趋势了。实际上，目前在互联网络上能真正大获其利的就是网络广告，如 1999 年，成立不到四年的雅虎公司，其市值达到 362 亿美元，而其营业收入主要来自网络广告。2004 年电缆及卫星电视的广告收入预计值为 210 亿美元，网络电视为 194 亿美元，消费类杂志为 164 亿美元，网络广告的收入将占总媒体广告收入的大约 1/4。到 2004 年网络广告将超过广播、电缆电视以及消费类杂志等传统媒体广告。

与此相随，自 1996 年起，国际上掀起一股电子商务的浪潮，各主要发达国家、国际组织如美国、日本、英国、澳大利亚、新加坡以及联合国国际贸易法委员会积极行动，纷纷抛出自己的框架、原则、日程；与此相呼应，电子商务在国内也成为社会经济生活中的热点，一些重要部门和行业开始启动相关工作。电子商务是 21 世纪信息化社会贸易活动的主要形式，不加入进来就只能游离于国际贸易体系之外，这一点已成共识。

有关数据中心发布的《互联网广告报告 2020—2026 年中国互联网广告行业市场分析预测与发展趋势预测报告》中的数据显示：随着计算机技术、网络技术和多媒体技术的深入应用，不断催生以互联网、移动互联网和户外电子媒体为代表的新兴媒体形式，以互联网广告为代表的新媒体广告获得快速增长，市场地位日趋提高，成为拉动全行业增长的主要力量。新技术将利用电视媒体、平面媒体和互联网媒体之间的融合实现"跨屏联动"，使广告产业更加集约化，多种广告表现形式间的全面融合成为趋势。

预计 2024 年我国互联网广告市场规模将达到 1400 亿美元，2025 年我国市场规模将达到 1600 亿美元，行业发展态势良好，拥有的市场空间广阔。

5.1.2 网络广告的发展趋势

随着广告市场的不断发展，广告的传播手段也在不断进步，广告行业在技术上的应用已经走在了市场的前列。VR(虚拟现实)技术作为最前沿的科技，已经在广告传播上有了较为成熟的应用，如贝壳看房就推出了利用虚拟现实技术的虚拟化看房广告，VR 广告极大地增强了广告受众的体验感和兴趣度。不仅是 VR 广告，AR(增强现实)技术也在广告行业得到了大量的运用。AR 技术是将现实空间中人类难以感知的信息内容通过电脑技术将其现实化，从而被人类器官所感知。正是这些技术，使得广告行业既面临着巨大挑战，又充满了更多的可能性。当下是一个以数据说话的时代，广告行业自然也离不开大数据的支撑。利用大数据对受众的精确定位，可以及时获取广告受众群体的信息，从而有针对性地根据其喜好进行广告的精准投放。这

在传统媒体时代是不可想象的巨大工作量，但在今天通过科技的手段得以实现。未来广告行业会更多地朝着多样的科技化传播手段蓬勃发展。

当下广告的传播渠道已经变得愈发多样化，从传统媒体到新媒体再到社群媒体，渠道媒体开始变得碎片化。在新媒体没形成规模之前，广告的媒体渠道以传统的电媒和纸媒为主，而随着广告行业格局的转变，传统电媒和纸媒的风光不再，随之而来的新媒体依托移动互联的技术革新，实现了更加精准的广告投放。自媒体平台满足了个体用户向大众传播信息的需求，像微信、微博、抖音、快手等都是广告同自媒体平台融合的典型案例；由于移动互联技术的发展，吸引了大量的网民使用搜索引擎，因此在搜索引擎上的广告投放也成为新媒体时代下的一个重要广告渠道；还有一些户外广告利用先进的信息技术形成全新的户外宣传方式，在地铁和公交站台等人流密集区域，可以吸引大量受众观看。而正是这些新媒体的出现，使得广告渠道多样化，媒体变得碎片化。

伴随着媒体的碎片化，大量的信息和内容进入受众有限的阅读和观感空间，这其中包含了许多没有营养和价值的信息。而受众在面对大量无用信息时，开始追求广告内容的契合度，开始寻求在内容中获得心灵的共鸣。因此，广告未来的发展，需要在内容的信息价值与营养上进行提升，以期达到和广告受众的三观认同。广告开始变得越来越重视传播的内容，内容营销也愈发受到广告行业的重视。关于内容营销的内涵，学术界并没有一个统一的概念，目前的内容营销方式，是通过图片和文字的形式来让受众产生信息联想，从而形成价值信息的传播，最终导致消费行为。内容营销同广告植入有一定的共同点，但内容营销更加围绕品牌的核心，通过内容创新来提升品牌的影响力和价值。

当广告传播开始变得多元化时，广告所针对的市场也在悄然发生着转变。首先，供应端市场企业一家独大、一家通吃的时代已经过去，供应端市场变得越发的成熟，分工愈发明确，这也导致了企业开始深耕超细分市场。因此，广告行业未来所面对的是一个愈发超细分的市场环境，未来广告的传播也会变得更加贴合超细分人群的喜好。另外，需求端市场的受众也开始随着超细分市场的存在而变得更加圈层化，众多的消费者在面对自己喜爱的超细分产品时，逐步形成了所谓的圈层，这个圈层里面的消费者对于圈层中所推荐或共同喜好的产品和品牌的忠诚度会比以往更加强烈，因而在圈层中很容易出现超忠诚消费者。在这些圈层消费者小团体中，意见领袖的影响力往往是十分巨大的。最初的意见领袖往往是社会公众人物，随着新媒体的介入，个性化的宣传方式造就的许多身份普通的"网红"也成了圈层的意见领袖，当这些意见领袖的影响力越来越大的时候，就成了公众所熟知的"带货网红"。因此，意见领袖也成为广告推广中一个重要的渠道。未来广告行业面对受众的圈层性变化，需要尝试进入圈层中，了解圈层消费者的偏好，从而有的放矢地进行精准营销。

基于上文中所提到的媒体开始变得碎片化，加之新媒体中自媒体的个性化传播，使得信息的传播从原来的单一传统媒体方式，变为现在的多角度交互性传播方式。在信息交互过程中，受众开始逐渐寻求消费体验的实现，从而形成信息传播与消费体验重叠。从技术角度来说，未来广告可以实现线上的消费体验，如 VR 和 AR 技术。从需求角度来说，随着消费结构和消费习惯的变化，受众对个性化定制的追求始终没有停止。在线上的信息传播中，广告的推送可以

精准地对受众进行定位并且实现为每个受众进行个性化的设计。另外，现在个性化的线上定制也已经成为现实，像"码尚"这类衣物定制，已经在消费者中获得了广泛的好评。

未来的竞争是人才的竞争，而未来广告行业对于人才的需求会更加庞大，也要求未来广告从业人员有更广阔的知识面。未来广告的高端人才需要能够对广告行业进行整合，而这种整合性的领导者将成为未来广告行业最为稀缺的资源。作为能够对广告行业各种资源进行整合的人才，他们既能够直面市场进行专业的商业谈判，又能够对广告公司进行战略上的把握与拿捏，最重要的是还能够深入广告行业，对广告行业中的设计和媒体传播有十分深刻的见解，对未来新媒体传播的发展进行敏锐的观察和预判。

5.1.3 网络广告的类型

网络广告一般有以下形式。

1．网幅广告(banner)

网幅广告是网上最常见的广告形式，一般以限定尺度表现商家广告内容的图片形式，放置在广告商的页面上。最醒目的网幅广告是出现在网站主页顶部(一般为右上方位置)的"旗帜广告"，也称为"页眉广告"或"头号标题"，其形式颇像报纸的报眼广告。一般每个网站主页上只有一个"旗帜广告"，因其注目性强，广告效果佳而收费最贵。它是网络广告中最重要、最有效的广告形式之一。为充分利用网页广告区块，不同厂商的网幅广告可以滚动出现在同一位置，这样一来就分摊了广告费用，降低了广告成本；而少数几个不同的网幅广告滚动出现，不会影响广告效果。

2．电子邮件广告(electronic mail)

电子邮件广告是以电子邮件为传播载体的一种网络广告形式。电子邮件广告有可能全部是广告信息，也可能在电子邮件中穿插一些实用的相关信息；可能是一次性的，也可能是多次的或者定期的。

电子邮件广告具有针对性强、费用低廉的特点，且广告内容不受限制。其针对性强的特点，可以让企业针对具体某一用户或某一特定用户群发送特定的广告，为其他网上广告方式所不及。

电子邮件是网民最经常使用的因特网工具，数据显示，30%左右的网民每天上网浏览信息，但却有超过 70%的网民每天使用电子邮件，对企业管理人员尤其如此。中企联合网的电子邮件广告通向中企联合网邮局向企业用户发送带有广告的电子邮件来达到效果，分为直邮广告、邮件注脚广告。直邮广告一般采用文本格式或 html 格式，就是把一段广告性的文字或网页放在 E-mail 中间，发送给用户。

长时间大量的实践证明，电子邮件是最具效果的广告形式。在正确应用的前提下，其回应率远远高于其他所有类型的广告。一次电子邮件广告活动的统计数据显示，60%的上网用户在邮件发送的首月内阅读了该邮件，其中超过 30%的用户会点击邮件里的链接查看目标页面。

3．网页广告(homepage AD)

网页广告就是通过整个网页广告的设计传达广告内容。企业的网页广告一般放在自己的主页上，在其他网站媒体上通过购买带链接的广告形式可让客户点击到达。一般大型企业都建有自己的网站，自行独立运作；也有的企业向网络服务公司租用设备，建设托管网站，代理运作；即使是最小的企业，也可以通过直接租用其他网站的资源，开辟自己的主页。当然，知名的大型企业访问率高，会有用户主动检索、点击，如一些知名跨国公司，特别是 IT 业的巨头(如 IBM、英特尔、微软)；而那些规模和市场很小的企业，知名度还很低，即使建设了独立的网站，也无人知晓，所以还不如通过网络服务公司代理运作，在一些知名的网站媒体上登广告。

4．网上分类广告

网上分类广告也是一种常见的广告形式，它的形式和报刊上的分类广告专栏没有本质区别，主要的区别是网上分类广告带有超级链接，可以使用详细的分层类目构建庞大的数据库，提供最详尽的广告信息(也可以链接到广告主的网页上)；它可以利用强大的数据库检索功能让用户方便地获得自己需要的广告信息，同样也能让用户方便地发布自己的广告。

在国内，一些综合性商业网站都开辟专栏，提供分类广告服务，但专门分类站点并不多见。这是因为此类站点太过专业，除了专业人士，一般人对其不感兴趣。而在这当中，中国精品信息中心(www.essence.com.cn)是一个较为全面的分类广告网站，针对行业类别在其主页上提供了以下信息分类：服饰、皮具、食品、化工、家电、影视、照明、卫生饲料、医药、钟表、皮具、卫生农业、建筑、体育、化妆品、工艺品、计算机、日用品、保健品、糖烟酒、建材陶瓷、交通工具、城镇文化、电子通信、五金机械、针织线带、橡胶塑料……

5．链接式广告

链接式广告往往所占空间较少，在网页上的位置也比较自由，它的主要功能是提供指向厂商指定网页(站点)的链接服务，也称为商业服务链接广告。链接式广告的形式多样，一般幅面很小，可以是一个小图片、小动画，也可以是一个提示性的标题或文本中的关键字。

图标(icon)广告是一种常见的链接式广告形式，它的位置一般设在竖式旗帜和网络门户下面，常为 88×31 像素，当然也有相互交错放置的。图标在主页上是不动的，通过点击可链接到客户的广告内容上去。也有的网站不严格区分网幅和图标，将图标作为网幅广告中最小的形式。图标广告的特点是纯提示性的，没有广告正文。按钮式广告也是一种常见的链接式广告形式。它通过人们熟悉的电脑软件中常用的按钮形式，引起用户注意和点击。

6．网站栏目广告

一些综合性网站和门户类网站都设有很多专栏，提供诸如新闻、娱乐、论坛等方面的内容和活动。在网上结合某一特定专栏发布的广告通常称为网站栏目广告。这类广告很大一部分是赞助式广告(sponsorships)，一般有三种赞助形式：内容赞助、节目赞助和节日赞助。赞助式广告形式多样，广告主可根据自己所感兴趣的内容或专题进行赞助。前者如一些综合性网站上

很多见的 "旅游文化""软件天地""商业新闻"等热门栏目，后者如网站上即时开设的"澳门回归专题""法兰西世界杯足球赛"以及在特别节日所推出的推广活动等。这些网站栏目广告的位置一般在各专栏的顶部，对树立起广告客户的"在线"形象有极大的帮助，也是众多广告客户青睐的一种广告形式。另外还有一些利用电子公告牌系统(BBS)和网上新闻组(usenet)专门开辟的一些商业栏目、广告信息服务。

7．在线互动游戏广告(interactive games AD)

这是一种目前常见的网络广告形式，它被预先设计在网上的互动游戏中。在一段页面游戏开始、中间、结束的时候，广告都可出现，并且可以根据产品要求定做一个属于自己产品的互动游戏广告。随着家庭电脑上网的普及，在线电脑游戏作为一种新型的娱乐休闲方式越来越受到用户的欢迎。免费好玩的电脑游戏对于许多青少年有很大的吸引力，所以开发网上游戏广告有很大的市场。

5.1.4　网络广告的巨大优势

网络作为广告传播媒介，其优势至少表现在以下几方面。

1．各种新用户加入联机世界里

商业服务吸引了形形色色的用户，短短几年间，在线 Internet 服务提供商几乎在世界各地遍地开花。有数字统计，网上用户以每月 10%的速度递增，而网上商业用户则以每季 60%的速度递增。摩根士丹利银行的研究人员针对 20 世纪出现的三大创新媒体——收音机、电视以及有线电视的普及速度做过比较后发现，电视经过 13 年才积累了 5000 万观众，收音机经过了 38 年，而网络仅在 5 年内就拥有了同样的势力。因特网已经迅速地成长为一个巨大的传播媒体，而且拥有无限广阔的发展前景，因此，在因特网上做广告，意味着无穷无尽的商业机会。

2．自主、方便

在因特网上，每个人都可以成为一个信息发布者，或称广告发布者，任何人都可以建立站点，自由编写资料做成网页供人浏览，无须通过代理，不要大型设备，也没有繁复的审批手续，而且费用低廉。每一个与 Internet 相连的网站或网络，都会成为 Internet 的一部分。Internet 是一种相互合作、共享数据、免费提供服务和信息的社团文化，就是说任何人都可以成为广告主，并以广告发布者的身份，利用 Internet 和 Web，相对经济地、快速地在网上为用户提供信息的在线服务，甚至以此谋利。这种特性彻底改变了广告活动的作业方式。

3．一对一(one-to-one)模式

广告传播一般都是面向大众广播式，即一对多模式。这是一种单向传播，广告对象只是被动接收信息，很少有选择的余地和自由。网络广告传播采用的却是一对一的方式，即广告信息一次只能涉及一个广告对象。广告受众可以自主选择和访问卖方站点，因此处于主动地位。广

告受众的主动性为网络广告的交互性，网络是唯一一种能使消费者可以自主选择广告、需求和接收想要的产品信息的传播媒体。网上的在线广告允许你自主浏览网上的全部广告，那可是一个无限丰富的信息世界。因此，在受众的主动性或者媒体的交互性方面，网络广告独擅专长。这是一对一模式的第一个好处。

营销业经常采用"一对一营销"的概念，对广告而言也是一样，简单来讲，能够针对个别人去做广告，是广告活动的极限。互联网上高速运转的服务器在不断地研究用户的信息，让计算机程序去进行这样的逻辑运算并不难。IBM 大力推广"数据仓库"技术，并且还让它和中小企业解决方案挂钩。最重要的是，网络还能在逻辑计算之后，自动地去生成个人化的广告内容并播放，同时去监控来自每个信息接收者的反馈：是毫无兴趣，是掉头而去，是再三回顾，还是"荣誉购买"……将这些反馈通通记录在案，并用结果数据去完善数据库。所以，一对一的大众广告传播模式，只是在网络时代才成为可能，这是网络媒体给予广告的最有价值的奉献。

4．大信息量

Web 媒体要求在精美的设计和实用的内容之间寻求平衡。网上的广告受众期望站点能够提供大量的信息，因此广告主和广告发布者应该重点关注站点的内容建设。非线性文本使得网页容量有了极大的扩展，Web 网任意页面上的任意点都是一个实体点，都可以直接导航到其他页面，无数页面链接在一起，网络广告就成为发布详情广告的好地方。文字类型的广告媒体则采取线性的方法记录信息，文档内的信息以线性顺序移动，信息量一大，就只有增加篇幅，但篇幅一长，吸引力就下降，众所周知，广告受众最缺乏耐性，他们谁也不肯忍受滔滔不绝的自吹自擂。唯有 Web 广告可以不遵循这种信息结构，它可以使用非线性结构，将大量内容放进一个一个短小的、有吸引力的网页上来，在实现大信息量的同时，还能保证页面的精美设计。应该说大信息量一直是所有广告媒体的追求，但为了同时保持广告的可读性和吸引力、感染力，传统媒体大都放弃了对信息量的追求，最典型的就是电视媒体了，它几乎是靠牺牲信息量才换取了吸引力和感染力。

5.2　数字化展示设计

5.2.1　计算机技术与展示艺术

1．计算机技术的发展和应用

数字媒体艺术正逐步渗透入我们的生活。越来越多的学生在电脑上复习功课，通过网络教学，成千上万的孩子们可以足不出户在各自的家里同时学习同一门课程；电脑提高了办公效率，人们通过因特网给远方的亲友送去精美贺卡，微机联网售票使买票比以前更方便……正是数字化技术给我们带来了这种种变化，改善着我们的工作、生活和学习质量。

对于国民经济来说，数字化技术的应用具有更重要的意义。以数字化技术为基础的计算机网络，进一步增加了中国与世界交流的机会。许多企业在网上建立了主页，通过这种传播方式

做广告、招人才、展示自己的产品甚至成交生意。由此看来，数字化技术对未来经济与社会发展，有着不可估量的影响。

2. 概念设计与动态展示设计

计算机技术在设计领域发挥着越来越重要的作用。越来越多的服装款式、面料花色采用计算机辅助设计，所以花样繁多并紧跟世界潮流；越来越多的楼房也是由计算机辅助设计，所以水、电、气管道布局更加合理，安全性加强……借助电脑与各类设计软件，设计师们如虎添翼，整个设计行业进入了一个崭新的发展阶段。

1) 概念设计

概念对设计而言是思考的源头、意念的捕捉、沟通的工具、认知的机制、操作的策略，其最简单的形式是直接的知觉或感觉。

概念设计着重于构想的产生和把握，这是感性和理性相互渗透的时刻，也是设计过程中的灵魂阶段，此时设计师应摆脱传统思维的束缚，充分发挥想象力和直觉力，敏感地把握闪现灵感，注意整体效果，对一些无关紧要的细节可以暂不计较。

概念设计常用于工业设计尤其是产品设计，在展示设计中同样适用。在传统的方式下，展示设计师一般先绘制二维平面图，然后再做三维透视效果图，即从二维到三维，这是一个较长的过程。而通过概念设计，设计师可以在正式设计之前抓住瞬间的灵感，在电脑中快速制作出三维模型，从各个角度展示设计效果和思想并反复修改；在方案成熟后，再转入正式设计，做出二维平面图，即从三维到二维，这样可以大大提高工作效率。

典型的设计软件组合是：概念设计——3D studio VIZ，具体设计——AutoCAD。在正式设计之前，使用 3D studio VIZ 进行概念设计，然后进行渲染并观察效果，并可以运用旋转工具从各个角度进行观察和反复修改调整，直到满意为止，再利用 VIZ 的剖面(section)功能将概念设计的数据信息导入 AutoCAD 中进行详细设计。3D studio VIZ 与 AutoCAD 的结合为设计方式带来了革命性的变化，提供了更为方便快捷的设计解决方案。

2) 动态展示设计

传统的手绘效果图只能给人以静态、单一角度的展示，而应用数码技术却能产生丰富的展示效果。在电脑中完成模型之后，设计师可以通过视图控制区域的按钮对模型进行任意角度的观察，同时，3D studio VIZ(MAX)还提供了两种动态展示效果的方法：漫游动画(walkthrough animation)和全景渲染(panoramic rendering)。

漫游动画是一种目前应用较为广泛的展示设计效果技术。它是建立一个漫游摄影机，令其沿预先设置的路径运动，通过动画设置并进行渲染，最后将这些图像作为电影或电视来连续播放。这种动画模拟了人在场景内来回漫游所看到的一切景物的视觉效果。通过漫游动画，可以获得比静态效果图更多、更生动、更丰富的信息，使人有身临其境的感觉。制作漫游动画较为高效且方便的方法是使用 3D studio VIZ 中的漫游助手(walkthrough assistant)，它不仅简化了制作漫游动画的操作过程，还添加了一些实用的相关功能，可以非常方便地在一个指定的路径上放置摄影机以生成漫游动画。漫游动画的局限性在于：动画的所有镜头都是事先设置的，人们不能在观看过程中按自己的意愿交互地、自主地进行调整。

全景渲染是另一种较为流行的展示设计效果的技术。通过它可以在摄影机的位置处任意地转动镜头来观察场景。因此，全景渲染能交互式地、自主地控制和调整所观察的摄影机视图。全景渲染的局限在于不能控制摄影机的移动。

除了漫游动画和全景渲染可以用来展示设计效果，还有一种展示方法——摄影机摇移动画(camera pan animation)。这种动画的制作只需将摄影机的变换(摇移)记录成动画即可，非常简便。

室内动态效果展示主要使用漫游动画，它可以很方便地使用漫游助手来制作。而室外动态效果展示则主要应用巡视动画，这种动画通过路径跟随(Follow Path)脚本语言来制作。两种动态展示的区别在于：漫游动画摄影机始终在人眼睛的高度上，而巡视动画的摄影机像飞机一样对建筑物进行鸟瞰式的观察。

随着数码技术的发展，相信还会出现更多更完美的动态展示手段，设计师应把握各种手法的不同特性，根据实际需要结合使用，相互取长补短，以获得最丰富直观的展示效果。

3．网络虚拟设计

展示的最终目的是传递信息。传统的展示方法或媒体在传递信息时会受到时间和空间的限制，对于网络而言则不受此限。网络具有声、光、音响、文字等多种传输功能，具有主动性、交互性和实时性的特征，又可结合多媒体制作，而且进一步发展到虚拟现实技术，可把观众带到虚幻的"现实境界"，使其"看到""听到"甚至"触摸到"商品。例如进入展区内部"实地"观察甚至触摸展品，运用麦克风与现场人员交谈，并可通过因特网电子商务系统直接成交等。这一程序，只要拥有一台上网的电脑，就可以足不出户，在较短时间内完成。

虚拟现实技术又称实时仿真技术，20 世纪 90 年代在全球获得长足进展。作为一种新的人机界面形式，与键盘、鼠标等传统人机交互方式不同，它是根据人的生理与心理特点，运用图形学和人机交互技术，制造一个三维仿真环境，使人在与计算机沟通时能产生立体视觉、听觉和触觉等反馈。虚拟现实打破了人与机器的对立，为人与计算机的交流寻找到了一种最好的方式。虚拟现实技术应用范围非常广阔，从军事训练、航空航天、远程医疗、建筑设计、展示设计到商业、通信和娱乐，几乎任何一个领域都可以借助虚拟现实技术产生本质的变化。比如，在一座房子还没有盖起来的时候，家庭主妇就可以凭借这种技术"走"进新厨房体验一下使用的感觉，从而确定什么样的设计更好；一个新产品，大到飞机、汽车，小到一个玩具，不用开模具、试生产、出样品，就可以通过这种技术获得先期使用效果。

1997 年，英特尔公司为了展示当时最新产品奔腾Ⅱ处理器的性能，与杭州大学工业心理学实验室合作，应用该实验室成熟的实时视觉交互技术，开发了"虚拟故宫"软件，并置于公司的主页，引起了巨大反响。接着，英特尔再次求助这个实验室，请他们再做一个可以让用户进入任何一个角落参观的虚拟电脑商店。虚拟现实技术可以创建一个个虚拟的展示空间，除了虚拟商店，还可以应用于各种博览会的展示，使商家免除了复杂繁重的布展工作，却能同样地传递信息、推销产品。对于现场参观的博览会，则既为那些没有时间和机会到现场参观的人们提供一种仿佛身临其境参观的机会，又能让参展商通过虚拟再现，一次布展，多次传达产品信

息，从而提高信息的传达量，如 2002 年 9 月举行的武汉国际机电博览会上，网上虚拟武博会与武博会同期开幕。远在千里之外，端坐家中，只需点击该网站，就可像亲赴现场一样，在华中国际博览中心的广场上自由漫步，从不同的角度欣赏主场馆的建筑造型，在场馆内每一个展位前流连，任意观看各种产品，了解它们的性能和用途，甚至突破实际参观过程中的限制，深入探索展品的内部结构，浏览武博会的即时新闻报道。同时，虚拟武博会制作了三维展品视图，可在网上常年展出。由此可见，虚拟现实作为人机交互的顶尖技术，为展示设计开辟了一个新的空间和全新的展示方式。

1) 与传统设计不同的优点

传统的展示设计是在空间和时间固定的条件下进行的，所以必然受其制约。同一时间、同一空间内所获得的信息量永远受有限环境的制约。

虚拟展示设计不但是实时性的，而且是交互性的。它的交互能力主要体现在全方位的、个性化的行为方式上，你可以选择自己的方式去浏览和参与展示活动——在虚拟的环境中，可以充分发挥自身的想象力，根据自己的意愿行事而不会影响他人。这一点符合时代的个性化需求，并且它将给人们带来更新的视角去观察我们的环境和生活，并帮助我们创造绚丽多彩的、虚拟的环境和无数的、数字化三维生命体。这些生命体不但会出现在我们的眼前，而且带有生命、情感和我们想要的一切。

虚拟展示的另一个特点是模拟仿真。一个受测者置身其中，不仅能眼观六路、耳听八方，而且能有触摸感，能有受力的感觉，而且还能闻到气味。用户所做出的探询，在仿真情况中，与现实环境中一样，能得到回应。敲门有敲门的声音；驰马土坡，必将尘土飞扬；扣动扳机，会发出啸声和火花。它所构成的情境，不仅可来自当前现实，也可重建已成废墟的古迹，甚至是纯粹想象出来的太虚幻境。在这个人工构造出来的虚拟世界中，时时事事如处"现实"；对全身的综合感受，符合使用者感受；对于触发的各种事件，都会得到合理的响应。三维的数字生命体突破了物质世界的构成束缚，它更自由更丰富，限制它的只有你的想象力。虚拟的展示手段正是抓住了这一点，它增加了信息传播方式的变化，内容更丰富和吸引人。因为突破了纯理性的物质世界的束缚，所以虚拟的生命体更感性，带有人的内容更加丰富，能更加贴切地表达真实情绪的波动。虚拟展示也正是利用这个特征，来更好地感染观者，达到传输准确信息(信息是理性物质和感性情感的结合体)的目的。

2) 自身的生命力

(1) 信息准确性好。虚拟设计是纯数字化的展示手段，它的全部信息都是由数字组成的，这就使它的准确性大大提高。数字化的体系使得信息的更新和传播的速度大大加快，而且它的错误修正能力也大大加强。

(2) 新语言变化。数字生命体摆脱了惰性的物质，可以无限制地变化。物质世界不再是一个固态媒介，而是一个不断变化的流体。信息科技和通信设施的发展打开了人类经验的一个崭新方面。这种经验不受物质的制约，也不受时空的束缚。于是我们可以创造想要的一切，可以像玩魔术般地创造我们的信息及其载体，创造出虚拟的现在、过去和将来中各种各样的情景，让其丰富我们的感情世界。

(3) 模拟有生命的物质。虚拟展示是数字化社会的深化，我们生活于各式各样的数字空间中，聊天室、虚拟社区、ICQ 等都是这种数字化的雏形。然而这些数字符号给用户的感觉并不真实，它只能被看作是数字化社会的一种原始形态，就如亿万年前生命产生之前的那些原始细胞一样。好莱坞的超级想象力已在我们面前描绘出了一幅宏伟蓝图：看一看《黑客帝国》(*Matrix*)，将来的数字化虚拟社会是如此真实，以至于人已经分不清什么是真实，什么是虚幻了。也许将来的我们看现今这些网上聊天之类的东西，就可能像用惯了视窗图形界面的人再回到 DOS 时代一样，觉得一切都是那么幼稚可笑。

5.2.2　展示设计新媒体、新技术

人类已进入 21 世纪，可以说，现代展示设计在相当程度上是新技术的运用和新观念的体现，是用最新的科技成果最大限度地表现艺术冲击力，从而突出主体理念。每一届的世界博览会总有一些时代性的新科技产品出现。新的展示手法和媒体工具不断涌现，并不断推陈出新，这是社会进步的结果，也是展示设计发展的必然趋势。

从某种程度上说，现代大型展示活动是在高科技、新技术不断出现的背景下发展起来的，这就为展示设计师发挥才智和创新提供了无限的可能性。设计师在着手设计之前，应尽可能地了解可供应用的技术条件及其能够达到的效果，在设计时巧妙加以利用，如目前较为常见的激光、光导、电脑、网络、视频、音响等声、光、电控制技术，以及诸如不锈钢、铝合金和各种高分子材料等新型材料。

1．CAD 系统

电脑用作绘图工具是必然的趋势，展览设计师必须认识到其潜力。电脑辅助设计(CAD)是一门年轻和飞速发展的技术，我们只能推测它的未来，同时，可以相信此系统将会变得更加灵敏、更加多功能和更简易实用。

使用 CAD 系统，设计师可以到资料库中将要用的资料调到屏幕上，与屏幕上已有的图像结合：加上连线并进行修饰、调整等，从而完成设计。

在任何阶段，屏幕上的图像都可以被存储，对图像也可以做进一步设计。如果对所做的改动不满意，设计师可以回到以前保存的任何一个阶段开始新的尝试，而不必从头开始，这可以节省大量时间。

随着系统日趋完善，它们可以完成、承担更多的日常工作，处理更多问题。有些 CAD 系统可以有选择地表现信息，有的系统可以将贸易展览会展示平面图作为第一层，而其他层将包含地毯拼接信息、图解标志和位置的信息、电路图和电话布置的信息等，可以给每个在展览施工方面必须共同合作组装的专业人员一份只与他们自己有关的信息图纸。

更先进一些的 CAD 系统可以容纳一个三维物体图像，并且可以让你在屏幕上移动图像，以便从不同角度进行观察。例如，一个参观者步入一个贸易展览会，将会看到通道尽头的展位。你可看到随着他的走近观察展位是如何变化的，你甚至可以做出一系列随着他穿过展位而连续变化的图像。

可以肯定，电脑辅助设计同上述模式一样，随着在实际运用中的发展，加之对这类程序需求的增加，它被广泛接受是理所当然的。用这些程序能提高效率，这是所有设计师都想熟悉的一门技术。

2．电脑喷绘系统

全彩色电脑喷绘系统是图形图像处理技术与全彩色喷绘技术集成的系统产品。它使用电脑手段替代手工设计与制作，从电脑设计中激发设计灵感，产生手工设计意想不到的效果。此系统不仅可喷绘制作巨幅广告、展示版面和灯箱画面，还可进行企业形象、各类包装、产品样本的设计等。

3．全自动电脑控制三面翻版画面系统

其结构采用斜齿步进机构，一改过去传统的齿轮或链条式传动，具有故障率低、耐磨损、抗腐蚀、无噪声、防风雨和可在户内、外长期稳定运行等特点，并采用节能型自动同步电机，装置具有自动定时开关和自动照明功能，是近年被应用于户外广告展示、大型室内空间(展览中心、商厦大堂、体育场馆)展示版面制作的新媒体、新技术。一套版位，可依次展现三幅版面内容，三幅画面可从一侧或由中间向两边依次呈波浪式翻动，其优美的动感能牢牢地吸引行人。每幅画面转换周期为 12～18 秒，也可根据客户需求任意设定变换时间。外框及表面采用优质铝合金材料，外框厚度仅 18cm，拆装方便。画面图文可选用电脑喷绘、照片或户外即时贴、喷漆。

4．电脑刻绘系统

它是以电脑为设计媒介，配以电脑控制机床，以双色雕刻材料为基础加工图形图像的电脑刻绘系统，已逐步应用于高档次的展示制作过程。

它集版画和剪纸风韵于一体，可在敷铜板、铝板、不锈钢板、双色雕刻板、有机玻璃板、即时贴等材质上任意雕刻或切割，是展示版面、门楣标牌及其他装饰标牌、模型、产品面板和纪念礼品的理想设计制作工具和技术。

5．电脑植印字系统

黑白 PNT 植字系统即照相打字系统，它将所需文字排版、打印或放大至符合要求的尺寸，然后将其文字照片裱贴在设计的位置上。这种技术较之手工书写的形式，能产生整齐统一、庄重、美观的视觉效果。这种利用电子计算机植字的系统，只限于黑白两色，字型小(不能放得太大)。

彩色 PNT 移印刮字系统是将电脑设计、打印、排版的彩色字体或图形转印到所需的版面及其他表面的工艺流程。所需转印的面层材料不受限制，越光洁平滑效果越好。程序是先做出透明胶片(将彩色字或图形反向打印)，然后再以专用刮子将其正向贴刮转移到所需位置。此系统备有上百种中英文字体，可随意设计图形标志，使用非常方便。

5.3　虚拟现实设计

在信息高度发达的现代社会中，随着计算机技术的发展，虚拟现实思想及其技术的逐步成熟，尤其是跟踪系统的完善、计算机处理速度的成倍提高所带来的实时生成三维图形成为可能，这推动了许多梦想的实现。

5.3.1　虚拟现实的概念

从本质上说，虚拟现实就是一种先进的计算机用户接口，它通过给用户同时提供诸如视、听、触等各种直观而又自然的实时感知交互手段，最大限度地方便用户的操作，从而减轻用户的负担，提高整个系统的工作效率。根据 VR(Virtual Reality)所应用对象的不同，VR 的作用可以表现为不同的形式，如将某种概念或构思进行可视化和可操作化，实现逼真的现场效果等。

虚拟现实的定义可归纳为：虚拟现实是利用计算机生成一种模拟环境(如飞机驾驶舱、操作现场等)，通过多种传感设备使用户"投入"到该环境中，实现用户与该环境直接进行自然交互的技术。所谓的虚拟环境，就是用计算机生成的具有表面色彩的立体图形，它可以是某一特定现实世界的真实体现，也可以是纯粹构想的世界。传感设备包括立体头盔(head mounted display)、数据手套(data glove)、数据衣(data suit)等穿戴于用户身上的装置和设置于现实环境中的传感装置(不直接戴在身上)。自然交互是指用日常的方式对环境内的物体进行操作(如用手拿东西、行走等)并得到实时、立体反馈。

5.3.2　虚拟现实技术具有的重要特征

(1) 多感知性(multi sensory)。

所谓多感知性，就是说除了一般计算机技术所具有的视觉感知之外，还有听觉感知、运动感知，甚至包括味觉感知、嗅觉感知等。理想的虚拟现实技术具有人所具有的一切感知功能。由于相关技术，特别是传感技术的限制，目前虚拟现实技术所具有的感知功能仅限于视觉、听觉、力觉、触觉、运动等几种。

(2) 存在感(presence)。

存在感又称为临场感(Immersion)，它是指用户感到作为主角存在于虚拟环境中的真实程度。

理想的虚拟环境应该达到用户难以分辨真假的程度(如可视场景应随视点的变化而变化)，甚至比真的还"真"，实现比现实更逼真的效果。

(3) 交互性(interaction)。

交互性是指用户对模拟环境内物体的可操作程度和从环境得到反馈的自然程度(包括实时性)。例如，用户可以用手去直接抓取虚拟环境中的物体，这时手中有握着东西的感觉，并可以感觉物体的重量(其实这时手里并没有实物)，现场中被抓的物体也立刻随着手的移动而

移动。

(4) 自主性(autonomy)。

自主性是指虚拟环境中的物体依据物理定律动作的程度。例如，当受到力的推动时，物体会顺着力的方向移动，或翻倒、或从桌面落到地面等。

当前，虚拟现实技术已受到各行业的重视，且相关技术的日益成熟为虚拟现实的研究提供了基础，如实时三维图形生产与显示技术；三维声音定位与合成技术；传感器技术：视觉、触觉、力觉传感器等；识别定位技术(语音、三维景物、表情、手势等)；环境建模技术(视觉建模、行为建模、CAD 技术)等。

5.4 数 字 影 视

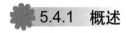
5.4.1 概述

随着计算机技术的不断发展，现今社会已被领入一个崭新的数字时代。影视界为了跟上时代飞速发展的速度，将计算机技术也引入了影视制作领域，并且不断地推出新的技术。这使影视制作变得更加随心所欲，制作更加快捷，功能更强，投资更少。

数字视音频技术或数字影视技术的概念是指：在传统的模拟电视信号中，对模拟电视信号的编码、存储、传输和播放的全部过程都实现数字化，也就是视音频信号的全面数字化。因此数字视音频技术或数字影视技术的概念，就是在传统的电影电视制作中，也就是在电影电视的后期制作中，通过数字化设备(如胶片扫描仪、胶片记录仪、胶转磁设备或视频采集设备等)将电影胶片图像或电视信号及电视录像带等媒介数字化，然后进行数字特殊效果处理或者非线性编辑处理，最后再重新制成电影胶片或电视录像带的过程。在这个过程中，主要分为三个步骤：数字化、数字影视合成和非线性编辑以及影视输出。数字影视合成和非线性编辑是十分重要的一步。

数字编辑合成技术的应用范围十分广泛，它涉及影视特技效果的创建、动画设计、交互式游戏、多媒体以及电影、视频、HDTV、万维网页的创作和设计等诸多方面。

5.4.2 在电影制作行业的应用

数字影视编辑制作在电影、电视行业中的应用，主要是指该技术在电影、电视的后期制作中使用计算机数字视音频处理技术，来实现在传统电影、电视制作中不能完成的视觉效果，以及使用数字非线性编辑技术来代替传统的编辑合成方法。

下面就以乔治·卢卡斯(George Lucas)的 ILM 公司(产业光魔公司)和詹姆斯·卡梅隆导演的一些数字影片为例介绍数字影视技术在电影制作业的应用情况。

ILM(Industrial Lightand Magic)公司成立于 1975 年，该公司从在《星球大战》(*Star Wars*)一片中使用简单的数字特技效果开始，逐渐成为世界上规模最大的一家数字视觉特技效果公司。

ILM 放弃了传统的视觉效果，转而将重心放在数字特技效果的运用上。它是世界电影行业中最优秀的一家数字特技效果公司，曾经赢得不少的大奖，如大家都熟悉的《星球大战 Ⅱ》(*Star Wars Trilogy*)、《侏罗纪公园》(*Jurassic Park*)、《魔鬼终结者Ⅱ：独立日》(*Terminator* Ⅱ： *Judgement Day*)等都是票房成绩奇佳且甚获好评的得奖影片，另外该公司还获得 14 个最佳视觉特效金像奖，以及 10 个从动作控制到数字特技效果均有重大突破的技术成就奖。ILM 对于电影、商业广告，甚至主题乐园模拟影片等领域，都有相当大的贡献。

数字化技术彻底改变了这家公司。ILM 一直是个重视研发的公司，并且全力投入数字特技效果的工作。《深渊》(*The Abyss*，1989 年)这部影片首先广泛采用这项技术，影片中"水汪汪的生物"的数字影像处理技术，几乎成为数字电影中的一个革命性的里程碑。乔治·卢卡斯和公司的一些资深视觉技术人员，都是在电脑工业中结合电脑数字图像技术的梦想家，经过这些年来他们的努力，证明数字影像处理技术是一个非常卓越的数字影像合成的来源。

《阿甘正传》(*Forrest Gump*)之所以大受欢迎，除了剧本开头和结尾那片可以控制飘落方向的羽毛之外，还因为片中虚构的男主角阿甘能够多次与 20 世纪的政治风云人物握手，而且亲身经历了许多重要的历史性事件，这种神奇性是本片最大的卖点。在《阿甘正传》一片中，电脑数字影像技术处理不仅使主人公和肯尼迪、约翰逊、尼克松前后三位美国总统合影，还让他"来到"中国与著名乒乓球运动员举行比赛。在影片中，制片人将肯尼迪档案中的纪录片进行数字化处理，将说话口型等动作重新改变，从而"拍"出了(即合成了)主角阿甘与肯尼迪总统的谈话镜头。制片人还将其他人拍摄的中国乒乓球员的图像资料进行数字化处理，再经由电脑使之运动起来，然后配上球赛观众等画面，合成出了阿甘与中国乒乓球员的比赛场面。

该片中还有一场戏是阿甘在华盛顿的一场反战集会上发表演讲。ILM 公司的制作人员利用数字化相乘的原理，将几百名群众变为成千上万聆听演讲的观众，如图 5-2 所示。

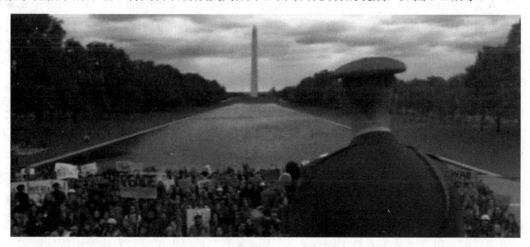

图 5-2　《阿甘正传》演讲画面

在此《阿甘正传》一片运用了一项富有创意的电脑数字图像处理技术：结合传统的 BlueScreening 技巧与数字化技术，让历史事件得以"重演"，并且利用少数的真实演员实现众多群众演员的假象。ILM 在数字影视以及数字视觉特技效果领域，以及在数字图像图形领域

所发展的数字影视技术与艺术，是其他公司望尘莫及的。ILM 持续地在这个领域中努力，期望将数字特效发挥到极致，同时它也是整个业界最重视研发的一家公司。正如 ILM 公司的创建人乔治·卢卡斯(George Lucas)所说："我在发展数字技术方面的主要兴趣在于加快电影制作过程，从而使我能够以更有效的方式实现我的想法。我一直致力于改进我在电影制作方面的能力……我们现在所做的一切都将会被再次重写。我的确认为是我推动了数字技术并使它走到了今天这一步……现如今每一个人都在致力于拓展技术领域的疆土，最终会导致出现一个更为民主的制片环境，每个人都能够制作电影。要不了多久，人们就可以在自己的 PC 上干电影这一行了。"

5.5　计算机界面设计

计算机界面无疑是数字媒体艺术中起源最早、应用最广泛的一种设计。计算机要实现其功能，就必须通过计算机应用程序(通用机上应用程序的平台——操作系统本身也是程序)；计算机应用程序要接收用户的指令，反馈指令的执行情况，就必须通过人机界面来实现。如何使这个界面更简捷高效地完成任务、更直观通畅地实现人机交互，达到更美观的视觉效果、个性鲜明的特色，给用户留下强烈的视觉冲击和深刻印象的工作，就是计算机界面艺术设计。

计算机界面艺术设计发展到今天，已经成为数字媒体艺术中的重要领域，其功能意义和美学意义越来越为广大计算机用户和程序开发者所重视和追求，甚至出现了脱离计算机程序编写的专门的界面艺术设计。

数字时代的创始人马文·明斯基(Marvin Minsky)在其书《思维与社会》中提出下面思想：无论是人类的思维还是人工智能的思维，都是由原本简单的元素相连接而组成。当这些元素组成一个整体时，它们就成为无限复杂的，我们称之为思想和感情的东西，这些思想和感情可以转化为人类的体验。Minsky 的理论在多媒体开发中的重要应用，就是多媒体和用户间的关键点：用户界面。

界面是一个窗口，它将不同的元素进行编排，使之成为一个连贯的整体。从实质上讲，众多才艺、技能和感觉一起构成用户看到的实际内容；在观念上，用户界面反映了这些部分的总和而并非这些部分本身。就目前的多媒体软件来讲，这些元素主要分为两类：一类是控制元素，包括菜单、按钮、图标以及各种产生交互的热区和热字；另一类是内容元素，它包括图片、声音、动画以及文字，等等。按照马文·明斯基的全方位观点，成功的界面设计不仅仅依赖于图片和声音，还依赖于比图片和声音更精细的元素。因此，界面设计的艺术原则成为人们探索和创新的焦点。

界面的说法以往常见于人机工程学中。"人机界面"是指人机间相互施加影响的区域，凡参与人机信息交流的一切领域都属于人机界面。"而设计艺术是研究人物关系的学科，对象物所代表的不是简单的机器与设备，而是有广度与深度的物"。这里的人也不是"生物人"，不能单纯地以人的生理特征进行分析："人的尺度，既应有作为自然人的尺度，还应有作为社会人的尺度；既研究生理、心理、环境等对人的影响和效能，也研究人的文化、审美、价值观念等

方面的要求和变化。"

设计的界面存在于人物信息交流中，甚至可以说，存在人物信息交流的一切领域都属于设计界面，它的内涵要素是极为广泛的。计算机界面设计可定义为设计中所面对、所分析的一切信息交互的总和，它反映着人—物之间的关系。

用户界面主要有三类。

(1) 菜单式界面。

菜单式界面将系统功能按层次全部列于屏幕上，由用户用数字键、箭头键、鼠标、光笔等选择其中某项功能。特点是易于学习掌握，使用简单，层次清晰，不需大量的记忆，利于探索式学习使用；缺点是比较死板，只能层层深入，且无法完成批处理作业。

(2) 命令式界面。

这是以某几个有意义或无意义的字符调用功能模块的方式。特点是灵活，可直接调用任何功能模块，可组成复杂的调用，可以进行批处理作业，缺点是不容易记忆和全面掌握，命令难以使用汉字。

(3) 表格式界面。

表格式界面是将用户的选择和需回答的问题列于屏幕，由用户填表式回答，可与菜单式界面配合使用。

计算机界面设计的类型可划分为功能性界面、情感性界面、环境性界面三类。三类界面之间在含义上也可能交互与重叠，但这并不妨碍不同分类之间所存在的实质性的差异。

5.6　多媒体艺术设计

多媒体(multimedia)一词是在 1986 年以后才在计算机领域普遍使用的。顾名思义，多媒体就是要把多种媒体利用起来。多媒体技术是集声音、视频、图像、动画等各种信息媒体于一体的信息处理技术，它可以接收外部图像、声音、录像及各种其他媒体信息，经过计算机加工处理后，以图片、文字、声音、动画等多方式输出，实现输入输出方式的多元化。美国电脑界著名的杂志个人电脑(*PC Magazine*)对多媒体电脑作了以下的解释："多媒体电脑是一组硬件和软件设备；它结合了各种视觉和听觉媒介，能够产生令人难以忘怀的视听效果。在视觉媒介上包括图形、动画、图像和文字等媒介，在听觉媒介上则包括语言、立体音响和音乐等媒介，用户可以从多媒体电脑同时接触到各种丰富多彩的媒介来源。"

多媒体技术有两个显著特点：一是综合性，它将计算机、声像、通信技术合为一体，是计算机、电视机、录像机、录音机、音响、游戏机、传真机等性能的大综合；二是人机交互性(interactive)。比如，看电视球赛时，观众只能听着解说员的解说，看着摄影师为观众拍摄的画面，别无选择。但一个好的多媒体节目结合了互动设计，可以让用户选择听解说员的解说或专家的评论，可以选择从不同的角度观赛，当对某个球员发生兴趣时，不用被动地等待解说员的解说，可以轻松地调出该球员的个人简介等。看节目的人有更大、更自由的选择权和更多角度的观察点。

多媒体技术具有信息载体的多样化、交互性和集成性等优点。多样化指计算机能处理的范围扩大，不再局限于数值、文本或单一的图形和图像。计算机输入输出和处理手段的多维化产生了与以往不同的概念——获取、创作、表现。交互性指向用户提供更有效的控制和使用信息的手段，同时也为应用开辟了广阔的前景；虚拟现实技术的研究和发展激发了人们的无限创造力。集成性质在多媒体的旗帜下，将各种技术、高速的 CPU、大容量的存储体、高性能的 I/O 通道和 I/O 设备、宽带的通信口和网络等硬件以及各类多媒体系统、应用软件等集成出功能强大的信息系统，体现出系统的特性。

多媒体也是比较好的媒体表现形式，它的主要特点是可以把事物有声有色、多姿多彩地表现出来，可以更多、更好地表现人们的创造意图。多媒体的表现形式是多种多样的，包括文字、图像、声音等，可以让人从视觉、听觉等方面得到全方位的信息。同时，多媒体还具有很强的互动性，可以使人机得到直接的交流。

计算机多媒体通信技术的利用，更多地侧重于信息传播，从而满足人们获取信息的实际需要。多媒体技术能够使信息动态化发展，不单单可以实现文字传播、图片传播，还可以实现视频传播、音频传播，从而使人们能对信息进行更好的获取。计算机多媒体通信技术的应用，能够对相关数据进行较好的处理，通过压缩编码技术，能够降低数据信息对存储空间的占用，使通信包含的信息量扩大，满足人们对信息的获取需要。多媒体技术在计算机通信领域的应用，还实现了信息的同步发展。例如视频聊天，就是借助于多媒体技术使信息传播同步化发展，借助于网络实现面对面的聊天。多媒体技术在计算机通信领域的应用，使计算机通信性能完善，实现了信息的高效发展。借助于多媒体技术，信息制作和信息传播都可以实现即时化。

1) 网络化发展趋势日益明显

进入 21 世纪后，互联网对人们的生活和工作产生了重要的影响。同时，多媒体技术与计算机信息技术有着密切的关联性，多媒体技术的发展离不开计算机信息技术的支持。在计算机信息技术的影响下，多媒体技术在未来发展过程中，也会呈现出"网络化"的发展趋势。网络化发展趋势主要表现为，利用多媒体技术提升交流效果，通过信息同步实现"面对面"的沟通和交流，从而在学术研究以及问题解决过程中起到十分重要的作用。例如借助于多媒体技术的应用，实现了事物的可视化；通过对事物的可视化，可以对事物的发展状态进行较好的了解，这就为问题解决创造了有力的条件。

2) 多媒体智能化、嵌入化发展趋势明显

多媒体技术在发展过程中，必然会不断地进步，发展出较高的智能化、嵌入化水平。多媒体技术应用需要对计算机硬件技术进行把握，通过智能芯片提升人们生活的智能化水平。要实现这一发展目标，就需要对嵌入技术进行利用，并对多媒体技术进行提升，使之与设备的 CPU 进行结合，从而提升系统的功能，满足实际需要。CPU 在设计过程中，融合了更多的逻辑计算，通过相应的程序可以保证设备工作按照程序执行，解决人们的实际问题。这样一来，就可以降低人工劳动，使多媒体技术的智能化得到大幅度提升。

3) 虚拟现实技术将得到更好的推广

多媒体技术发展过程中，虚拟现实技术也得到了快速发展和应用。虚拟现实技术注重现实

状况模仿，从而满足人们的需要。虚拟现实技术使图像显示技术水平得到了大幅度提升，借助于图像显示技术，可以令人置身于虚拟场景，对现实中无法完成的事情进行感受，增强人们对某一现实的体验。由于虚拟现实技术为人们带来更加逼真的感受，可以在电商、工程试验中进行广泛利用。

　　总之，多媒体技术的发展与人们的生活息息相关，对于提升人们生活质量和生活效率起到至关重要的作用。多媒体技术在未来的发展中，会围绕人们的需要，不断完善和创新技术，使其功能和作用得到大幅提升。

本 章 小 结

　　本章介绍了数字媒体艺术的应用，从广告设计、数字化展示设计、虚拟现实设计、计算机界面设计和多媒体艺术设计等方面介绍数字媒体艺术的实际应用，其中每一个方向都是一个具体的应用市场，从中可以认识到数字媒体艺术基础的重要性。

课 程 思 政

　　具有中国特色的数字媒体艺术可以作为传播社会主义核心价值观的有效工具。通过吸引人的数字艺术形式，可以激发年轻一代对中国传统文化的兴趣和热爱，同时培养他们的国家认同感和文化自信。此外，数字媒体艺术还可以用于宣传中国的发展理念、成就和国际形象，增强国民的自豪感和责任感。

　　数字媒体艺术的发展也需要注意把握正确的方向和高质量，防止低俗化、庸俗化的内容泛滥，确保艺术作品既能传递正能量，又能体现高水平的艺术创作。因此，需要加强行业自律，建立健全相关审查、评价和监督机制，引导数字媒体艺术健康有序发展。

　　总之，具有中国特色的数字媒体艺术是传统文化与现代科技相结合的产物，我们应该充分发挥其独特优势，推动中国文化的创新发展，让世界更好地了解和认识中国。

思考练习题

一、填空题

1. 网络作为广告传播媒介，优势表现在_____、_____、_____、_____四个方面。

2. _____或_____的概念是指在传统的模拟电视信号中，对模拟电视信号的编码、存储、传输和播放的全部过程中都实现数字化，也就是视音频信号的全面数字化。

3. 多媒体电脑是一组硬件和软件设备，它结合了各种_____和_____媒介，能够产

生令人难以忘怀的视听效果。在视觉媒介上，包括图形、动画、图像和文字等媒介，在听觉媒介上则包括_____、_____和_____等媒介，用户可以从多媒体电脑同时接触到各种丰富多彩的媒介来源。

二、选择题

可喷绘制作巨幅户内外广告、展示版面和灯箱画面属于新媒体、新技术的哪个系统？（ ）。

 A. CAD 系统　　　　　　　　B. 电脑喷绘系统

 C. 电脑刻绘系统　　　　　　　D. 电脑植印字系统

三、简答题

1. 网络广告的发展趋势分为哪六点？

2. 举例说明网络广告的形式(任写三种)。

3. 虚拟现实技术具有的四个重要特征是什么？

第6章

数字媒体艺术的基本要素

学习目标

- 了解数字媒体的文字、图形、色彩基本要素
- 理解基本要素在数字媒体艺术中的重要性

6.1　数字媒体艺术的基本要素——文字

文字和图形一样，同属视觉符号，是数字媒体艺术的重要组成部分。文字设计主要承担着信息传递视觉化作用，是数字媒体艺术中进行视觉沟通的主要媒介。文字的表现形式具有极大的可塑性，既有规律性又有极大的自由度。文字的自身结构具有视觉图形意义，字体的造型变化构成了各种形状和性格。文字的形态变化和组合方式变化，使它以点、线、面的形式构成了设计的最基本元素。一个字符可作一个独立的单位，进而连为线，也可集结为一个面。对文字进行研究，更能充分发挥文字在视觉传达中的作用。利用文字视觉传递、视觉规律、视觉感受的生理效应及传统和现代审美趋势，可寻求和创造更加丰富多彩的个性化、风格化的视觉语言形式。在数字媒体艺术中，字体作为主要的视觉要素之一，是其他要素不能替代的。

6.1.1　字体的功能和种类

文字是人类智慧的高度结晶，文字的变化同样也反映了时代特征。在原始社会，文字图形作为一种形象符号，维系着原始人类的群体生活。当社会发展处在一个比较低的水平，大众文化落后，生产和消费还停留在追求基本生活的必需时，文字在很大程度上是起着记录和说明的作用。随着现代社会的高速发展，不同民族文化和生活方式有了广泛的交流媒介，文字发挥着巨大作用。

由文字构成的字体设计起源于 20 世纪初。这个时期的欧洲科学技术得到了进一步的发展，并对字体设计产生了重大影响。现代设计运动的兴起，使人们的艺术观念发生了很大的变化。在图形设计领域里，改变了以往单纯地将优美的风景和著名的肖像作版面的设计，开始研究文字本身独特的价值。走在最前面的是瑞士图形设计师厄斯特·凯勒(Esther Keller)，他在苏黎世工艺美术学校执教时，开创了纯粹用文字作编排设计的图形风格，并建立了字体设计的完整教学体系。他主张形式应由内容决定，要解决设计问题，首先要做到形式与内容的统一。

字体设计的表现形式是由文字与内容的关系构成的，各种事物的不同功能决定了表现形式的多样化，新颖的表现形式往往是对描绘对象深刻、独特的把握。

从字体设计的发展历程看，它经历了由单纯地说明产品属性转向运用字体设计形象本身反映内容的过程，表明形式的发展是对内容认识的不断深入。

1．字体设计的功能

(1) 加强文案的吸引力。

经过字体设计的文案，由于不同字体笔画粗细有别，置于图面上时，不同字体区域各自形成深浅不同的色块，不再是整片单调而无变化的灰色块；若干个字体区域分别设计为不同颜色，产生色相差异，更可赋予文案生命力，如同图画般悦目迷人。

(2) 辅助图形设计。

设计人员亦可将文案排成图形，或将文字图形化，使文字产生图案的功能，以强调信息

诉求。

2．字体的视觉特征

(1) 独特性。

字体的独特性体现在独特的风格与强烈的个性上。依据信息管理理念、文化背景和行业特征等因素的差别，可创造出不同个性的字体。

(2) 易读性。

字体应传播明确的信息，使内容简要易读。这才能符合现代信息讲究速度、效率的特点，具有视觉传达的瞬间效果。字体笔画、结构则必须按国家颁布的汉字简化标准，力求准确规范，避免随意性，以免造成辨认的困难。拉丁字母的设计也应力求清晰规范，注意与汉字的协调。

(3) 造型性。

字体设计成功与否，造型因素是决定性的条件。在遵守造型原理与规则的前提下，追求创新感、亲切感和美感，使字体通过其形态特征传达信息的个性特征，做到传达美，创造美的形象，提高传播效益。

3．字体的种类

在视觉媒体相当发达的今天，我们每天会接触报纸、刊物、网络、电视、产品包装等各种传播媒体，可以看到各式各样的字体，如标题、口号、内文、商品名称、字体标志、品牌名称等。字体的种类繁多，功能各异，然而其基本的、共通的任务，在于建立信息、品牌等独特的风格，塑造差异的形象，以期达到传达信息的目的。不同种类的字体其功能也有所不同。

(1) 按视觉形态来分类。

按视觉形态来分类，字体的种类主要有印刷书体、手写体和设计师设计的各式各样的美术字。同时不断有新的字体被设计出来，这使得可利用的字体类型越来越多。字形又可通过拉长、压扁、变斜，作出多种变化。

由于字体种类不断创新及电脑设计、排版功能日新月异，版面字体的应用更为灵活，设计人员必须知道各种字体及其特点与其变化方式。现就数字媒体艺术中常用的字体分类简要说明。

- 印刷字体：字体种类繁多，有宋体(老宋、标宋、仿宋、粗宋)、黑体(粗黑、特黑、美黑、细黑)、楷体(行楷)、圆体(特圆、粗圆、细圆)、隶书、行书、综艺体、堪亭体、琥珀体、魏碑、印篆体、古印体、海报体等几十种中文字体，还有二三百种英文字体。
- 手写字体：手写字体字形无规则性，大小不一，笔画不同，是富于个性与亲切感的字体，易传达原始纯真的感情，常用来表现生动自然和亲切的主题。手写字体可用毛笔、钢笔或麦克笔等不同工具来书写。利用粗麦克笔写的文字，其横竖线条不等。毛笔字属于传统风格的字体，因书写者的个性不同，字体的风格也有所不同，字体从柔弱到阳刚变化颇大，可表达出多样的个性。但因人们对手写字体不如常用的印刷字体熟悉，阅读时不顺畅，容易产生疲劳，如果长篇文字采用行书或手写的字体时，常会影响文字的可读性。

(2) 按字体的内容来分类。

如果按字体的内容来分类的话，字体主要有标题标语字体、内文字体、组合字体等。

英文字体和我国的汉字一样，源于象形。公元前 2 世纪，希腊的几何学家欧几里德(Euclidean)在《几何原本》里把字母结构整理成几何图，公元 1 世纪演变为古典字体，至公元 8 世纪时产生了哥德体，14 世纪形成了意大利体，18 世纪时形成了古代罗马体，所有这些字体的发展趋势是日趋完美，到 19 世纪发展成为完美的无装饰体和各种自由体。英文字体和汉字一样，可分为标准印刷书体和手写体两大类，其视觉应用的原理是相同的。

6.1.2 字体的视觉设计

在数字媒体艺术中，字体可以是传达内容的叙述性符号，也可以是视觉形象的图形。从字体的本质上说，任何一种字体，都具有图形的性质，只是视觉中所涉及的字体图形，旨在表现传播过程中作为符号的文字与对象之间的相互关系，以及它在传播媒介中的运用。

字体的表现形式是由文字与内容的关系构成的。各种信息的不同内容和特点，决定了表现形式的多样化。新颖的表现形式往往是对表现对象深刻独特的把握。从字体图形的发展历史来看，它同样经历了由单纯说明产品属性转向运用字体结构本身反映内容的过程，表明了形式的发展是对内容认识的不断深入。

1．字体设计的程序

(1) 确定设计方向。

(2) 确定字体的基本造型。

(3) 配置字体笔画形态。

(4) 统一字体形象。

(5) 编排设计。

2．字体的错觉与校正

由于字体的结构、笔画繁简不一，使得粗细相同、大小一致的字形在视觉上并不完全相同，这就是错视。

与字体有关的错视主要有：线的粗细错视；点与线的错视；交叉线的光谱错视；黑白线的粗细错视；正方形的错视；垂直分割错视；点在画面上的不同位置的错视。常用的字体错视的修正方法包括字形粗细、大小处理，重心处理，内白的调整，横轻直重的处理，字形大小的调整。

3．字体的造型设计

字体之所以能表现差异性的风格，传达信息的设计理念和内容，主要在于字体具有统一的特征。中文字体无论如何变化，一般总离不开两个最基本的字体形式——宋体和黑体。这两种字体在笔画造型上有着截然不同的风格和特征。宋体直粗横细，黑体粗细一致；就线端来看，宋体字基本笔画的造型变化多样，黑体字则造型统一、平整匀称。再以文字的精神风貌来看，

宋体字带有温婉含蓄、古典情趣的美，黑体字则传达刚硬明确、现代大方的理性美。因此在设计字体时，首先应根据信息的设计内容与理念来选择合适的字体形式，从中发展、变化、创造出具有独特个性的字体。

字体的设计还在于统一线端造型与笔画弧度。线端形态是圆角、缺角、直切以及切的角度大小等，线端形态会直接影响字体的性格；再则曲线弧度的大小也能表现字体个性，如表现技术、精密、金属材料、现代科技等特征应以直线型为主；表现柔和、松软的食品和活泼、丰富的日用品特点应以曲线为主来造型。

(1) 象形设计。

《说文序》中指出"依类相形谓之文，形声相益谓之字"，"依类相形"即按照一定事物的形所创造的符号。文字发展到今天，虽然在很大程度上摆脱了象形的状态，但是，在现代数字媒体艺术中，它仍然被设计师运用着，这种运用体现了人们对文字作为传达符号的更深入的理解。象形的字体设计，是比照事物的形体描绘实物的形状，但应注意的是，文字毕竟不同于图画，不可能也不需要将所有的字体笔画、形体等同于具体形象，只是将事物的主要特征和意念概要地表现出来。

汉字从一开始便使用了"物观取象"的造字理念，以"象形"为本源的造字方式就已确立了，并在其后的发展进程中始终保持着"象形"这一原则。汉字是当今世界上仅存的象形文字，它体系完整、结构严谨，每一个字都是内涵深邃的图画。虽然字形与字音是相互分离的，看其形而不能读其音，但却能"望文生义""望文知义"，这是汉字所具有的独特象形性和会意、指事、喻意的特质。

为了使字体风格独特，创意新颖，就需要掌握设计的要领。按照科学、合理的设计程序，融合设计师丰富的经验与设计技巧，才能创造出符合设计信息形象的字体造型。

(2) 创意化字体的设计。

创意化字体的设计，在于把字体作为图形来进行造型。结合文字与图案，或在文字上饰以图案、花纹，或将字变形为图案，均称为图化字体。古人曾仿照人、动物或器物的形状，将之绘下，创造出绘画文字与象形文字。中世纪时，以羊皮纸抄写的《圣经》，每章开头第一字通常特别放大，并且加上许多花哨的装饰，后来有许多英文字体均以此手法设计，称之为花体字。另一种方式是将字的部分笔画以图或商品替代。

标志同文字一样，是能够传达概念性内容的具有识别性的符号标记。以文字为标志的设计素材，是运用最普遍的形式之一，其特点是将文字图形化，以抽象或象形的方式来表现。其文字的表述概念功能被隐藏或削弱，强调图形的意义以增强标志的视觉记忆力。文字标志既有图形的直觉性、丰富性和生动性，又具有文字的信息传递的准确性和直接性。文字标志设计的字以图形的方式展示出来，不仅能增强设计的趣味性，而且改变了文字所惯用的形式后，又能加深人们对设计的记忆力。它以最简洁的符号形式表现具有高度识别性的标志，这种强化视觉识别或阅读性的成功转化，已成为当今世界上的一种通用语言。对于中国人来说，当人们看到"Coca—Cola"这几个字母时，很难立刻将它转化为国际著名品牌可口可乐，但只要看到那充满韵律感、红白色的书写字体，人们很快就能识别，因为人们解读的不是它的文字而是它的图

形。图形化的字体容易引人注意，而且装饰性浓，具有亲切感，往往可以形成插图的效果，也可以单独使用成为图面的重心。

(3) 合成文字的设计。

改变字体结构，取字根组合成新字，以创造新的意义。也可打印出若干字，剪取各字部分再将之组合，或利用造字系统在电脑上造字。这种字通常要加以修润，才能匀称美观，如将"招财进宝"各取部分合并为一个字。

(4) 缺陷字体的设计。

缺陷字体系利用撕裂、烧烤、影印、加网、曝光过度或在粗糙纸面上绢印等种种技巧，使字体出现如拓印、渲染、斑驳、模糊或摩擦等破损的现象，而呈现历经沧桑之感。

6.1.3 字体的编排模式

文字编排的要素是字距和行距。根据中国台湾大学对中文编排方式在阅读效果方面的研究表明，行距的变化对阅读率没有显著的影响，而字距的变化对阅读率的影响却非常显著。该研究成果还证明，当文字使用初号字大小的尺寸时，字间距离应控制在 3 毫米左右，而行距也宜控制在 3 毫米以上，比字距略大些。采用这样的编排尺寸，最易达到良好的阅读效果。

下面介绍文字编排设计的基本模式。

(1) 以线构成。

文字编排设计的最常见形式是线，把单一点形的文字排列成为线，是最适宜阅读的形式。在设计中，常见的线型有直线和曲线两种，直线型包括水平线、垂直线、斜线和折线，曲线型包括弧线、波浪线和自由曲线；还可以根据需要把文字排列成间隔拉开的虚线形式，可以采用单一的线型排列，也可以由多种线型综合编排。

(2) 以面构成。

在字体的编排中，常常把文字由点排成线，再由线排成面，即所谓文字的"群化"。这往往是为了满足版面空间和构图形态的实际需要。排列成面的文字整体性和造型性较好，而且便于阅读。排列成面的文字多是作为画面的辅助因素来安排的，可以和其他主体性因素产生互补关系，形成画面特征和个性。

(3) 齐头齐尾。

齐头齐尾的排列是最整齐的编排形式，就是把版面的文字排列成面，面的两端是整齐的。中文字体的基本形是方形的，不管是直排，还是横排，编排起来都比较容易。但英文的单词由字母组成，最少的只有一个字母，最多的有十几个字母，在编排时难免会出现一行的末尾空几个字母的空间，或者一个单词只能排一半。为了整齐和单词对角完整，可以拉开单词间的距离，将不完整的单词转入下一行。

(4) 齐头不齐尾。

把每一行文字的开头对齐，而在适当的地方截止换行，这样，在行尾就会出现参差不齐的形状，这就是齐头不齐尾的排列。这种排列方法在英文中是最常见的，中文采用这种方法编排时，通常以一个整句或一个段落作为划分的单位，例如，诗词短句就是采用这种齐头不齐尾的

方式编排。齐头不齐尾的编排方式与齐头齐尾的方式比较起来，前者轻松活泼、方便阅读且具有机动性；后者则整齐严谨有余，灵活性不足。

(5) 齐尾不齐头。

把每一行文字的结尾对齐，而在适当的地方截止换行，这样，在行头就会出现参差不齐的形状，这就是齐尾不齐头的排列。在视觉设计中常采用这种方法编排，以创造一种别具一格的风格。通常以一个整句或一个段落作为排列的单位，诗词短句也可以采用这种齐尾不齐头的编排方式。齐尾不齐头的编排方式与齐头不齐尾的方式比较起来，更能突出前卫、时髦和别致的个性。

(6) 对齐中间。

对齐中间是一种具有高雅特点的对称形式。如果每一行文字的长度不同，使之刻意地对齐中间，作对称形式的编排，在首尾自然产生凹凹凸凸的白色空间。这种编排方式，能使版面产生优雅的感觉——紧凑的中心，放松的四周空间，条理中有变化。

(7) 沿着图形排列。

沿着图形编排字体是一种自由活泼的编排方式。当设计文本编排时，遇到图形，即顺着图形的轮廓线进行排列，使图形和文字嵌合在一起，形成互相衬托、互相融合的整体。这种编排方式，需注意文案语句意义的完整性，以及外形轮廓的整齐感。如果沿着不规则图形的外形编排，将使排成面的文案的外形不整齐，会给阅读带来很大的困难。

(8) 文字的分段编排。

在海报招贴、报纸、杂志、网络广告文字编排设计中，文案量的大小相差很大，往往会碰到大量文案编排的情况。虽然横向阅读最符合人的生理特点，但是每一行的文字不宜太多，为了方便观众的阅读，就必须采取合理、有效的编排方式，所以常常采用一段式、两段式、三段式和四段式的编排。一段式的编排简洁明了，适宜文案较短的编排；两段式的编排对称大方，适宜较长的文案；三段式和四段式的编排比较活泼，比较适合年轻人的口味。

(9) 变化型文字的编排。

打破常见的编排模式，追求变化和新意，是现代设计的重要特点之一。这种方式改变文本比例，注意文字的点、线、面效果，有严谨、灵活、生动等不同风格的表现形式。

(10) 错位式的文字编排。

错位式编排是采用错位方法来区别或强调文案不同内容的手法。这种方式通过改变字体的造型、尺寸和位置，使重要内容能出类拔萃。具体的方法是将个别需要强调的文字提升、下沉、放大、压扁、拉长等。

(11) 将文字编排成图形。

这种方式将文字编排成具有造型特点的线、面或成为插图的一部分。在广告的画面上，字体本身也属于图形的要素；把字体编排成图形，就是运用多种多样的编排手法，把文字排列成具有节奏变化、形态特征的视觉形象，以可视性和特征性为主，兼顾可读性，通过视觉形象来传达信息。

(12) 将文字分开和重叠排列。

把文字分开排列，就是打破通常的字距和行距，将文字按设计传达的需要，排列成特有的视觉形式。分开排列是指拉大文字之间的距离，字体的间隔通常超过字体本身的宽度，有的甚至更长。这样做似乎延长了阅读时间，但在视觉心理上会显得比较轻松、自由和富有节奏感。与之相反的是重叠式的排列，文字的部分形体相互重叠，前后叠加在一起，造成一种立体感和紧凑感。

(13) 文字编排中的辅助手法。

文字编排中的辅助手法包括以线条分隔文本(不同线形分隔、规范外形、区分层次)；以线条制造空间(留白、用粗细线区分层次、错落节奏)；以线条强调的方式(画线、勾框、分隔)；符号形象化设计(提高造型效果)；符号强调设计(几何形、自然形等)。

(14) 文字设计中的变异设计。

文字设计中的变异设计是指改变文字在句中或段中方向、字体、色彩、位置等，起到强调的作用。

6.1.4 字体的视觉表现与应用

1．字体的搭配

欲从繁多的字体中选择出几种搭配运用，使画面美观且阅读容易，有以下原则。

(1) 大标题、小内文。

利用字体大小的差异，表现标题及内文不同的重要程度，是字体的常用搭配方法。大标题字体的尺寸应为内文的三倍以上，才能凸显其领导地位。副标题字体的尺寸必须小于大标题一半以下，才不至于减弱大标题的力量。小标题可与内文一样大小或略微大一些，但不宜比内文小。内文字体大小一般应有 12pt。

(2) 粗标题、细内文。

标题要粗，有如洪亮的声音，轰然入脑，以最快的速度吸引人的注意，印象才会深刻。

(3) 字体少、字型少。

同一组内采用的字体宜在三种以内，以不同的字体区隔标题、副标题，但内文与标题字体可相同，亦可不同。字体运用更应讲求整体感。

(4) 字体与内容配合。

着重理性说服者，宜采用较冷静理智的方正型字体，如黑体、圆体；诉诸感性者，不妨用较具变化感的字体。

总之，字体与字型均不可太多，但变化要合理，才能明显标示重点并区隔内容，适当表达出数字媒体艺术的诉求。如果字体与字型种类太多，会显得杂乱，看到这种画面，读者不会感受到设计者为了变化而付出的加倍心力，只会觉得视觉混乱而产生抗拒心理，从而降低设计效果。

2．字族的运用

一般字体在大小、粗细上有多样变化，这足以让设计人员在区隔重要性不同的文案时运用自如。

字族就是以某种字型为蓝本，将之变化为一组字体，它们有一个总称。例如"黑体"字族有细黑、中黑、粗黑、特黑、超黑、反自立体、长黑、平黑、斜黑，但笔画形状都类似。

采用同一字族多种不同字体来制造变化，字体间的相似性能让设计产生完整的印象。字体间的小差异，也能使设计显得精致而有活力。

3．字体的变形设计

在电脑上可将字体拉扯或挤压，作不规则形的变形，这种变形字很难做到美观，因此一般设计上并不使用。

如果变形的程度过大，会使字体横竖笔画比例失衡不美观，尤其变形率超过 30% 的字体，如特黑、超圆等，其变化的程度特别显著，必须修正字形。为避免识别困难，宜少使用倾斜。

4．特殊效果字体应用中注意的问题

在字体设计中应特别注意以下几种情况。

(1) 素面反白字。

在浅色调的素面底色上安排反白字或同样淡色调的字，或者白底浅灰色文字，因明度都偏高且靠近，彩度都偏低，文字的明度与底色的差距过小，会造成视觉识别性较差。常采用提高彩度或在文字部分衬托深色块的方法，以增加文字的可视性。

(2) 图片上反白字。

在背景繁杂且含有浅色斑纹的图片上设计反白字时，文字的笔画很容易融入背景的浅色部分而使字不完整，字形难以辨认。改进方法是将文字置于背景色彩深浅接近、没有浅色斑纹的地方，或者改为非反白字。因此放置文案时，不妨选择图片上色调较暗或色彩单纯的地方设计反白字，也可为反白字部分加框，为框内部分的背景加网，或改为色块衬托反白字。

(3) 图片上设计字。

在图片上安排文字，除了应注意上述反白字可能出现的情况外，还应认真推敲图片的内容、视觉特征、构图及色调，选择合适的地方安排文字，使文字和画面形成统一的整体，而不是破坏图片的视觉效果，影响信息的传达。单从视觉设计的角度出发，一般在图片上素面(色彩和形象要素单纯)的地方印字，减少图文干扰，文字色彩与图片色彩的明度与彩度差距合理，这样才能产生较好的视觉效果。

(4) 在黑底或深底色上印字。

如果文字印在黑色或深色的背景上，尤其是满版色或好几层叠印构成的颜色时，一定选用粗而大的字体。因为根据光渗透的视觉原理，黑底或深底上的文字会产生炫目的现象，易使读者很快产生视觉疲劳，影响阅读效果。因此，在黑色的或深色的底色上安排文字，需注意的是，不宜用字形笔画细小的文字，更不可长篇大论，使读者厌倦。

6.1.5 文字构成的图形特性

数字媒体艺术是源于视觉，诉之于视觉的艺术。设计艺术的根本目的是传递信息，文字则是传递信息的主要媒介物。以文字编排为主体的视觉传达设计，是一种公众性的艺术形式，数字媒体艺术设计的过程很大程度上就是文字与图形设计的过程。文字作为传递信息的图形符号，自身就具有构成、编排的价值。文字作为基本构成元素，字符是点，词、句是线，而段是面。文字作为易被受众识别理解的视觉元素，进行有意识的编排，最终完成信息传递和交流，这已成为现代数字媒体艺术中一个重要的表现方式。

任何艺术风格的存在和形成都不是孤立的，科学技术的进步，艺术思潮的变革，往往会影响设计风格。世界各国的设计师，都将文字作为设计元素用于视觉传达的设计。文字设计以理性逻辑的思维方式，利用视觉流程引导，明确、清晰、有序。文字的编排在形式上具有高度的理性化、功能化和几何化的特点，字体的选择，文字的大小，字距、行距的确定，对称、旋转、错位等排列方式，造就了多角度、丰富的视觉空间。史密特(Schmidt)设计的"包豪斯展览"海报，以文字和几何形状为设计元素，文字及编排成为突出的要素，是典型的现代主义风格作品，整个设计简要清晰，具有强烈的现代感和明确的视觉传达功能。

设计在经历了规整、有序之后，正以人们不断变化的视觉口味及审美极限，逐渐走向无序，并在无序中寻求有序。未来主义、达达主义的设计风格是以抛弃一切传统为美学基础，号召对古典传统的印刷版面进行革命，抛弃以和谐为审美原则的传统设计特征，整个版面充满着跳跃和爆炸的风格。文字在他们的设计里，已不再是可供识别、阅读的单纯符号，而是成为喧嚣情感的一种载体。将文字视为一种有效的设计"零件"进行任意组合、编排，造成视觉流程的混乱和无序，文字作为造型元素逐渐成为设计的主角。

在工业化向信息化转型时期，后现代主义设计思潮遍及世界，设计师已不满足单一的国际主义设计，开始注重人文主义文化性和个性的发展。自由版式是极具前卫意识的设计风格，它打破了科学、严谨但比较刻板的古典版式设计和网格设计的制约与限制，改变以往以功能性为第一要素的设计理念，以"离经叛道"的自由表现方式展现在人们眼前，这种设计形式和风格已成为当代设计领域的一股新潮流。它的诞生得益于信息技术、电子技术的发展。它改变了字体和书写规律，打破了人们原有的对文字及版式设计的认识，将文字看作图形的一部分。它往往把设计当作绘画来完成，版面中的每一个字、每一个符号，都是画面的一个设计元素。它运用图形的虚实手法，将文字与图形融为一体，使版面有无数的层次，以增强画面的空间厚度。它还以解构手法，对原有正统版式设计中的文字排列结构进行肢解和破坏，再进行重组，以增强视觉冲击力。在设计中，文字已不再是单纯的阅读性符号，它改变了人们的视觉欣赏习惯，使文字更加富有人情味，更加轻松愉快。自由版式设计的开拓者是美国设计师大卫·卡森(David Carson)，他强调文字形式感，即图形功能，使能够"读"的文字，变为可"看"的文字。在他的作品中，除了需要传达信息文字的清晰、可辨外，其他的文字完全忽视其阅读性。在卡森作品里，文字传递信息的阅读性已不再是唯一功能，它已远远超出了"信息"的范畴，给文字注入了新技术、新概念。

从信息化、视觉化、艺术化的视角来审视文字艺术，我们可以领略到它是一种巨大的生命力和感染力的设计元素，它有其他设计元素和设计方式所不可替代的设计效应，不仅可"读"，而且可"看"。文字已成为名副其实的信息传达工具，发挥文字的图形作用，这无疑会使视觉传达设计获得新颖奇特的效果。文字作为设计元素，有丰富的发展空间，它已越来越引起设计师们的兴趣和重视。将文字用图形的形式来表达的"图形文字"，或将文字编排成图形的"文字的图形"，已被设计师们广泛使用，这对文字图形特征的研究，充分发挥文字的表现力愈显重要。我们在尊重文字的信息传递功能、阅读功能时，更应该看到文字作为一种视觉载体所具有的图形魅力与震撼力。

文字已不仅是表达概念的符号，而是表现生命的单位。正如德国著名设计家冯德里希(Wunderlich)所理解的那样："文字与人类文化同样古老。它的形象具有魔术般的力量，人们的视线无法避开那伟大的杰作。它产生对比、紧凑、感觉、情调。活泼和严肃，明亮和黑暗，安静和运动都是它的特征，用它可以设计出字母的奇迹，在满足它的使用功能的同时，能够赋予其最崇高的审美需要。"

6.2　数字媒体艺术的基本要素——图形

6.2.1　图形的设计观念

时代在不断发展，不同的时代对设计有不同的要求，不同的时代也有不同的设计条件，所以，设计人员必须根据这些因素不断更新自己的设计观念，设计才不失其时代性和现实意义。那么，我们应用怎样的观念来面对当今的图形设计呢？结合时代的特征、时代对数字媒体艺术的要求，可归纳为以下几点。

(1) 传播信息为终极目的，是信息传播时代对设计的基本要求。因此，始终以信息内容为设计诉求中心，是现代图形设计的根本原则。设计如果偏离了诉求目标而不能准确传达信息，甚至完全忽略了信息内容，而使设计图形根本没有信息价值，既丧失了图形的实用功能，也丧失了主要的存在价值。

(2) 图形设计的主要目的是建构能表达信息内容的、视觉形式的、独立完整而有序的"语句"。图形设计几乎已成为独立的"语言"设计学科，这一点是现代图形设计和传统设计的根本差别。传统的设计往往是将对视觉形象的运用作为文字信息的辅助说明手段，多偏重于自我艺术表现和装饰功能，并且在某种意义上说"成像"和"设计"是一个相同的概念，只要用图画形式对信息中的某些内容予以展示或进行图解，就宣告设计的完成。而现代图形设计则是充分发挥视觉形象的独特表现优势和表达能力，有意识的建构能完整表达信息内容的视觉语句，有效地进行信息传播并兼有审美价值。

(3) 现代图形设计的表现形式呈现多样化。数字媒体艺术在艺术和科技之间任意游离，兼收并蓄对信息传播有用的各种因素，艺术和科技的成就创造了丰富的视觉表现手段和形式，给视觉传播设计以无穷的启示和诸多可借鉴之处。设计可以吸纳其中有利于信息传播的各种表现

手段和形式，并毫无定式地自由表现。

(4) 现代图形设计在形式上日趋符号化。如何运用简洁的视觉形式，而又能包容复杂、丰富的信息内容，使之快速而准确地进行信息传播，是当今数字媒体艺术的重要课题。这是快节奏的现代生活和激烈的传播竞争对设计提出的要求。只有那些形式简练、能让人一目了然的设计作品，才能给仓促奔忙的人们以获取信息的机会。所以，当今的图形设计有向原始造字编码回归的趋向。寻求比文字更直观、而又比一般图画更具图理和文字性的数字化形式，是现代数字媒体艺术的主导性潮流。

(5) 以生产工艺为制约，以生产工艺为契机。图形设计最后都要经过复制、生产加工，才能成为传媒成品。而不同的生产工艺对设计有特殊的方式要求和不同程度的制约，设计必须遵守这些制约才具有复制生产的可行性。虽然这些制约给设计带来了具体表现上的局限，但不同的生产工艺又往往各具表现特色。如果我们能对一些未能充分利用的生产工艺进行深入的挖掘，就可能利用生产工艺上的"局限"产生特殊的视觉效果，使"局限"转化为创造性。

(6) 以策划意识为先导，强调对图形的系统运用策略和计划性，强调对系列功效的利用，强调系列内部的配套协调和互补。现代图形设计往往不是单一的命题作画，而常常是客户将"运用方式""市场决策"全托于设计工作者。这需要设计工作者首先立足于市场运作的长远计划和整体策略进行策划，然后再切入具体的造型设计和创意。要服从客户或品牌的 CI 战略，甚至为其规划和制定 CI 战略，这必须强调定位的准确并具备一贯性、系统性和长期性。设计表现面临的问题不单是一个视觉传达设计的问题，而首先是明确市场的针对性，然后制订出适合广告诉求主题的表现计划，再根据这些计划明确设计表现的方向。

(7) 以创造性为最高要求，以创意为中心进行设计表现。时代需要创造，一切没有独创性和新意的设计很难引人注目。如果设计没有引人关注，很难使传达产生效果。

6.2.2 图形的创意与表现

图形可以传播信息，但是仅以简单的未经设计的图形来进行传达，是不能满足画面的注目性和印象性要求的，因而不能收到良好的效果。只有在图形的设计中注入高超的创意成分，才能使之成为一幅优秀数字化图形作品。

创意是在设计中创造新意念的简称。创意是设计作品的生命所在，它的侧重点在于图形的表现形式和形态的处理技巧。

1. 图形创意的特点

由于视觉图形是以刺激人们的视知觉来引起人的各种心理反应的，因而它在很大程度上受审美意识、情趣等心理因素的左右和支配。随着视觉经验和心理感受的积累，以及这两者间的共同作用，具有基本倾向和规律的视觉心理定式就会形成。对于图形的设计来说，这种视觉心理定式会让消费者在接收信息时处于迟钝和麻木的心理状态。而打破这种视觉心理定式，通常的表现手法是将抽象的概念转化为具体生动的形象，这是图形创意的最基本要求。

图形的创意离不开想象和夸张，想象是一切创造性活动的基础。想象的结果可以化平淡为

神奇，使不可思议的形象变得富于哲理，从而准确而又迅速、巧妙而又广泛地打开图形的设计途径。富有创造力的图形可给消费者带来一种自觉地、积极地接收信息的方式，让消费者用他们自己的想象力去补充、寻味和理解图形所传播的信息。夸张可以超越现实和真实的形象，突破合理的、逻辑性的表现形式的局限，加深所传播形象的某些特点，创造出非同凡响的作品。想象和夸张是密不可分的，在图形的视觉设计中，想象是一种思维方式，而夸张是这种思维方式的表述和结果。

2. 图形创意的视觉表现

图形设计的创意不应该有固定程式，因为创意是一项以独特性为目标的创造活动，任何对以前创造结果的重复都意味着失败。但从图形的形式结构特点来探寻其形态语言和创意途径，大体可归纳出下列几个方面。

(1) 置换。

客观事物一般都按照自然的或现实的逻辑组合，形成特定的结构关系，这种被认为司空见惯的关系，只能传播事物本身固有的意义。创意中的置换手法就是，通过将图形构成元素中的一个方面或某些部分进行置换，形成异常的组合，从而造成人们出乎意料的视觉感受和内心震撼。这种图形元素的置换无疑破坏了原有事物间的正常逻辑关系，然而，正是新的组合关系将图形表形功能的荒诞性和表意功能的一致性统一起来，形成了以反常求正常、以形象的不合理性求传播的合理性效果。

实现这种图形元素置换的要点在于找出置换和被置换图形元素在某种层面上的内在联系。例如拿破仑酒广告便是采用置换手法的范例。在广告画面中，酒瓶的投影被拿破仑人像的投影置换了。这种不合常理的变化，增强了作品的印象性，奇妙地传播了商品的必要信息。另一幅牛用饲料的广告画面中，牛的尾巴被一电源插头置换了，从而形象地体现出"饲料是牛的能源"这一主题。

(2) 颠倒。

图形的颠倒处理就是将正常状态下事物间的关系，包括位置、尺寸、方向、明暗和颜色等在一定条件下作颠倒处理，造成一种图形形式上的戏剧性效果和幽默感，使人对这种反常的视觉认知产生深刻印象。

从某种意义上，颠倒可以理解成是一种对称的、严谨的置换，因而颠倒除具备置换的荒诞性特点外，更倾向于形式上的表现。

(3) 重叠。

重叠是指将两个以上的视觉形象叠合在一起而产生出新的视觉形象的方式。重叠后的图形具有多层含义，这是在现实世界中凭肉眼无法观察到的图形形式，可是数字化艺术却能利用重复曝光技术或电脑技术较为容易地取得这种视觉效果(见图 6-1)。

重叠处理图形完全打破了真实与虚幻间的沟通障碍，在激起人们的惊奇和对图形形象的辨识中，将所要传播的信息和事物表现出来。

瑞士一家妇女用品商店所做的网络广告，便使用了上述的重叠图形设计技巧。通过两次曝

光，一个女子的脸庞同双手的形象重叠组合。这两个形象互相遮掩、互相融合，营造出扑朔迷离的效果，传播了该商店"可以为妇女提供面部护理用品"的广告主题。从表面上看，这种图形的形象并不十分肯定，似乎广告的纪实能力未被充分利用，但正是这种如同梦幻的图形形式，才能够使作品从逼真写实的氛围中脱颖而出，受到人们的注意。

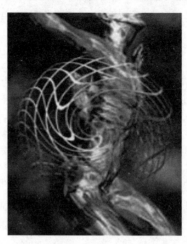

图 6-1　图形重叠处理(日本电脑艺术展中的作品)

(4) 解构。

解构是将原有的形象解体，在打破原来结构关系的基础上重新进行排列组合。这是一种并不添置新视觉内容，仅以原形象要素的重新组合来创造新视觉形象的图形处理技巧。

解构图形往往以反空间、反结构、反透视的异常面貌出现，在视觉上有极强的吸引力，会从生理、心理诸角度引发人们进行新的联想和逻辑推断。

在 ADIP 女鞋广告画面中的图形设计中，就是将女鞋的形象分解成数个不完整的小单元后重新排列组合，创造出具有新颖视觉效果的形式。虽然其中被分解的每一个小单元都是极其平凡的，但因整体组合结构关系上发生变化，图形呈现出图案，并略带抽象意味。图形的解构处理方式是多种多样的，除了这种外形呈不规则的分解组合外，更常见的解构方式是分解成规则的图形，如矩形、三角形或圆形等。

(5) 变形。

图形的变形处理，是通过夸张等手法，将视觉形象作局部或整体的变形，从而改变人们对事物固有的、常规的看法，制造出荒诞的画面效果。

(6) 多义。

通常情况下，人们是凭借图形同其背景(底)的边界线来确认形象的。由于受某些因素的困扰，会出现两个形象共用相同边界线的情况，造成图底关系变化不定、可作多种解释的图形样式，这就是多义图形。

对图形的多义现象进行研究的代表人物是心理学家 E. 鲁宾(Emanuel Rubin)。他提出了图底双关的理论，即人们的知觉并不孤立地接收图形信息，而受周围其他东西的制约，多义图形正是这一理论的证明。多义图形以图底共用轮廓边界而交替显现其中跃然而出的形象，具有独

特且耐人寻味的视觉效果，它又能在一种形态结构中表现两种形态结构，以一个设计表达出两层信息含义，因而，在现代视觉传达设计中多义图形被广泛采用。1984 年 5 月刊的《图形》(Graphis)杂志的封面作品，就是典型的多义图形设计。画面中的形象粗看是一个男人脸部的正面特写，但细辨之下又会觉得这也是两个侧面的男人形象，这是由于这幅作品中正面的嘴和下巴同侧面的眉毛、眼睛共用了鼻子部分的轮廓边界。

(7) 渐变。

渐变是将图形形象的逐渐变化过程一一展示出来，共同组构完整图形的处理方式。渐变不仅可以表现变化的过程，而且还可以将两个在形态上相去甚远的形象完成过渡和衔接。

渐变超越了图形仅能显示瞬间事物的局限，有助于揭示所传达信息的发展及运动的内蕴，因而具有特殊的表达能力。

(8) 相悖。

相悖是人们凭借着透视关系和前后遮掩关系等视觉经验和原理，从二维照片中理解其所显示的三维空间。利用这些视觉经验和原理，刻意在一张照片上塑造出两种截然不同的空间，就是图形的相悖设计(见图 6-2)。由于这种相互矛盾的空间状态是建立在看似合理的视觉经验中，因而矛盾双方的实体和空间效果能够连接得天衣无缝(虽然这在实际中是不可能存在的事)。相悖图形是视觉现象中的怪圈，它以荒唐与真实的缠绕来促成深刻而强烈的视觉冲击，让人们在超现实的境界中接收信息。与同是现实中不存在的同构图形相比，它们的差异在于相悖图形刻意以视觉形式来震撼人们，展示视觉形式上的悬念；而同构图形则利用形象和象征意义的组合来完成概念的准确传播。简单地讲，相悖图形给人们提出视觉形式上的问题，而同构图形则以离奇的视觉形式给人们以答案。

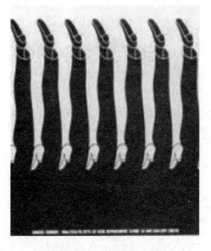

图 6-2　相悖图形

(9) 模糊。

在一般情况下，模糊是视觉传播中的大忌，因为不明确的形象会降低信息的可信度并使其难以有效传播。可是，模糊手法利用得当，也同样可以创造出非凡的效果，表达出特别的意念。有时将事物的图像作适度模糊，反而可为信息的接收者提供足够的想象、补充和回味的余地，

有些朦胧隐晦的模糊图形更能激发人们在解读这种图形时探究潜在信息的动机,这是模糊图形在设计中得以运用的基本原因。

6.3 数字媒体艺术的基本要素——色彩

6.3.1 色彩设计的基本原理

色彩的传达设计是数字媒体艺术的重要内容之一。

在现代生活中,色彩扮演着非常重要的角色,与人类的生活有着不可分割的关系。色彩完全融合于我们的日常生活之中,成为现代社会文明的象征,从日用工业品到建筑环境,从家具到交通工具,从文具用品到服装纺织品,从商品包装到广告传达设计,色彩发挥着越来越大的作用。

正如马克思在《政治经济学批判导言》中所说:"色彩的感觉是一般美感中最大众化的形式。"美的色彩具有美化和装饰的效果,能影响人的感觉、知觉、记忆、联想、感情等,产生特定的心理作用,产生共鸣和吸引力,在视觉艺术中具有不可忽略的艺术价值。

色彩甚至成为商品和品牌形象的重要组成部分,如美国可口可乐以其鲜明的红色,创造了热情、活泼、青春的品牌形象;百事可乐以其红、蓝两色,塑造了明朗、新鲜和大众化的品牌个性;柯达胶卷的金黄色,树立了亮丽、精致、技术的独特形象;富士胶卷则以其纯净的蓝绿和黄色的对比,象征着自然、真实和信任;食品的橙黄、橙红色调,电器和高技术产品的蓝灰色调,已在广大消费者的心目中形成特有的形象概念。

1. 色彩的功能

色彩具有传达信息、增强记忆、激发情感、树立形象的重要作用,还具有注意功能、告知功能、再现功能、美化功能。

(1) 注意功能。

中国人常说,远看颜色近看花,就是指色彩可以远远地引人注意。只要广告色彩有较好的视敏度,就能引起观众的注意。

(2) 告知功能。

通过色彩传播商品的有关信息,告诉人们了解、明白、信赖所表达的内容和形象,真实可靠是关键的条件。

(3) 再现功能。

和商品原有的形象相比,再现形象是在保证真实性的前提下,采用各种艺术手法和技术手段,将对象概括、提炼、夸张、变化而实现的。

(4) 美化功能。

在色彩表现中,应充分运用艺术手段,用观众乐于接收的、反映观众情感需求的、象征商品形象的、具有美的形式的色彩设计。

2．视觉与色彩

色彩是重要的视觉要素，自然界中存在的任何物体，都拥有与生俱来的色彩，随着时间的流逝、空间的改变而产生富有情趣的变化，让人不由得对大自然的造化感到惊奇，如植物中的花草、树木，随着春、夏、秋、冬四季的时序转换而呈现早春的嫩绿、盛夏的艳绿、晚秋的熟黄、寒冬的枯寂等鲜明的征候。人类在大自然的怀抱中，随时随地地欣赏、观察、感受着种种美丽的色彩。如果在人类生活的大自然中没有色彩，那么整个世界将会变得死气沉沉，一片灰暗，人们生活在这样的环境中，必然了无生气、缺乏动力。生动活泼、鲜明亮丽的色彩世界，已经成为人类生活中不可或缺的因素。

然而，色彩的存在离不开三个基本的条件：光线、物体和视觉。可见光刺激人的眼睛后引起视觉反应，使人感觉到色彩和知觉空间环境中的光。光具有类似水波纹一样的运动形式，所以称之为光波。波的最高点称为波峰，最低点称为波谷，最近的两个波峰之间的距离称为波长。可见光波的波长以毫微米为单位，红色光波的波长是 750 毫微米，紫色光波的波长是 380 毫微米。

从色彩学的角度来看，物体可分为发光体、反光体和透光体三类，发光体有天然发光体和人造发光体，由于其光的结构不同，呈现不同的色光效果，正如在黑夜中发出美丽光亮的霓虹灯一样，有的显黄，有的显紫、绿。物体自己不发光，但在光照下能反射光线，由于其本身的物体特性以及受光的面积、角度、距离的不同，会显现不同的色彩效果。反射光中长波占的比例大会显红，中波占的比例大会显绿，短波占的比例大则显蓝。如果物体本身的物理属性占优势，其反射率是稳定的。一个红色的西红柿，其红光的反射率 80%以上，橙色光的反射率为 40%，紫色光的反射率为 5%以下。在白光的条件下，它把显红色的长光波反射出来，因而显红色；在红光下，也把照向它的红光及少量的橙紫色光反射出来，同样觉得鲜红；而在绿光的照射下，红色的西红柿把大多数绿光吸收，没有红光的反射，也就变得灰黑，失去其本来的色相特征。

在色彩的视觉传达中，另外两个重要的因素是色彩的视觉恒常性与视距变异性。

(1) 色彩的视觉恒常性是人们对色彩的认识往往建立在学习的基础上，而忽视在某种条件下的色彩变异。正如人们对形态的恒常认识一样，从小孩到成人，他们在观察事物时简单直观，桌子有四条腿，房子是多个面组成，在描绘这一直观印象时，常常不顾空间、透视上的遮挡，而把桌子的四条腿都画出来。同样，在一般人心目中，阳光下的石膏是白色的，房屋中的石膏是白色的，在没有光线的暗房里石膏还是白色的。阳光下的苹果是红色的，蓝光下的苹果是红色的，红光下的苹果还是红色的。这种视觉恒常性心理是研究色彩形象的重要依据之一。

(2) 视距的变异性产生于人们的视觉生理条件的客观限制。对色彩的刺激反应，人的视觉神经细胞的兴奋是有限度的，不可长时间地维持较高的兴奋度，对色彩的感觉会逐渐产生变化。这种变化主要有漂白效应、对比效应、饱和效应以及融合效应。

- 漂白效应是指同样的色彩刺激，经过一段时间后，其色相、色度、色性逐渐减弱，变得苍白无力。
- 对比效应是指不同性质的色彩，相互对比、排斥或相互吸引。如明暗对比效应，同一色块放在不同色相、不同彩度或明度的背景中，色彩的感觉会有所差别。

- 饱和效应与对比效应相似，是指人们在长时间观看一个饱和的色彩时，视细胞的疲劳需要补色来调节。如久看红色，再看白纸时，就会有绿色的残像效果。
- 融合效应是指空间混合效应，细小的变化、丰富的色块在一定距离下观察会显示出统一的倾向色。

3. 色彩的三要素

明度、色相、彩度(即色度、色相、色性)，是构成色彩关系的三个最基本的要素。

- 明度，是指色彩感觉的明亮或晦暗程度。包括色彩本身的明暗程度或是一种色相在不同强弱光线下呈现的明暗程度。
- 色相，是指色彩的相貌，每一个颜色所特有的与其他颜色不相同的表象特征。诸如色相感觉的红、橙、黄、绿等相貌。
- 彩度，亦称为纯度，是指色相感觉的鲜艳或灰暗程度或饱和程度。

4. 色彩语言的一般意义

常用色彩语言的一般意义如下。

(1) 红色：最引人注目的色彩，具有强烈的感染力，它是火的色、血的色，一方面象征热情、喜庆、幸福；另一方面又象征警觉、危险。红色色感刺激、强烈，在色彩配合中常起着主色和重要的调和对比作用，是使用最多的色。

(2) 黄色：是阳光的色彩，象征光明、希望、高贵、愉快。浅黄色表示柔弱，灰黄色表示病态。黄色在纯色中明度最高，与红色色系配合产生辉煌华丽、热烈喜庆的效果，与蓝色色系配合产生淡雅宁静、柔和清爽的效果。

(3) 蓝色：是天空的色彩，象征和平、安静、纯洁、理智，此外又有消极、冷淡、保守等意味。蓝色与红、黄等色运用得当，能构成和谐的对比调和关系。

(4) 绿色：是植物的色彩，象征着平静与安全，灰褐绿则象征着衰老和终止。绿色和蓝色配合显得柔和宁静，和黄色配合显得明快清新。由于绿色的视认性不高，多作为陪衬的中性色彩使用。

(5) 橙色：秋天收获的颜色，鲜艳的橙色比红色更为温暖、华美，是所有色彩中最暖的色彩。橙色象征快乐、健康、勇敢。

(6) 紫色：象征优美、高贵、尊严，此外又有孤独、神秘等意味。淡紫色有高雅和魔力的感觉，深紫色则有沉重、庄严的感觉。与红色配合显得华丽和谐，与蓝色配合显得华贵低沉，与绿色配合显得热情成熟。紫色运用得当，能构成新颖别致的效果。

(7) 黑色：是暗色，是明度最低的非彩色，象征着力量，有时又意味着不吉祥和罪恶。黑色能和许多色彩构成良好的对比调和关系，运用范围很广。

(8) 白色：表示纯粹与洁白，象征纯洁、朴素、高雅等。作为非彩色的极色，白色与黑色一样，能与所有色彩构成明快的对比调和关系；与黑色相配，构成简洁明确、朴素有力的效果，给人一种重量感和稳定感，有很好的视觉传达能力。

5．色彩的心理感觉

色彩作用于人的视觉器官以后，产生色感并促使大脑产生一种情感的心理活动，形成色彩的感情。色彩引起的感情是因人而异的，还会因环境及心理状态而发生变化。但是由于人类生理构造和生活存在着共性，因此，对大多数人来说，无论是单一色，或是几个色的组合，在色彩的心理方面存在着共同的感觉，影响着视觉传达。

(1) 色彩的冷暖感。

红、橙、黄的色调带温暖感，蓝、青的色调带冷感。低明度的色具有温暖感，高明度的色具有冷静感。高纯度的色具有温暖感，低纯度的色具有冷静感。

(2) 色彩的轻重感。

色彩的轻重感主要由明度决定，高明度具有轻量感，低明度具有重量感。白色最轻，黑色最重。

(3) 色彩的软硬感。

色彩的软硬感与明度纯度有关，凡是明度较高的含灰色系具有软的感觉，明度较低的含灰色系具有硬的感觉，强对比色调具有硬的感觉，弱对比色调具有软的感觉。

(4) 色彩的明快和忧郁感。

色彩的明快和忧郁感与明度纯度都有关。凡是明亮而鲜艳的色调具有明快感，凡是深暗而浑浊的色调具有忧郁感。强对比色调具有明快感，弱对比色调具有忧郁感。

(5) 色彩的兴奋和沉静感。

有兴奋感的色彩，刺激人的感官，使人兴奋，引人注意。色彩的兴奋沉静感与色相、明度、纯度都有关，其中以纯度的影响最大。在色相方面，红、橙色具有兴奋感，蓝、青色具有沉静感。在纯度方面，纯度高的色具有兴奋感，纯度低的色具有沉静感。强对比的色调具有兴奋感，弱对比的色调具有沉静感。色相种类多的显得活泼热闹，色相种类少则有寂寞感。

(6) 色彩的华丽和朴素感。

色彩的华丽和朴素感与纯度关系最大，其次与明度也有关。凡是鲜艳而明亮的色具有华丽感，凡是浑浊而深暗的色具有朴素感。有彩色系具有华丽感，无彩色系具有朴素感。强对比色调具有华丽感，弱对比色调具有朴素感。

6.3.2　色彩设计的形式法则

色彩设计的技巧和方法是帮助我们掌握色彩表现的基本途径，而对形式法则的理解和掌握，可以使设计表现的纯技巧性知识从感性的认识上升为理性的高度。色彩设计的美感来自对形式法则的合理运用，色彩构成的技巧以形式法则为前提。

在色彩设计中，必须理解和掌握的形式法则主要有色调、平衡、韵律、强调、调和与渐变。

1．色调

正如前文所述，色彩是各种关系的总和，而色调是指色彩关系的基调。寻求统一、协调是人的基本需要，一个纷乱的、捉摸不定的形象是难以被人理解和接受的。色调的基本美感就是

将互相排斥的色彩统一在一个有秩序的主调中，使人在统一的效果中感到一种和谐的美：或是充满生机活力的美，或是悲怆低沉的美；或是华丽丰富的美，或是朴素单纯的美；或是鲜明粗犷的美，或是柔和细腻的美。

统一的色调，取决于画面色彩各部分之间及各部分与总体之间的关系，与色彩的色相、明度、彩度、面积和位置等相关。只要抓住主导画面统一关系的因素，就能形成统一的色调，如在面积上、数量上形成主导性色彩关系。

2．平衡

色彩的平衡是指画面上各个色彩视觉张力的平衡感觉。在一个设计作品中，两种以上的色彩放在一起，它们的色相、明度、彩度、面积或位置的差异会产生一定的联系，有的色彩面积大但明度低或彩度弱，有的面积虽小却彩度高。有的是由多个色块组合成统一的调子，或以小面积、高彩度的色彩加以提示，以保持在色相、明度、彩度等关系上的平衡。一般来说，在以重色与轻色、前进色与后退色进行搭配时，应通过变化其面积和比例关系来取得视觉上的平衡，因为色彩的明暗、轻重和面积是配色的基本要素。纯色、暖色的视觉张力强，而灰色和冷色的视觉张力相对弱一些，只要将前者的面积控制得小一些，是容易取得平衡的。在明度接近时，彩度高的色彩面积小一些易于平衡。另外，明度高的色彩置于画面上方，明度低的色彩置于画面下方，色彩重心易保持平衡。求得画面色彩平衡的方法很多，掌握配色的基本法则，是把握画面效果的基本依据之一。

3．韵律

我们知道节奏和韵律是色彩美感的基本形式之一。在色彩构成中，具体表现在色彩的重复、交替、变换以及在空间、位置、分量、面积上产生的疏密、大小、强调、反正的节奏关系，这种节奏感和韵律感给作品带来较强的艺术效果，从美的角度传达了信息的另一种含义。色彩的韵律是一种生动的、有活力的视觉形式，它们是有一定规律可循的，不管是基于色相的配色，还是基于明度和彩度的配色，一般有重复韵律和渐变韵律两种。重复韵律只是几种节奏组合的简单重复，渐变韵律是将几种有规律变化的节奏进行组合。

4．强调

强调是指通过色彩配置的方法，突出有特殊和典型意义的部分。平均地处理有关视觉要素，会使重要的信息和一般的信息混为一谈，只能让观众自己去琢磨和理解设计的重点。从设计的技法上来说，强调某个色彩因素，可以打破整体色调的单调和沉闷之感，再将一部分施以强烈醒目的色彩，能使画面产生凝聚力和一张一弛的表现力，从而刺激视觉引起兴趣，产生生动的色彩形象感。这种用来调节配色的色彩称之为强调色。在具体设计中，要注意强调色的作用，需应用巧妙而不能使用过度，到处强调就无所谓重点了，其结果只能导致整体的混乱。

5．调和

这里所讲的色彩调和是指通过中性色、无彩色和光泽色的特殊作用来协调对比过强的色彩关系，使之和谐统一。

我国民族建筑上的装饰图案,多采用对比的配色,甚至补色关系的配色,给人以雍容华贵、富丽堂皇之感。对比色或补色关系的配色,为何不觉得俗气或僵化呢?其原因在于大量使用了调和的手段,通过分隔和包围的办法让原先对比强烈或难以协调的色彩各得其所。

所谓分隔,是将两个对比色彩保持一定的距离,用无彩色(黑、白、灰)、光泽色(金、银)或中性色(黑+白、彩度较低的色)来隔开对比强烈的色彩,缓和了对抗性矛盾。采用无彩色、光泽色、中性色,以线框的形式对跳跃的对比色进行限制的做法称之为包围,这种手法实际上是分隔的扩大,同样能取得较好的调和作用。

6．渐变

色彩的渐变是指一个色相向另一个色相逐渐过渡,或在同一色相的基础上,由一种明度向高或向低的明度逐渐推移,由一种彩度向高或向低的彩度逐渐推移。渐变是一种自然的过渡,渐变的过程呈现明显的层次变化。通过渐变,可在原先对立的两个色彩之间架起一座桥梁。在配色实践中,寻找两个色彩调和的关系,往往是在它们的共性上做文章,如果二者的色相对比,明度相近,彩度相同,甚至面积和分量感都有相同之处,那么一般可用两者的中间色或各色的渐变色调和对比的关系。通过渐变得到的色彩往往比较温和,易与其他色彩调和。

6.3.3　现代色彩设计

数字媒体艺术最终的演示平台多为数字化终端设备,如显示器等。传统的艺术设计作品如印刷品是通过油墨印刷的,欣赏者看到的色彩是通过光照到纸上反射到人眼中的,而数字媒体艺术作品的最终用户是直接通过显示器等终端设备观看的,这种观看模式的原理是显像管射出的电子撞击荧光屏上的发光物质使其发光并控制其色彩,也就是说光直接射到眼睛里。

这种“反射”和“直射”的差别使作品的色彩大不一样。控制传统印刷品的色彩,我们使用的是 CMYK 色彩模式,即通过控制青色(C)、洋红(M)、黄色(Y)、黑色(K)四色的比例达到显示色彩的目的,当这四色同时达到最大值 100 时,就是纯黑色(由于印刷效果的特殊性,需要纯黑效果时往往要在黑色中加上其他色彩),这就是我们所说的“色(料)混”。而数字媒体艺术的展示平台突破了传统印刷品的局限,色彩的控制是通过调配红色(R)、绿色(G)、蓝色(B)的比例来实现的,当三色同时达到最大值 255 时,色彩的明度最高,这就是我们所说的“光混”。

数字媒体艺术对色彩的发挥具有无穷的潜力可以使作品的色彩明度更高、纯度更高,也不会因为油墨、纸张、印刷技术造成偏差。同时数字媒体艺术在色彩方面也对我们提出了新的要求。由于其数字化形态,数字媒体艺术作品必须通过相关的终端设备加以展示,当使用不同的终端设备时(这种情况在数字媒体艺术的传播和展示中几乎是无法避免的),就可能因为设备的区别(如显示器的品牌、质量、功能不同)和设置的差异(如显示器的明度、对比度等属性设置可以由用户自由设置,因此可能造成差异),而给欣赏者带来不同的视觉效果。另外,并非所有的色彩都可以在数字媒体艺术作品中随意运用,在传统艺术设计中通过特殊的材料和技术达到的特殊色彩,如金色、银色、荧光色等,在数字媒体艺术作品中都不能直接得到。美国广告家托马斯·比·斯坦尼(Thomas Bi Stani)提出的设计中运用色彩的七条原则可以作为我们在

进行数字媒体艺术创作时的参考。

(1) 能使观者注意设计作品。

(2) 能够完全忠实地反映人、景物。

(3) 能够突出产品或设计内容中的特殊部分。

(4) 能够表明销售魅力中的抽象质量。

(5) 能够使观者第一眼看到设计作品，就对所宣传的产品留下一个良好的印象。

(6) 能够为产品、服务项目或企业树立良好的形象和声誉。

(7) 能够在观者的记忆中留下深刻的视觉印象。

数字媒体艺术本身要服务社会，服务所要传达的信息。而各类信息既有一定的共同属性，又有自己的个性特点。因此，这就要求我们设计作品中的色彩处理要具体对待，要充分发挥色彩的形式要素(色相、纯度、明度)和色彩的感觉要素(物理、生理、心理)，力求表现出准确性、典型性。例如，许多表现现代感的数字媒体艺术作品都用一种青黑色和金属色作为主色调，使人看上去有一种精密感；但这种颜色如果用于传达休闲、轻松的主题，如食品宣传，效果恐怕会适得其反。

色彩的时尚性有两种含义。一种是指某种地方风俗习惯或一定时期的流行色，实际上，这也是一种市场因素，例如 20 世纪 80 年代初，法国流行黑色，以黑色为贵，于是出现了黑色格调的女性化妆品。另一种时尚的含义则带有象征性，如我国几千年来一直以黄色传达皇家主题的信息。

色彩形象的个性表现不仅是视知觉的生机所在，也是加强识别性和记忆性所需要的。

本 章 小 结

本章介绍了数字媒体艺术的基本要素：文字、图形、色彩，理解基本要素的重要性。对现代色彩设计进行了剖析，介绍了好的设计作品是如何形成的，如何给观者留下深刻的视觉印象。

课 程 思 政

艺术可以科学化，科学也可以艺术化，数字媒体艺术是综合性的学科，跨专业融合发展是其必然趋势。目前我国企业迫切需要具有艺术创作能力的数字媒体技术复合型人才。虚拟现实技术的发展，意味着教学体系需要与交叉学科相融合，用发展的眼光理性教学，将艺术、技术、人文、科学相融合，探索新文科、新工业、新艺术的发展道路，建立不同学科思维和知识相互融合、碰撞、协作的跨学科模式，融入新兴技术和中国元素，弘扬人文精神。

思考练习题

一、填空题

1. 色彩的渐变是指一个色相向另一个色相逐渐过渡，或在_____的基础上，由一种明度向高或低的明度_____，由一种_____向高或向低的彩度逐渐推移。

2. 色彩的存在离不开三个基本的条件：_____、_____和_____。

3. 字体设计的表现形式是由_____与_____的关系构成的，各种事物的不同功能决定了表现形式的_____，新颖的表现形式往往是对描绘对象深刻独特的理解和把握。

二、选择题

字体的视觉特征是(　　)。

 A. 独特性、易读性、造型性 B. 对比、紧凑、感觉、情调

 C. 优美、高贵、尊严 D. 色调、平衡、韵律、强调、调和

三、简答题

1. 美国广告家托马斯·比·斯坦尼提出的设计中运用色彩的七条原则是什么？

2. 文字编排设计的基本模式有哪些？

3. 在字体设计中应特别注意哪几种情况？

第7章

数字媒体艺术的未来

 学习目标

- 思考当今新媒体和新艺术形式对社会历史及人类文化价值所带来的深刻影响
- 展望数字媒体艺术的未来以及其对时代发展的重要作用
- 了解数字媒体艺术亟待解决的问题

【案例1】"嗅觉唱片"和"触感视觉"

香氛唱机蓝牙音箱是既能体验黑胶的魅力，又不失数字音乐便捷的 Stylepie 风格派。这款蓝牙音箱在播放音乐时，不仅保留了黑胶唱片转动带来的复古感，还把黑胶唱片换成香片。当音乐响起的时候，香片随歌转动，内部扩香风扇将香味散发到每一个角落。香氛唱机蓝牙音箱一共搭配了 4 个味道的香片，通过切换香片来切换不同的味道，播放下一个气味故事。

嗅觉唱片

"触感视觉"(haptic visuality)是 20 世纪 90 年代以来西方电影理论界兴起的一种重新认识电影的研究路径，这一路径将关注点集中在电影观演过程中多方面的身体感知方式上，试图从电影影像的"触感"问题入手，冲破传统电影本体的角度，以电影技术和美学的发展开启一种感受电影的新"知觉范式"，重新审视电影及观影关系。

20 世纪 80 年代，西方电影理论经历了一次重要的转变，其中一个主要转变可称为"感觉转向"。无论是在本体论的古典时期，还是在精神分析—符号学的现代时期，西方电影理论都首先把电影看作一门关乎视觉的艺术形式。"看"天然联系着人类最重要的视觉感知器官——眼睛。眼睛为我们提供本能的视觉感官体验，电影理论也由此确立了以"眼睛为中心"的思考范式。例如，70 年代的精神分析—符号学或意识形态批评理论都把注意力放在了由电影装置所产生的"主体—效果"(subject-effects)上，即关注电影装置如何将观影者缝合进影片文本，如何使主体认同主导性的意识形态。然而，这种专注于主体建构和意义生产的思考范式很快就

使电影理论的发展陷入了瓶颈。进入80年代，对于电影生产与接受过程中丰富而具体的历史经验的强调，日益成为新一代理论家的共识。"眼睛—主体—意义"三位一体的理论支配模式受到越来越多的挑战，富有崭新气象的多元化趋向迅速恢复了电影理论应有的思想活力。其中，以吉尔·德勒兹(Gilles Louis Réné Deleuze)的哲学著作为思想资源辐射出的一次可称为"感觉转向"的理论变革便悄然发生了。德勒兹1981年的著作《弗兰西斯·培根：感觉的逻辑》清晰地展现了他以身体最直接的感觉为中心的美学观点。他所设想的非理性主义为中心的艺术活动，必须具有直接通过身体产生感觉(sensation)的艺术力量，这种对于感觉的强调，影响了后来一批当代理论家，也开启了电影研究领域的"感觉转向"。随着德勒兹稍后的电影哲学著作的问世，"感觉转向"所带动的理论探索更进一步围绕着"情动"(affect)的阐释而展开。而恰恰也是在《弗兰西斯·培根：感觉的逻辑》这本书中，德勒兹还贡献了另一个重要的关键词——"触感"，并且首次提出了"触感视觉"："因为视觉本身在自己身上发现一种它所具有的触摸功能，而且这一功能与它的视觉功能分开，只属于它自己。"当然，在德勒兹的哲学之外，贯穿了整个20世纪的电影现象学思潮也构成了"触感视觉"理论的重要资源，它同样大大深化了研究者对于电影审美经验方面发生的意识变化。尽管在当代的电影文化中，视知觉毫无疑问仍然扮演着重要角色，但其在感觉系统中占据的优先性和独立性地位已被否定。当代电影理论发展中围绕"感觉""情动"展开的思考脉络，把欲望、身体、物质性和器官学推到了相关研究的前景中去。自90年代以来不断涌现的大量著作都格外强调身体与形象的互渗、触感与视觉的混融，致力于发掘多样化的身体感受，以及对触觉、听觉等多种感官的使用，尝试勾勒由此形成的感官地理学或银幕绘图学。在这种多感官文化的电影影像之中，尤其是进入数字时代的计算机成像技术的影像呈现中，曾经确定的、诉诸视觉的时空方位感在最大限度地弱化甚至消解了，取而代之的是内化于人的整个身体感受的内在时空。或者可以反过来说，是通过手提摄影机、虚焦摄影、跳跃性的剪辑、特写镜头与全景镜头之间的断裂等手段营造的影像，将客观的物理性的外在时空吸收于人的主观身体感受之中了。"触感视觉"正是应这种多感官体验的影像经验而提出的理论概念，它要求以一种全新的观看方式和思想路径进入对电影的思考与分析。这一重新认识电影的理论方法试图从触感与身体感知的角度进入电影研究的中心场域，它颠覆了视觉中心的既有模式，再度打开了电影自身的丰富可能性，同时也因其背后隐含的女性主义、跨文化的广阔视野而成为让人兴趣浓厚的研究对象。

(资料来源：马立新. 电影是用来感知的，不是用来解释的——解读克莱尔·德尼的感觉美学[EB/OL].
(2022-05-05)[2023-05-25].https://epaper.gmw.cn/gmrb/html/2022/05/05/nw.D110000gmrb_20220505_1-13.htm)

【案例2】VR技术的应用

VR(虚拟现实)技术作为现在最前沿的科技，已经在广告传播上有了较为成熟的应用，如贝壳看房就推出了利用虚拟现实技术实现虚拟化看房的广告，阿里巴巴也推出了"Buy+"这种VR沉浸式广告方式，VR广告极大地增强了广告受众的体验感，引起了受众的兴趣。不仅是VR广告，AR(增强现实)技术也在广告行业得到了大量的运用，AR技术是将现实空间中人类难以感知的信息内容通过电脑技术进行现实化，从而被人类器官所感知。如爱奇艺《青春有

你 2》的户外广告就采用了 AR 技术，行人通过手机扫码就可以获取训练生的信息并为其提供支持。除了感知上的增强，人工智能技术也开始助力广告行业的发展，如淘宝的"鹿班"系统一秒钟就可以制作上万张海报，并且质量水平在平均值以上；今日头条的"张小明"系统已经可以撰写出专业文案，并且读者已经无法区别出文案内容是不是机器人所完成。正是这些技术使得广告行业未来既面临着巨大挑战，又充满了更多的可能性。当下是一个以数据说话的时代，广告行业自然也离不开大数据的支撑，利用大数据对受众进行精确定位，可以及时获取广告受众群体的信息，从而有针对性地根据其喜好进行广告的精准投放，这在传统媒体时代不可想象的巨大工作量，在今天通过科技的手段得以实现，未来广告行业会更多地朝着多样的科技化传播手段蓬勃发展。

(资料来源：科普中国.虚拟和现实相互结合的技术类型[EB /OL].(2022-12-02)[2023-05-25].
https://baike.baidu.com/item/%E8%99%9A%E6%8B%9F%E7%8E%B0%E5%AE%9E/207123)

7.1 数字媒体艺术的现状

自 20 世纪 50 年代末以来，迅猛发展的计算机技术逐步和艺术联姻，由此而诞生的数字艺术后来居上，在世纪之交崭露头角，一大批精通电脑的新型艺术家大量涌现，网上艺术资源空前丰富，新的用于艺术创作和辅助设计的硬件、软件及各种载体层出不穷，毫无疑问，数字媒体艺术将在未来相当长的一段时间内保持自己的活力，甚至在艺苑中独占鳌头。

电脑与艺术本来属于迥然有别的天地，因军事需要而诞生、由头脑高度精密的科学家所设计的电脑，以发达的计算能力见长，但一涉及诸如非理性因素、形象思维、灵感等问题时便步履维艰；具有悠久历史的艺术，则是人们驰骋想象、表现灵感、诉诸直觉和情感之类的心理因素，至今难用定量化方法来加以检测。在多数情况下，20 世纪的计算机科学家、程序员和职业艺术家之间存在着某种鸿沟，一方不谙"美的规律"，另一方将计算机语言的运用和程序设计视为畏途。

出现于不同时期的电信网、广电网和计算机网络，正以不可逆转的趋势走向融合。对网上世界的营造已经起步，而且这个"虚拟世界"正在变得越来越精彩，成为艺术的新家园，围绕艺术而展开的视频点播、电子游戏和远程教育将为网上服务提供更为丰富的内容。

2020 年中国网络广告市场规模接近 5000 亿元，同比增长率为 13.85%。2020 年中国网络广告市场规模的增速显著放缓，主要是受到疫情影响，部分品牌方对网络广告预算进行了重新的配置与规划。随着品牌方的市场信心不断恢复，商业活跃度进一步提高，初步统计 2021 年中国互联网广告规模已接近 5500 亿元。

2020 年，国内已经有数家企业布局互联网广告。多家企业涉水或加码互联网广告行业，这说明互联网广告行业拥有广阔的发展前景，但同时建议在布局和扩张互联网业务时，公司应关注以下三个方面：一是在布局和扩张互联网业务时，公司应更多地关注全产业链布局、业务协同和消费者需求；二是打破 PC、移动、CTV 和户外等多媒体设备间的壁垒，实现跨设备的互联网广告投放，更精准地触达目标受众；三是整合广告交易中产生的数据，更高效地定位正

确的目标受众和合适的投放时机。

网络化作为知识经济时代的重要特征，如何在这场席卷全球的网络革命中求得生存和发展，已经成为商品生产者和经营者必须考虑的问题了。广告主和代理商必须充分了解网络媒体的特点，提升网络广告的核心竞争力，充分发挥网络广告的作用。

在网络广告的经营上，新兴的网络广告公司与传统广告公司合作可以实现优势互补、互惠互利。另外，在服务和技术上寻求创新点，发挥整合力量，可以提高行业水平，促进网络广告业的更大发展。同时，企业自身也应开拓新的业务模式和服务模式，提供更有效的整合方案的公司将成为未来的王者。

2016—2021 年中国互联网广告市场依旧保持较快的增速，未来随着新门户网站的崛起，以及互联网使用率进一步普及、互联网广告行业技术、产业链的进一步完善，前瞻预测，2024—2027 年中国互联网广告市场规模增速约为 8.55%，到 2027 年，我国互联网广告行业市场规模将接近 9000 亿元。

7.2　数字媒体艺术的发展

当我们将目光从 21 世纪初期投向稍远的未来时，所能想象的"数字媒体艺术"将不仅仅是人以计算机为手段所创作的艺术。日益精明的新型计算机将成为人们对话的伙伴，数字媒体艺术因此将是地地道道的人机合作的产物。

7.2.1　电脑自身的新形态

目前的笔记本电脑在外观属性上同质化非常严重，而未来笔记本电脑的外观形态将会千变万化，目前的笔记本电脑大都是将键盘和屏幕设计在一起，而未来，伴随着网络的快速发展和用户需求的改变，笔记本电脑逐渐开始将主机和键盘进行分离，也就是我们现在常见的平板笔记本电脑，这类电脑在造型上有更多的变化，在便携性上更出色，同时能够胜任更多的使用场景。

5G 技术带来的低延迟和高网速，可以大幅促进云服务的普及，未来的笔记本电脑将会更加轻薄，并具备非常强大的性能，这样机身的尺寸将会进一步地缩减，在便携性上将会更加出众。同时，将需要大量的计算的任务通过网络交给云端去计算，这样笔记本将会异常的纤薄。

伴随着人工智能的发展，目前许多电脑都具有深度学习的能力，未来的电脑将会根据你的使用习惯，为你量身打造操作系统，同时电脑不再需要鼠标和键盘，两块纯屏幕将会取代这些输入设备。红外摄像头、眼球追踪、语音控制等技术的应用，都让笔记本电脑和用户有了全新的交互形式，未来机器和人进行流畅的交流将会最终实现。

7.2.2　网络功能的新拓展

根据中国互联网协会发布的《中国互联网发展报告(2023)》，十年来我国互联网发展活力

进一步释放，在基础设施建设、互联网技术创新、数字经济产业、数字社会发展和数字政府建设等方面水平显著提升，互联网成为推动经济转型、社会变革的重要动力。

(1) 数字基础设施建设成效显著，为数字化发展筑牢根基。我国互联网基础资源持续发展，从 2012 年 6 月到 2022 年 6 月，我国 IPv6 地址数年复合增长率达 19.7%，IPv6 规模部署成效显著，互联网基础资源生态治理体系更加完善。我国网络基础设施从铜线到光纤，从 3G 到 5G，实现跨越式提升，光纤网络和 5G 独立组网网络全球领先，光纤接入(FTTH/FTTO)端口已达到 9.85 亿个。截至 2022 年 6 月，开通 5G 基站累计达到 185.4 万个，占移动基站总数的 17.9%，我国成为第一个 5G 全覆盖的国家，实现了"县县通 5G、村村通宽带"；我国互联网基础设施、信息服务基础设施、科技创新支撑类基础设施、信息化支撑类基础设施建设均取得显著成效，为加速新技术、新业态创新，推动经济社会数字化转型升级夯实了发展基础。

(2) 技术与产业创新融合提速，产业数字化如火如荼。互联网驱动新一代信息技术在传统产业中加速创新应用，产业数字化转型不断取得新突破。我国 5G 与产业融合应用创新走在世界前列，5G 和千兆光网融合应用加速向工业、医疗、教育、交通等领域推广落地，正在向"厂厂用 5G"加速推进。我国工业互联网实现从无到有，技术应用创新加速发展，平台体系加速构建。工业互联网在推动制造业等传统产业数字化、智能化转型中发挥了重要作用。互联网技术的迭代、演进与创新，成为推动数字经济发展、助力产业转型升级的底层基础，成为经济内循环的新动力。

(3) 数字产业化蓬勃发展，加快释放数字经济新动能。各类互联网应用繁荣发展，网络支付、短视频、网络直播等互联网应用快速兴起，有效打通了线上线下娱乐、消费、生活等应用场景。我国发展成为全球最大的移动支付市场、网络零售市场，2021 年全国网络零售额超过 13 万亿元，连续 9 年保持全球最大网络零售市场地位。十年来，我国核心数字产业迈上新台阶，电子信息制造业、软件业、通信业和互联网的收入总规模稳步增长，拥有全球最大规模的网民群体和互联网市场，消费电子产销规模居世界第一。互联网作为信息技术产品应用的重要载体和数字社会的互动平台，正驱动我国数字产业化蓬勃发展，为工业经济高质量发展提供源源不断的新动能。

(4) 农村及老年群体加速融入网络社会，共享数字发展红利。作为数字社会的互动平台，互联网聚集了全球最庞大的网络群体，为各类人群平等参与社会生活、共享数字发展红利提供支撑。随着农村互联网基础设施水平不断提升，我国通信难、通信贵等问题得到历史性解决，网民群体进一步从城镇向农村群体延伸，农村互联网普及率从 2012 年 6 月的 23.2%上升到 2022 年 6 月的 58.8%，数字技术与农业加速融合，农村电商为农村消费升级和农产品上行提供了渠道。互联网应用适老化改造行动持续推进，60 岁及以上老年网民占网民整体的比例大幅提升，从 2012 年 6 月的 1.4%上升至 2022 年 6 月的 11.3%，用户规模已达 1.19 亿。出行、消费、医疗等各类互联网应用为老年群体的日常生活提供了便利，使其共享科技进步、时代发展的红利。

(5) 网络空间法治进程稳步推进，网络综合治理体系日益完善。网络安全是数字经济与数字社会稳定运行的前提和保障。我国网络空间法治化进程加速，互联网治理法律、法规体系逐

步夯实，依法治网格局逐步形成。《中华人民共和国网络安全法》《中华人民共和国数据安全法》《中华人民共和国个人信息保护法》等一系列法律法规逐步构建起网络空间治理的战略规划及标准规范体系，为亿万群众在网络空间拥有更多安全感提供了坚实保障。我国互联网治理取得显著成效。有关部门多次集中开展"净网"、"剑网"、App 专项治理等网络生态治理行动，进一步强化平台经济反垄断监管，不断压实企业主体责任，切实解决扰乱市场秩序、侵害用户权益、威胁数据安全等问题，网络空间更加清朗，网络生态得到明显改善，为激发数字经济创新活力提供保障。

(6) 互联网政务建设突飞猛进，社会公共服务更加普惠高效。政府服务线上化加速推进，"一网通办""掌上办"等成为政务服务标配，互联网政务服务成效显著。截至 2022 年 6 月，互联网政务用户规模已达 8.92 亿，占网民整体比例达 84.9%，互联网政务实现了从信息服务为主的单向服务向跨部门、跨层级、跨区域一体化政务服务的跨越发展。政府数字治理能力的现代化水平持续提升，人工智能、大数据、云计算等新一代信息技术加速应用到行政审批、市场监管等政府管理服务场景中，进一步提高政府治理和服务的效率及水平，为社会公众提供更加普惠高效的高质量服务。

7.3　数字媒体艺术的展望

随着社会的不断发展，我国现代化信息技术水平逐渐提升，人类已经进入了全新的数字媒体时代，这在一定程度上改变了人类的传统艺术创作形式，促进了数字媒体艺术发展，成功带动了人类文化价值的变化与进步。

7.3.1　新媒体带来艺术的新视野和新思维

我国是文化大国，有着上下五千年的文化历史，随着艺术家综合素质水平的不断提升，文化素养也得到了全方面的改善，其在艺术作品创作期间会应用大量的中国传统文化，并通过先进的技术、手段在作品中添加视觉、触觉效果，实现艺术作品互动性，让人们通过直观形式来了解整个作品的文化内涵。

新媒体艺术有着新颖、奇特等特点，主要通过多种高新技术手段开展各项活动。比如，常见三维动画、幻影成像等，这些作品展示过程中可以对参观者的视觉产生很大的冲击，加深对其的认知。其中最引人注目的是，早在 2010 年，上海世博会所展示的《清明上河图》，参观者在对其观看过程中仿佛踩在了步行机中去感受这幅作品的真正奥秘。又如，德国宝马汽车博物馆中的《动力雕塑》其在展示过程中没有借助任何的影像来完成，其主要将众多金属小球组织安装，并将其随着参观者走动节奏进行变换。

数字媒体艺术本身包含大量的学科知识，是一种全新的艺术形式。在这个现代化信息社会中，我国计算机技术水平逐渐提升，各个领域、学科之间的交叉点越来越多，这在一定程度上促进了我国各个领域的发展。

在未来的数字媒体艺术中，团队协作工作变得非常重要，一个良好的团队可以有效地提升各项工作任务的质量与效率，创新现有的发展路线，使其朝着多样化发展下去。因此，我国数字媒体艺术在发展过程中应该注重自身与其他学科知识的融合、扩展，根据自身发展现状制定一项适合自己的发展方案，为自身在以后的健康、可持续发展提供良好保障。另外，数字媒体艺术对艺术家的综合素质水平与专业知识技能要求较高。艺术家在创作期间不仅仅要发挥出自己的特长，同时还要掌握丰富的科学知识，将知识与作品融合，通过全新的形式展现出来。

数字媒体艺术具有开放性、互动性、集成性等特点，其中的特点会随着时代的变化而改变，表现出越来越多的艺术形式，最终实现艺术形式任意组合。近年来，我国计算机网络技术得到快速发展，其在艺术作品创作中的应用可以有效地将计算机技术与艺术作品相结合，人们在观看时视觉上得到良好体验，出现仿真虚拟效果，加深人们对艺术作品的认知。

数字媒体艺术是知识密集型产业，其在实际创作期间主要以创意、艺术为先导，通过艺术家的逻辑、思维设计出全新的艺术作品，为艺术产业的健康、可持续发展提供良好保障。

7.3.2 数字媒体丰富了大众视听体验

超写实数字人"小谆"成为全球首位数字航天员，在航天新闻报道、知识科普等领域和年轻人群建立了沟通；"故宫最大裸眼 3D 文物"实现了 22 倍高清放大文物，让观众在千里之外也可体验到实物展也难以感受到的丰富细节；"光影焕新智能修复引擎"技术让张国荣"跨时空"举行了高清演唱会……数字媒体领域正处在快速发展和变革之中。

未来，随着技术的不断创新和发展，数字媒体领域将会呈现出更为多元、丰富、创新的发展态势，给人类带来更加丰富的视听体验和商业机会。腾讯研究院发布的报告认为，2022 年，文化科技的应用整体呈现虚实共生、视听多维、跨界应用等新的趋势。

生成式 AI 技术为 AIGC(AI-generated content，人工智能生成内容)注入新动能，改变了大众内容生产与交互范式，代表着 AI 技术向创造力的跃迁。2022 年无疑是生成式 AI 的"高光时刻"：例如，AI 生成内容的质量、类型的丰富性得到了极大提升，并且进一步提升了 AIGC 内容的多样性，文字转图像、文字转视频、静态图片转 3D 动态场景、3D 内容创建等应用类型不断涌现。又如，OpenAI 的 DALL-E 2、Stable Diffusion、Midjourney 等可以生成图片的 AIGC 模型引爆了 AI 作画领域，让 AIGC 加速进入公众视野，各主流互联网公司也纷纷推出自己的图片、视频生成模型。2024 年推出的 Sora，更能通过人工智能生成电影级的视频。

同时，AI 大模型的发展能够给大众内容生产"提质增效"，AIGC 应用为文化艺术创作提供了创意辅助工具，甚至降低了文化艺术创作门槛，或将促使文化生产与消费进一步"大众化"。游戏设计师杰森·艾伦(Jason Allen)使用 Midjourney 模型生成的《太空歌剧院》就成为首个获奖的 AI 生成艺术。

2022 年，随着虚拟制作硬件成本下降、技术成熟，虚拟制作在国内的应用提速，尤其是在综艺、晚会等领域实现了广泛的应用。例如，2022 年，河南卫视"奇妙游"系列节目通过"5G+XR"技术实现舞台与虚拟场景特效的结合，将河南历史文化中最耀眼的元素与精彩的

歌舞、戏曲、武术等艺术表演结合起来。

通过 3D 数字建模对文化遗产进行数字化生成，真实再现或者还原已经消失在历史长河中的遗迹，这种文化数字化的路径在 2022 年步入应用爆发期。文化遗产的 3D 还原走向更加精细、逼真，具有沉浸感，开辟了传统文化"数字永生"的新路径，也进一步拉近了大众与文化遗产之间的距离。

故宫和腾讯联合主办的沉浸式数字体验展，向大众展示了"故宫最大裸眼 3D 文物"，让文物实现 22 倍高清放大，使观众体验到实物展也难以感受到的丰富细节，同时打破物理空间限制，将故宫文物展览"搬运"到距离故宫博物院 2000 多公里外的广东深圳，以数字技术助力文化遗产焕发新的活力。

在文保场景中，敦煌研究院联合腾讯推出"数字敦煌"项目，通过数字照扫、游戏引擎、云游戏等游戏技术，以毫米级高精度复现了敦煌藏经洞及其百年前室藏 6 万余卷珍贵文物的盛况，生动演绎了藏经洞及文物背后的千年文化故事。北京文物局发起的"数字中轴"项目，通过高清数字照扫及多种游戏技术的结合，还原了北京中轴线文化遗产的风貌。"数字中轴·小宇宙"产品将于 2024 年 6 月上线，打造全新的沉浸式观展体验，让大众足不出户就能体验北京中轴线背后丰富的历史文化。

2023 年，由国家文物局指导、敦煌研究院和腾讯联合打造的"数字藏经洞"，运用游戏技术首次毫米级高精度数字化还原莫高窟藏经洞及其文物、壁画细节，打造风格化沉浸式深度互动体验，让用户一键"穿越"到晚唐、北宋、清末等历史时期的敦煌，亲身"参与"藏经洞从洞窟开凿、室藏万卷、重现于世、文物流散到再次聚首的整个历程。

7.3.3　数字媒体走进各行各业

伴随数字人生产效能的提升，2022 年高保真数字人、超写实数字人、AI 数字人在多方向的应用进一步成熟，为行业效率提升、服务升级提供人性化的工具，引发了数字人社会应用的新爆发。

一方面，高保真数字人、超写实数字人提升了信息交互的沉浸感，为新闻报道、直播、综艺等领域提供了创新业务形态和吸引年轻人的突破口。例如新华社联手 NExT Studios 打造的全球首位数字航天员"小诤"，作为超写实数字人实现了逼真、细腻的外形塑造，在航天新闻报道、知识科普等领域和年轻人群建立沟通，成为数字人助力媒体融合的典型案例。

另一方面，AI 驱动的数字人能够在各类场景提供接近真人的服务，成为传媒、文旅、金融等行业数字化转型的"加速器"。2022 年，数字人整合语音交互、自然语言理解、图像识别等 AI 能力，成为"数字员工"，进入传媒、文旅、金融、电子商务等领域，承担资讯播报、文旅导览、座席客服等多元角色。例如，央视频 AI 手语主播"聆语"参与国际冰雪赛事，首次实现了 AI 手语解说赛事直播，可以用手语表达超过 160 万个词汇和短语。在企业服务领域，结合行业知识图谱，数字人能够通过不断的自学习、自适应提升服务能力，助力企业数字化转型，越来越多的"数字员工"开始走进千行百业。

本 章 小 结

　　本章对数字媒体艺术的未来进行了展望,通过对现在发展的阐述更好地推导出数字媒体艺术的未来,数字媒体设计人才和网络创意是未来文化创意事业的希望,数字媒体艺术将通往一个崭新的艺术创新和大众化时代。

课 程 思 政

　　在艺术领域,虚拟现实、增强现实、全息影像、大数据和人工智能等新兴技术不断发展,数字媒体艺术人才需要不断接受新兴技术,迎接数字媒体领域生产方式、媒介形态、传播方式、消费模式及受众审美趣味的变化。在当今大环境下,艺术形式更侧重于现代科技与新媒体技术的融合,这对教育提出了更高的要求。因此,更需要充分认识科技对于数字媒体发展的推动作用,注重新兴技术与数字媒体艺术相融合的教育方式,围绕行业发展趋势,学习前沿技术,通过掌握先进的技术与新兴的展示方式进一步给数字媒体艺术注入新的活力,为我国数字媒体艺术的高质量发展做出贡献。

思考练习题

一、填空题

1. 20 世纪的电脑以_____为主流,以_____为基质,以_____为容器。
2. 高度智能化的网络将能够为人类提供多样化的增值服务,其中包括_____、_____、_____。
3. _____和_____正是未来数字媒体艺术发展的主流。

二、选择题

下列哪个不是形成新的"数字化创意"的浪潮。
　　A. 网络游戏　　　B. 旅游　　　　　C. 音乐　　　　　D. 购物

三、简答题

1. 数学媒介形态向数字产品的转变的短期工作和长期发展是什么?
2. 数学媒介艺术亟待解决的三个问题是什么?
3. 简述网络功能有哪些方面的新拓展。

附录 A：各章课后习题答案

A.1　第 1 章思考练习题答案

一、填空题

1. 时间观念；未来主义
2. 改造大众电视网；新技术；民主；个人表现
3. 联结性；互动性

二、选择题

A【解析】我国的数字媒体艺术工作者主要集中在影视制作、计算机游戏制作、建筑效果图制作、广告设计以及个人艺术创作 5 个方面。

三、简答题

1. 了解新媒体艺术创作需要经过 5 个阶段：联结、融入、互动、转化、出现。
2. 计算机三维技术的成熟，也使得计算机设计在工业造型、环境设计、建筑设计、展览展示、广告制作和装潢设计中成为普遍采用的手段。
3. 20 世纪 80 年代末期的国际上的"桌面出版"浪潮使得在印刷、设计、出版领域率先实现了计算机辅助设计和半自动的流程控制。

A.2　第 2 章思考练习题答案

一、填空题

1. 应用技术；社会信息服务功能；数字娱乐产业；社会网络信息服务
2. 多界面设计的创意；内容的符合程度；趣味性；互动的直觉
3. 动态表现；静态表现；计算机绘画艺术；计算机图像处理艺术；计算机视频编辑

二、选择题

C【解析】每年 5 月在美国举行 3D 业界的盛会，会举行一系列的活动，其中包括新硬件新软件展示、业界资深人士演讲、人才招聘、艺术交流等各种活动。

三、简答题

1. 特征之一：主要以计算机作为创作工具或展示手段；
　　特征之二：数字媒体艺术的交互性和结果不确定性；

特征之三：数字媒体艺术作品具有更丰富的媒体表现形式；

特征之四：数字媒体艺术作品具有更广泛的表现题材。

2. 视觉艺术 听觉艺术 视听艺术 视觉—想象艺术。

3. 在数字艺术的早期，美术作品占的比重比较大，因此，数字媒体艺术在当时又被称为"电脑美术"。

A.3　第 3 章思考练习题答案

一、填空题

1. 长远的；共同的；根本的；数字化设计艺术价值

2. 社会；科技；可持续性

3. 劳动生产率；物质；生态失衡；能源危机；精神匮乏

二、选择题

A【解析】全球化主要有以下六个方面的含义：人口一体化，经济一体化，知识一体化，规范一体化，意向一体化，理想一体化。

三、简答题

1. 艺术评估包括两层意义：一是艺术对现实价值关系的认识与评定；二是对艺术本身价值的认识与评定。处在世纪之交的艺术家，应当关注社会的可持续性发展。

2. (1) 数字化设计艺术应努力发挥自身的预测功能。

(2) 数字化设计艺术应努力实现自身的可持续性发展。

(3) 数字化设计艺术应努力提高公众对可持续性发展的自觉性。

3. 其一，加深不同国家和民族之间的相互了解；

其二，沟通不同国家和民族之间的感情。以情动人，本来就是艺术的基本特征；

其三，在一定程度上化解不同国家和民族之间的冲突。能否增进理解、沟通情感、化解冲突，很大程度上取决于艺术作品的性质，最重要的是它的倾向性。

A.4　第 4 章思考练习题答案

一、填空题

1. 人脑；言语；动作

2. 有意记忆；无意记忆；短时记忆；长期记忆

3. 没有预定目的；不自觉的；减弱

二、选择题

A【解析】形状和方向错觉：波根多夫错觉、爱因斯坦错觉、冯特错觉、佐尔格错觉。

三、简答题

1. 心理学研究发现了联想具有四种规律：接近律、对比律、相似律、因果律。

2. 消费者对于数字化设计所传达的信息的记忆有以下几种形式：形象记忆、语词逻辑记忆、情绪记忆、运动记忆。

3. 想象活动的结果是以具体形象的表现形式表现出来，思维的结果是以抽象概念的形式表现出来的。

A.5　第 5 章思考练习题答案

一、填空题

1. 各种新用户加入联机世界里；自主、方便；一对一模式；大信息量
2. 数字视音频技术；数字影视技术
3. 视觉、听觉；语言；立体音响、音乐

二、选择题

B【解析】全彩色电脑喷绘系统，为图形图像处理技术与全彩色喷绘技术集成的系统产品。使用电脑手段替代手工设计与制作，从电脑设计中可激发设计灵感，产生手工设计意想不到的效果。

三、简答题

1. (1) 网络技术日新月异，广告形式和创意多样化。
 (2) 网络广告的精确定位和定向投放将更为完善，广告效果的评价标准多样化。
 (3) 宽带网络高速发展，上网途径多样化。
 (4) 更好地借鉴传统广告，强制阅读将成为网络广告的突破点。
 (5) 网络广告仍然是网站生存的支柱。
 (6) 互联网就是广告。

2. 网幅广告、电子邮件广告、网页广告、网上分类广告、网站栏目广告、链接式广告、在线互动游戏广告。

3. (1)多感知性；(2)存在感；(3)交互性；(4)自主性。

A.6　第6章思考练习题答案

一、填空题

1. 同一色相；逐渐推移；彩度
2. 光线；物体；视觉
3. 文字；内容；多样化

二、选择题

A【解析】字体的视觉特征：独特性、易读性、造型性。

三、简答题

1. (1)能使观者注意设计作品；(2)能够完全忠实地反映人、景物；(3)能够突出产品或设计内容中的特殊部分；(4)能够表明销售魅力中的抽象质量；(5)能够使观者第一眼看到设计作品，就对所宣传的产品留下一个良好的印象；(6)能够为产品、服务项目或企业树立良好的形象和声誉；(7)能够在观者的记忆中留下深刻的视觉印象。

2. (1)以线来构成；(2)以面来构成；(3)齐头齐尾；(4)齐头不齐尾；(5)齐尾不齐头；(6)对齐中间；(7)沿着图形排列；(8)文字的分段编排；(9)变化型文字的编排；(10)错位式的文字编排；(11)将文字编排成图形；(12)将文字分开和重叠排列；(13)文字编排中的辅助手法；(14)文字设计中的变异设计。

3. (1)素面反白字；(2)图片上反白字；(3)图片上设计字；(4)在黑底或深底色上印字。

A.7　第7章思考练习题答案

一、填空题

1. 冯·诺依曼计算机；硅材料；方头方脑的机箱
2. 自动翻译；代理服务；脑波通信
3. 创意产业；信息设计

二、选择题

D【解析】文化娱乐业、网络游戏、广告业和咨询业、新闻出版、广播影视、音像、网络及计算机服务、旅游、教育等文化产业的主体或核心行业飞速发展；传统的文学、戏剧、音乐、美术、摄影、舞蹈、电影电视创作甚至工业与建筑设计以及艺术博览场馆、图书馆等正在与数字媒体紧密结合。

三、简答题

1. 短期的工作无疑是在实践中解决问题，长期发展需要的则是数字化设计艺术创作者的高素质。

2. (1)几乎所有关于网络图形的研究，都把目标瞄向新技术的采用，而不是图形的艺术性；(2)千人一面的作风，缺乏特色的风格，尤其是缺乏传统艺术和民族风格的传承和发扬；(3)数字化设计艺术的视觉污染和信息污染。

3. 网络功能的新拓展包括自动翻译、代理服务和脑波通信。

参 考 文 献

[1] 金琳. 网络广告设计[M]. 上海：上海人民出版社，2001.

[2] 张晓清. 网页构图与设计[M]. 北京：人民邮电出版社，2001.

[3] 林华. 计算机图形艺术设计学[M]. 北京：清华大学出版社，2005.

[4] 刘惠芬. 数字媒体：技术·应用·设计[M]. 北京：清华大学出版社，2003.

[5] 南帆. 双重视域——当代电子文化分析[M]. 南京：江苏人民出版社，2001.

[6] 陈望衡. 艺术设计美学[M]. 北京：中国人民大学出版社，2001.

[7] 王小慧. 建筑文化·艺术及其传播[M]. 北京：百花文艺出版社，2000.

[8] 魏超. 网络广告[M]. 石家庄：河北人民出版社，2000.

[9] 张燕翔. 新媒体艺术[M]. 北京：科学出版社，2004.

[10] 龙晓苑. 数字化艺术[M]. 北京：北京大学出版社，2001.